陳曉婷　著

被遺忘的一代「香港」文人 雙語作家熊式一

U0132646

商務印書館

責任編輯	毛宇軒
裝幀設計	麥梓淇
責任校對	趙會明
排　　版	高向明
印　　務	龍寶祺

被遺忘的一代「香港」文人 —— 雙語作家熊式一

作　者	陳曉婷
出　版	商務印書館（香港）有限公司
	香港筲箕灣耀興道 3 號東滙廣場 8 樓
	http://www.commercialpress.com.hk
發　行	香港聯合書刊物流有限公司
	香港新界荃灣德士古道 220-248 號荃灣工業中心 16 樓
印　刷	永經堂印刷有限公司
	香港新界荃灣德士古道 188-202 號立泰工業中心 1 座 3 樓
版　次	2023 年 5 月第 1 版第 1 次印刷
	© 2023 商務印書館（香港）有限公司
	ISBN 978 962 07 5931 4
	Printed in China

「睿創學術系列」出版緣起

2021 年，香港商務印書館「啟路求新」，以「大教育」為定位，聚焦於語言學習、人文社科、藝術歷史三大出版領域，展示學術成果，並在此背景下提出「睿創學術系列」Sapientia Academic Series 出版計劃。這一計劃的宗旨為：

一、匯聚創新性研究，協助香港青年學者成長。系列涉及人文、社科、歷史等各前沿領域，將有創見與出版價值的博士學位論文改寫成專著形式。博士論文是博士畢業生進入學術殿堂的起點，也是學術發展的重要支點。我們相信，這一計劃能夠激勵青年學者從事創新性研究，推動本地學術水平發展。

二、支持學術成果轉移。「深耕香港，注重原創」一直是香港商務印書館堅守的出版使命。本館與專家顧問合作，挑選能體現某個領域最新成果的論文，改編為便於閱讀的學術專著，以便實現學術普及，起到引領作用。

三、為香港學術研究提供傳播渠道。透過紙本與電子書出版，經由各種發行渠道，本館期望能夠將香港高校在人文社科等領域的最新研究成果帶進其他地區的大學圖書館和學術機構，積極爭取實現與其他地區的版權合作，為推動香港發展成為中外文化藝術交流中心而努力。

獻 給

我的父親陳禮烈和母親吳曼華

序

本書乃是曉婷在香港中文大學文化研究系的博士論文，我是她的指導教授之一，*讀後十分讚賞。此論文研究的主題是戲劇大師熊式一在香港的戲劇創作和生活經驗。熊式一於上世紀三十年代中國戲劇界開始嶄露頭角，後到英國留學旅居多年，以英文改寫《王寶川》大受歡迎，歷久不衰。五十年代初受林語堂之邀到新加坡南洋大學任教，卸任後卻落難香港。在港期間，熊式一改變創作風格，以中文改寫英國喜劇，將英國人物和佈景徹底華化，由中英學會中文戲劇組上演，也甚成功。

曉婷收集中英文資料，包括中大圖書館珍藏的舊雜誌和手稿，得以將熊式一改編後面目全非的英國原著還原，並引用跨文化翻譯理論，詳細分析對照，我認為絕對是開山之作。曉婷掌握各種有關香港檔案資料，得以深入探討當時的精英文化機構「中英學會」的主要人物及其外在背景，據我所知，從未有香港學者對此作如此徹底的研究。更有甚者，曉婷不僅把熊式一作為兼通中英雙語 (bi-lingual) 的戲劇家，而且從他的「文化資本」中反映香港作為中西文化交雜和交流的獨特地位，因此熊式一和他背景類似的姚克等人得以在中外文化勢力的夾縫中生存，並為中國現代戲劇開出奇葩。

李歐梵
香港中文大學教授

* 筆者的哲學博士畢業論文題目為《中英跨文化翻譯及戲劇研究：以雙語作家熊式一 (1902 — 1991) 的作品為例》，由李歐梵教授和張歷君教授共同指導。

目　錄
CONTENTS

導　言

　　《華僑日報》在 1936 年 2 月 6 日以半頁篇幅刊登太平戲院的演出預告，隆重向公眾介紹太平劇團即將上演由粵劇名伶馬師曾（1900—1964）與譚蘭卿（1908—1981）擔綱的「大戲」（即粵劇，昔日亦有「廣東大戲」之稱）——《王寶川》[1]（圖1）。以王寶釧與薛平貴為主角的民間故事早已在中國流傳甚廣，內容大致講述丞相王允的女兒寶釧為下嫁出身寒微的薛平貴，不惜與父擊掌斷絕父女關係，及後平貴投軍征戰，寶釧獨守寒窰，夫妻一別十八載。最後平貴成為西涼王，回國與寶釧重聚。此故事得見於不同地方戲曲劇種，名伶陳非儂在

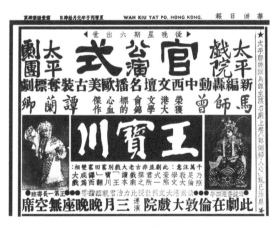

圖 1.《華僑日報》刊載的「太平劇團」《王寶川》演出廣告，1936 年 2 月 6 日。

1　「王寶川」的「川」字廣泛地被書為「釧」，熊式一卻首創以「川」字為女主角命名，相比「釧」字，他認為「川」字更文雅，而且可翻譯成英文單音字 Stream，甚適合入詩。【熊式一，〈中文版序〉，《王寶川》（香港：戲劇研究社，1956 年），頁 2。】

《粵劇六十年》一書亦提及粵劇《王寶釧》全劇的其中一折〈平
貴別窰〉能列入「大排場十八本」，有獨特的唱功、做功和絕
技，乃優秀的傳統粵劇作品。[2] 不過，太平劇團當年的演出廣
告卻重點提示觀眾「千萬注意：此劇並非古老大戲別窰回窰
變相，乃照足倫敦大學文豪熊式一君所撰之戲劇讀本《王寶
川》翻譯而成為大戲」。[3] 此宣傳語句否定劇團上演的是大家
耳熟能詳的「古老大戲」，其中「翻譯」二字在今日看來尤其醒
目。究竟在二十世紀三十年代的香港何以會出現一齣由「戲
劇」「翻譯」而成的「大戲」？本書就此提出的疑問有三：首
先，「戲劇」具體指向「大戲」以外的甚麼表演藝術類型？其
次，「翻譯」是否牽涉到跨文化、語言及藝術類型的轉換？其
三，「倫敦大學文豪熊式一君」又是何許人也？

歷經查證，太平劇團在 1936 年於香港策劃的《王寶川》
演出取材自中國雙語作家熊式一（1902—1991）所撰的英文
「話劇 (drama)」*Lady Precious Stream*（中譯《王寶川》）。[4] 熊
式一在 1932 年留學英倫，在學期間以中國民間故事及戲曲作
品為藍本，編寫改譯多齣以外籍人士為目標觀眾的英文話劇。
在 1934 年成書和搬上舞台的 *Lady Precious Stream* 正是令他
以一劇成名之重要作品。前述太平劇團的廣告寫「此劇在倫

2　陳非儂口述，沈吉誠、余慕雲原作編輯，伍榮仲、陳澤蕾重編：《粵劇六十年》
　　（香港：香港中文大學出版社，「香港中文大學音樂系粵劇研究計劃」，2007 年），
　　頁 105。

3　「太平劇團《王寶川》」演出廣告，《華僑日報》，1936 年 2 月 6 日。

4　熊式一在二十世紀五十年代親自將英文話劇 *Lady Precious Stream* 翻譯成《王
　　寶川》。

敦大戲院連演三月晚晚座無空席」，如斯介紹絕無虛言。事實上，*Lady Precious Stream* 不單從 1934 年夏至秋在英國連演三個月，翌年（1935 年）在美國繼續上演，可謂風靡歐美劇壇，甚至在英國掀起一股「中國熱」。

　　值得一提的是中國京劇名伶梅蘭芳（Mei Lan-fang，1894—1961）及其演出團隊早於 1930 年登上紐約百老匯第四十九街劇院舞台，首次將「中國京劇」藝術正式介紹給美國觀眾。[5] 編劇及班政家齊如山（Qi Ru-shan，1877—1962）在《梅蘭芳遊美記》一書憶述是次美國之行的動機，即是「融合兩國（中國、美國）的感情，並且可以溝通兩國的文化」。[6] 事隔五年，梅蘭芳在 1935 年再次出國演出，他與交流團隊訪蘇後取道巴黎，於同年 5 月抵達英倫，旋即在當地積極籌劃演出。當時在英國劇界人面甚廣、頭角崢嶸的熊式一曾介入協助，惟梅蘭芳的演出計劃始終得不到倫敦劇界和戲院支持，未能令「中國『傳統』京劇」登上英國舞台。[7] 相比起來，為何熊式

5　據梅蘭芳之子梅紹武所記，當時梅蘭芳及演出團隊「在美國訪問了西雅圖、紐約、芝加哥、華盛頓、舊金山、洛杉磯、聖地亞哥和檀香山等城市，總共演了七十二天戲，歷時半年之久。」【梅紹武：〈五十年前京劇藝術風靡美國〉，《我的父親梅蘭芳》（香港：廣角鏡出版社，1981 年），頁 64—66。】

6　《梅蘭芳遊美記》一書由齊如山口述，齊香筆記整理，成書於梅蘭芳訪美歸國之後。「齊如山先生遺著編印委員會」於 1962 年將此書收入《齊如山全集》。【齊如山口述，齊香整理：《梅蘭芳遊美記》，（瀋陽：遼寧教育出版社，2005 年），頁 2。】

7　施高德（Adolphe Clarence Scott，1909 — 1985）在著作 *Mei Lan-Fang: The Life and Times of a Peking Actor*（《梅蘭芳：一個京劇演員的一生及其時代》）提及梅蘭芳在 1935 年 5 月 20 日抵達英國倫敦，得到中國戲劇家熊式一及作家蔣彝等人接待，留英期間積極籌劃演出，甚至願意預付一半演出開支，演出計劃卻未有劇院支持。（A.C.Scott, *Mei Lan-Fang: The Life and Times of a Peking Actor,* Hong Kong: Hong Kong University Press, 1971, p.119.）

一參照京劇《紅鬃烈馬》撰寫的 *Lady Precious Stream* 反而能轟動英國劇壇？當處身中國境外面對不通中國文化及對戲曲無甚概念的觀眾，他如何透過戲劇介紹本國文化？他在創作期間運用了何種翻譯策略？他繼後的寫作生涯又朝哪個方向發展？凡此種種，都是非常值得思考的問題，亦引發筆者開展以「熊式一及其戲劇作品」為對象之學術研究。

第一節

看得見的譯者與跨文化創造性改編

　　本書從「翻譯研究 (Translation Studies)」及「跨文化戲
劇研究 (Intercultural Theatre Studies)」領域探討熊式一作品
涉及的中英跨文化交流，尤要指出劇本「翻譯」所涉及的權
力問題。當文本在翻譯過程由一種語言轉換成另一種語言，
不同文化之交流即應運而生，這絕非政治中立的純技術性運
作，而是充斥權力拉扯的在地文化重寫和配置。蘇珊・巴斯
奈特 (Susan Bassnett) 在《翻譯研究：理論、簡史與實務》一
書點明翻譯研究的特性就是同等重視翻譯的宏觀及微觀兩個
面向。換言之，既討論相對寬廣的文化議題和翻譯媒介，亦
留意文本生產之機制，尤其提升譯者的可見性，將焦點放在
他們如何運用文本。此學科主張要重新定義譯者的形象，並
不會將他們置於相對原作者次等和邊緣的位置，而是提升他
們為「『再』創作者」，重視他們在翻譯過程展現的創意。[8] 熊
式一作為深諳英國文化的中國作家，即使從事中英文「翻譯」，

8　蘇珊・巴斯奈特著，林為正譯：《翻譯研究：理論、簡史與實務》(台北：五南
　　圖書出版股份有限公司，2016 年)，頁 3—4。

往往率性地刪減、改寫和補寫原著，筆下譯作超越語言文字的純粹轉換，而是極具創造性的改編作品。正如學者關詩珮所言，譯者「不只是雙語爬梳者，更是處於兩個文化交界的協商者、使者、把關人」。[9] 故此，譯者自身也是翻譯研究範疇不能忽略的關注重點。

　　綜觀熊式一畢生的戲劇作品，可分為三個階段，分別是離開中國內地之前、留英期間和居留中國香港期間的作品。第一階段相對貼近常規理解下的「翻譯」工作，即將西方英文作品以相對直接的方式完整地翻譯成中文，繼而在中國內地傳播；第二階段是在英國以英文翻譯「中國戲」（以中國為故事背景的戲劇作品）；第三階段是在中國香港以中文翻譯「英國戲」。歷來最受研究者關注的獨有他第二階段創作的英文話劇 *Lady Precious Stream*，以及他在二十世紀五十年代親譯的中文版本《王寶川》。至於第三階段的作品則甚少被提及。本書以熊式一的生平及其作品為例，討論他在「中國知識分子（Chinese intellectual）」身份之下，於二十世紀三十至六十年代在中國內地、英國和中國香港的跨國及跨區域創作經驗。尤要將焦點放在他的第三階段創作，分析他在香港此當時的英國殖民統治地區如何將英文劇本「去英國化」——改編成合符「中國」國情，又能裝載本土文化意義的「香港」作品。事實上，熊式一編寫的戲劇和小說涉及香港在二十世紀五六十年代的社會政治文化，尤對當時的階級差異、兩性關係有一

9　關詩珮：《譯者與學者：香港與大英帝國中文知識建構》（香港：牛律大學出版社，2017年），頁13。

定刻畫。正因為熊式一曾長年在英國生活，加上在海外成名的經驗，令他既有其他同代南來文人的文化願景，又有截然不同的批判眼光。具體而言，本書將以熊式一的第三階段創作為焦點，尤其要以文本細讀的方式說明他的寫作風格及作品的內容特色，並論證其作品成於香港的雙語社會文化環境，所能展現出的獨樹一幟的文化批判意義。

除前述的翻譯研究，跨文化戲劇研究理論對本書分析熊式一的作品也有一定啟發。台灣學者朱芳慧在《跨文化戲曲改編研究》一書將「跨文化戲劇」區分為「西劇東方化」和「東劇西方化」，前者指西方戲劇跨向東方劇場，後者相反。她又以「跨文化戲劇」和「跨文化戲曲」來區別「現代戲劇」及「傳統戲曲」的改編作品。[10] 觀乎她全書採用的「東劇西方化」文本，包括改編自英國戲劇家莎士比亞（William Shakespeare，1564—1616）筆下的 *Romeo and Juliet*（中譯《羅密歐與茱麗葉》，1595 年）和 *Macbeth*（中譯《馬克白》，1606 年）的歌仔戲《彼岸花》（2001 年）及京劇《慾望城國》（1986 年），都是以西方劇本為基礎的新編戲曲作品。她又指出跨文化戲劇的概念源於二十世紀八十年代的「文化互涉劇場」，出現原因在於「當東西方傳統劇場面臨跟不上時代的思潮，流失現代觀眾的壓力，紛紛轉向對立的劇場取經，學習移植劇場美學、導演手法、編劇技巧和舞台場景等」。[11] 上述看法可見朱芳慧秉持劇場工作者立場，從戲劇行業的角度反思劇場藝術隨着時代

10　朱芳慧：《跨文化戲曲改編研究》（台北：國家出版社，2012 年），頁 25。

11　朱芳慧：《跨文化戲曲改編研究》，頁 24。

發展所面臨的挑戰：無論東西方戲劇都有變革的現實必要，
不得不向「對立的劇場取經」，而跨文化戲劇正是異文化交流
之下的創作成果。不過，她未有處理東西方戲劇的定義問題，
在她看來，兩者之區別是涇渭分明和不證自明的。事實上，
她以「對立的劇場」形容東西方戲劇，如斯用語已經明確將兩
者二分，並未提出單一文化本身也可能有混雜性。

　　相對而言，香港戲劇學者陸潤棠反而能指出跨文化戲劇
的混雜性。他在《中西比較戲劇和現代劇場研究》一書寫：
「跨文化戲劇是糅合不同的文化文本或表演體系的戲劇演出，
以改編、挪用的形式出現，亦包括所有表演的敘事、表演美
學、製作過程和目標觀眾的接受和解讀」。[12] 當談及香港戲劇
的歷史發展，他採用香港與大陸當代戲劇同源之觀點，認為
兩地同樣受到西方影響。香港曾受英國殖民管治，香港戲劇
工作者在此特殊的政治社會環境之下，探索一己文化身份，
形成一種「混雜的表演體系，反映出香港特殊的文化身份和地
位」。[13] 陸潤棠的研究點明香港戲劇的發展趨勢在於改編演繹
中西經典之餘，亦能面向本地觀眾。所謂跨文化戲劇，往往
是劇場工作者有意識地以本地觀眾為目標的戲劇實驗，尤要
在一定程度上引進本土元素。此觀點甚適用於分析熊式一在
香港的第三階段創作。陸潤棠又特別強調戲劇作品有特殊的
媒介功能，是一種「公開的羣眾參與活動」，跟其他文學形式

12　陸潤棠：《中西比較戲劇和現代劇場研究》（台北：台灣學生書局，2012 年），
　　頁 8。

13　陸潤棠：《中西比較戲劇和現代劇場研究》，頁 175。

最大的差異在於劇作家筆下的文字劇本會轉化為劇場演出，依賴演員以舞台視聽語言呈現。正因為劇作家與觀眾的交流要「通過舞台演出及演員演繹，才能將劇作家的信息傳達，觀者亦靠演員的演繹而作出反應」。所以，從文學角度閱讀劇本文字以外，亦要兼顧戲劇的舞台製作及演出。[14] 這對本書分析熊式一獨特的「半小說‧半戲劇」寫作風格有參考作用。

除此以外，本書也參照「文壇」概念和文學場理論反思熊式一在香港參與的戲劇組織——「香港中英學會中文戲劇組」（下稱「中劇組」）在香港推動的跨文化戲劇工作，試圖從「劇壇」角度揭示戲劇工作者在特定時代構築的文化網絡。恩師李歐梵教授早在《中國現代作家的浪漫一代》一書談及「文壇」概念，張歷君教授曾跟他討論這個概念和「文學社會學」（Sociology of Literature）的聯繫，他倆的對談輯為〈世紀經驗、生命體驗與思想機緣——李歐梵和二十世紀的現代文學〉一文，作為附錄收於《現代性的想像》一書。李教授回應提問，指出「任何歷史題目、任何歷史人物都需要有個背景。『五四人物』的背景是甚麼？就是『五四文壇』」。在他看來，「文壇是一個既虛構又真實的東西，是由印刷、雜誌和辦雜誌的人共同形成的」。張教授認為此研究方向採用了跨界連結（connection）的方法，重新聯繫不同學術領域，尤能夠做到尊重原有的歷史狀態，可以「回到原本歷史的場景」。[15]

14　陸潤棠：《中西比較戲劇和現代劇場研究》，頁 14—15。

15　李歐梵：《中國現代作家的浪漫一代》（北京：新星出版社，2005 年）；李歐梵：《現代性的想像：從晚清到五四》（新北：聯經出版公司，2019 年）。

「文壇」概念跟米歇爾・賀麥曉(Michel Hockx，1964—) 在《文體問題——現代中國的文學社團和文學雜誌(1911—1937)》一書提出的「文學場」有相通之處，賀麥曉參考李歐梵教授的研究，再發展皮耶・布赫迪厄(Pierre Bourdieu，1930—2002) 的理論，將自己的研究定位於「文學社會學」領域。即使他承認文本分析或文本解讀乃研究的有機組成部分，卻不視之為研究的最終目標，相比起來，他更關注「社會和文化的關係網絡(network of social and cultural relations)」，尤對支撐文學的人類行為和體系模式有濃厚興趣。他提出的「文體(style)」概念不僅是語言、形式和內容的聚合物，也是生活方式(lifestyle)、組織方式(style of organization) 和發表方式(style of publication)。簡而述之，賀麥曉的研究涉及「文學生產(literary production)」和「文學活動 (literary activity)」兩大範疇。前者涵蓋「物質性」的印刷文本生產(material production of printed texts) 及「符號性」的文學價值生產(symbolic production of literary values)，後者則指向「具體的、有記錄的包括文學生產者在內的活動或事件」。上述都是構建「文學場(the literary field)」的重要元素，據他的定義，文學場正是參與「文學生產」和「文學活動」的興趣共同體(interest community)，包括個體或體制性組織。[16] 賀氏的說法對本書確立熊式一研究的「戲劇生產」和「戲劇活動」範疇有一定參考作用，本研究既處理熊式一撰寫的作品，亦談及他積極參與的中劇組在香港組織的戲劇活動和文藝工作，務求更全面地為熊式一的文藝工作定位。

16　米歇爾・賀麥曉著，陳太勝譯：《文體問題——現代中國的文學社團和文學雜誌 (1911—1937)》(北京：北京大學出版社，2016 年)。

第二節

熊式一及其作品研究的新可能

　　熊式一跟其同代人相比，屬少數能操中英雙語寫作，並躋身西方文藝劇壇的中國知識分子。中國國學大師陳寅恪（1890—1969）就有「海外林熊各擅揚」之語，視熊式一跟林語堂（1895—1976）齊名，對他評價甚高。[17] 惟熊式一在 1991 年辭世後，無論內地、香港還是台灣都未有就此廣泛報導，文藝界慣常為前輩文人舉辦的追悼回顧活動或報章雜誌紀念專號皆從缺，即使單篇悼文亦少。熊式一的著作在國內遲至千禧年以後才在學者陳子善的引介下正式出版，北京商務印書館率先在 2006 年發行《王寶川》中英文對照本，外語教學與研究出版社則在 2012 及 2013 年先後出版小說《天橋》的中英文版。[18] 隨着以上作品相繼在中國內地出版，學界的熊式一研究湧現如雨後春筍，從 2014 截至 2020 年 8 月的短短數

17　陳寅恪讀熊式一的小說《天橋》後向他贈詩兩首。【熊式一：《天橋》（香港：高原出版社，1960 年），頁 3；熊式一著，陳子善編：《八十回憶》（北京：海豚出版社，2010 年），頁 77。】

18　熊式一：《王寶川（中英文對照）》（北京：商務印書館，2006 年）；熊式一：《天橋》（北京：外語教學與研究出版社，2012 年）；Hsiung Shih-I, *The Bridge of Heaven*. Beijing: Foreign Languages Teaching and Research Press, 2013.

年，國內已出現逾二十篇跟熊式一相關的碩士學位論文。儘管這些論文大多以《王寶川》和《天橋》兩本在國內流通的著作為研究文本，部分研究員的分析角度囿限於作者的語言運用和自譯技巧等技術性問題，研究質量良莠不齊。不過，單以論文的數量而言，這始終能反映熊式一及其創作在國內學界已經漸受重視。至於較具資料性、學術價值和對本研究有啟發作用的論文和專書，大多出自留英、留美的華裔學者之手，這自然跟研究者能夠接觸的研究材料多寡有必然關係。無獨有偶，他們都認識定居英、美的熊式一後人，能夠從他們身上取得大量珍貴的一手研究材料。

　　本書將以前人研究為基礎，於既有的 *Lady Precious Stream* 和《王寶川》中英文劇本研究以外尋求發展空間，尤要突破逐字逐句對讀的語言及翻譯範疇研究方向。現存跟熊式一及其作品相關之中文期刊論文數目頗多，惟質量參差，作者們大多只能從語言及翻譯學角度分析熊式一早期作品的技術性問題，無論內容和援引的資料都大同小異。事實上，熊式一在二十世紀三十年代於英國撰寫的英文話劇，即使以民間故事及不同版本的京劇劇本為藍本，卻甚少道明曾否採納任何單一原型文本作翻譯的依據，甚至自稱：「當年我寫《王寶川》之時，中國還沒有出版過全套的《紅鬃烈馬》腳本，我全憑我的記憶力拼湊而成，翻譯《西廂記》時，我就搜集了十七種不同的版本，供我參考」。[19] 熊式一的説法為研究員帶

19　熊式一：《大學教授》（台北市：中國文化大學出版部，1989 年），頁 166。

來最大的困惑在於無法為其譯作明確追認任何完整的單一原型文本。如果他編寫英文話劇只依靠「記憶力拼湊」，筆下譯作其實是多個原型文本的綜合體，那麼，在未查證源頭的前提之下，就難以盲目地用當代流通的單一「中文京劇」劇本跟其「英文話劇」劇本對讀。綜觀既有研究，不少作者都隨意選取某文本作為原型文本，再逐字逐句分析熊式一運用的翻譯技術，通篇寫就，幾乎都是斷章取義的研究謬誤。

翻查既有研究論文，惟有學者楊慧儀的研究可以為 *Lady Precious Stream* 追認出文本原型，確定熊式一採納清末民國京劇名伶王瑤卿 (1881—1954) 慣常上演的八齣折子戲 (即「王氏八本」，包括《彩樓配》《三擊掌》《投軍別窰》《探寒窰》《趕三關》《武家坡》《算糧登殿》《回龍閣》) 為主要參考藍本。透過文本比對，楊慧儀能夠清楚點明熊式一對原文本的刪減、改寫及增寫，論證熊式一如何將一個描述女性苦等丈夫十八年的悲劇故事，改寫成合符英國觀眾口味的家庭小品喜劇。[20] 由此可見，楊慧儀的論文能夠超越語言及翻譯的技術問題，從更宏觀的跨文化交流脈絡去檢視熊式一的作品對「中國」之呈現及其文化歷史意義。而最值得思考的，正是熊式一在怎樣的歷史文化處境之下創作那些英文「中國戲」？

其次，若要擴展既有研究的寬度，必須將討論的文本開展至熊式一其他階段的創作，尤其不能忽略他在香港撰寫的

[20]　楊慧儀：〈翻譯改寫了王寶釧的命運：熊式一的 *Lady Precious Stream*〉，收入 譚載喜、胡庚申編：《翻譯與跨文化交流：積澱與視角》(上海：上海外語教育出版社，2012 年)，頁 513—528。

劇作，這暫時仍是學術研究上完全空白的領域。熊氏在英國
以英文撰寫「中國戲」，在中國香港則以中文撰寫「英國戲」。
審視他由中國內地至英國至中國香港的整個創作生涯，才能
相對整全地理解他這位中國知識分子在不同階段的文化工
作。還有，他的作品先以戲劇表演形式呈現，及後再改寫成
小說於報章發表和結集出版，亦有被改編翻拍成電影，作品
可謂橫跨不同媒介。不過，現時未有任何相關研究，本書將
填補此範圍的研究空缺。

　　雖然熊式一在香港撰寫的中文「英國戲」多被界定為「翻
譯」劇，卻未有任何研究者能夠明確指出作品的原型文本。經
多番查證，筆者現在能夠為其劇作明確追認原型文本。所以，
本書能夠參考前述楊慧儀的研究方法，將熊式一在二十世紀
五六十年代於香港撰寫的中文「英國戲」跟其原型文本對照
並讀，繼而探查譯者的翻譯策略。學者鄭達曾指出熊式一在
英國處於一個「邊緣化位置 (the marginal position)」，正因為
與當地文化保有距離，無論在詞彙、俚語和文句表達都跟本
地人有異，所運用的英文語言就可以被界定為獨特 (a special
type) 的「中國式英文 (Chinese English)」，而這亦是作品的魅
力所在。[21] 本書在此延伸其觀點，提出熊式一在香港即使能夠
以中文寫作劇本，卻因為不諳廣東話，依然有位處邊緣之感，
亦由此衍生對香港獨特的觀察。若將他早年的流徙及雙語創

21　Da Zheng, "*Lady Precious Stream*, Diaspora Literature, and Cultural Interpretation", in
　　Tam, Kwok-kan and Chan, Kar-yue Kelly eds., *Culture in Translation: Reception of Chinese
　　Literature in Comparative Perspective.* Hong Kong: Open University of Hong Kong Press,
　　2012, pp.19—32.

作經驗結合考量，即可以發現他的作品能夠自成一格，亦有一種獨特的英式幽默感，甚值得對照原文仔細分析研究。

　　本書既參考整理既有的研究資料，亦大量發掘跟熊式一及其創作相關的新研究資料。舉例來說，本書在第一章談及熊式一在中國內地的早年求學經歷之章節，透過翻查《清華週刊》而查證出他曾參與戲劇大師洪深（1894—1955）主理的戲劇演出，由此證明他對戲劇之興趣早於初中求學階段已萌芽發展。本書亦大量使用香港中文大學圖書館所藏的獨有材料，包括手抄油印排演劇本及戲劇特刊，其中較具代表性的首推熊式一編撰的《樑上佳人》劇本。香港戲劇藝術社和台灣世界書局分別在 1959 和 1960 年出版同名劇本，儘管兩個版本的內容一致，前者卻成於香港戲劇演出公演之時，由劇團在演出期間在表演場地即場發售。書中特別收錄有一篇由中國南來戲劇家胡春冰（1906—1960）所撰之序文，論及熊式一的寫作風格特色。翻查香港大專院校之藏書目錄，現時獨有香港中文大學（以下簡稱中大）及香港浸會大學（以下簡稱浸大）藏有此版本。鑑於浸大的藏書之相關序文早已被撕去，全港各大專院校之中，中大藏有的《樑上佳人》劇本初版屬最完整的孤本，異常珍貴。除上述藏館，中大藏有的其他藏品如香港藝術節紀念手冊，也對研究香港特定年代的戲劇生態有一定幫助。

　　還有，曾擔任中劇組主席的香港資深戲劇家鮑漢琳（1915—2007）所捐贈的藏品，也是研究香港戲劇文學的重要材料。鮑漢琳過世後，其親屬將他所藏的大量手稿、劇本和

其他戲劇相關書籍都悉數捐贈予中大。藏品之一的《樑上佳人》手抄油印排演劇本封面上出現的手寫字，正能成為查證該劇原型文本的關鍵線索，可以明確證明熊式一在香港為中劇組編撰的這齣作品取材自英國戲。至於其他演出場刊資料，亦是不能忽略的重要研究材料。另外，中劇組從 1952 年開始在《星島日報》副刊發表由劇組成員編撰的《戲劇雙週刊》《戲劇週刊》和《戲劇論壇》。透過逐年、月、日翻查香港大學所藏的微縮膠片，能發掘出這批重要的研究材料，由此梳理劇組成員的戲劇理念，以及他們上演中文「英國戲」的演藝心得，繼而分析特定年代的香港劇壇狀況。最後，除上述來自大專院校的藏品，本書亦會運用筆者歷年的私人藏品，包括劇本及場刊等。這些藏品都購自歐美或星馬收藏家，暫未能得見於香港的大學或政府圖書館，乃從事相關研究的罕見材料。

第三節

從英國的英文「中國戲」
到中國香港的中文「英國戲」

　　熊式一的創作歷程可分為三個階段，分別是離開中國內地之前，留英和居留中國香港期間。本書區分為六章，第一章論及熊式一早期在中國內地的求學經驗，參與之戲劇活動及翻譯工作。透過援引熊式一在晚年親撰之自述及受訪文章的內容，以及其他研究員鮮有提及的資料，如《天風月刊》《清華週刊》和梁實秋所撰的《清華八年》等，務求指出熊式一的戲劇興趣之生成背景，並探問其「戲劇家」身份何以建構。此章亦兼述熊式一跟同代文人的互動和人際關係網絡，尤要交代他跟胡適的糾葛。正因為他認為自己受到其他海歸文人之排斥，才會出現放洋留學之念，終付諸實行前往英國求學，繼而在當地發展戲劇事業。

　　第二章討論熊式一在英國創作的英文話劇，由此提出他以極具吸引力的「正宗／傳統」中國戲作宣傳幌子，實際上向西方觀眾灌輸一己理想的「中國」想像。由於既有學術研究對英文撰寫的中國古裝話劇早已有一定關注，此章的焦點會改放在熊式一的原創「現代中國戲」——*The Professor from*

Peking（中譯《大學教授》或《北京來的教授》），尤其要討論此劇呈現的中國知識分子形象。此劇的主角是一位教授，即使熊式一極力否認創造的人物有自傳成分，[22] 但綜觀他本人複雜的政治經歷，頗能將一己政治觀投射於此戲劇角色身上。本書以此章作為整個研究的引旨，交代熊式一作為中國知識分子的自我定位，亦初步探究「戲劇」在知識分子心目中的社會功能。

　　第三章承接上一章的討論，提及中劇組與「中國戲劇運動」的關聯。「香港中英學會 (The Sino-British Club of Hong Kong)」（下稱「中英學會」）於戰後 1946 年在香港成立，營運宗旨是促進香港的中英文化交流。其骨幹成員都是來自政界、商界或學界的華、英籍人士，全都擁有高學歷和高階社會經濟地位，能歸為香港特定歷史時期的「精英分子 (elite)」。具體來說，學會設有多個主題小組 (group)，會員都積極熱心地籌辦不同範疇的學術講座和文藝活動。「中文戲劇組 (Chinese Drama Group)」是中英學會轄下的小組之一，創組委員全屬華籍，專門主理中文戲劇，又不時演出外國翻譯劇，成員在創組初期尤其積極推廣英國戲。舉例來說，中劇組在 1953 年改編約翰・高爾斯華綏 (John Galsworthy，1867—1933) 的 *A Family Man*（1922 年）為《有家室的人》，再在 1954 年演改編自毛姆 (William Somerset Maugham，1874—1965) *The Sacred Flame*（1928 年）之《心燄》。熊式一抵港後，旋即獲邀

22　熊式一寫：「我雖然也是一位教授，但這齣戲絕無一點點自傳的性質，以免大家發生誤會」。（熊式一：《大學教授》，頁 170。）

加入中劇組，跟劇組成員共同在香港推動劇運。本章梳理劇組在香港籌辦的戲劇活動之資料，務求為熊式一在香港撰寫的劇作提供背景脈絡。

　　第四和第五章分別討論熊式一為中劇組編寫的劇作《樑上佳人》(1959 年) 及《女生外嚮》(1961 年)。《樑上佳人》講述一位女飛賊與紈絝公子的戀愛故事，公演時以「喜劇」掛帥。1969 年重演時的場刊指出此劇「使人有此時此地的親切感，有着現實生活的內容，和現實生活尖銳地接觸，而且以旁敲側擊的手法，幽默了我們週圍，在發笑之餘，可以發人深省」。[23] 熊式一如何改編修訂英國劇作成為合符香港現實的作品固然值得討論，不過，其中的「幽默」二字亦不能忽視，究竟「英國式」的「幽默」怎樣能夠轉化至香港觀眾可以理解？而熊式一在《樑上佳人》只算小試牛刀，至他的《女生外嚮》才在翻譯過程大肆玩弄語言文字，建立出一種獨特的喜劇感。此劇講述一位樣子並不出眾，但聰明睿智的女主角如何在人前裝傻扮蠢，再暗地裏為丈夫的事業發展出謀獻策。經過熊式一的改編重寫，故事背景從二十世紀初的「英國」轉換為二十世紀六十年代的「香港」，尤能觸及階級和性別兩個範疇，亦論及香港獨有的中英文語言運用問題。

　　第六章論及熊式一的「原創」話劇《事過境遷》(1962 年)，此劇原本為中劇組的演出所寫，不過，當年邵氏新成立

23　《樑上佳人》演出場刊，中英學會中文戲劇組公演，1969 年 10 月，無頁碼。香港中文大學圖書館藏品。

南國實驗劇團，組織者急需劇本供培訓班成員排演，熊式一
就將劇本先提供予他們首演。此劇講述一位性格守舊古板的
太平紳士娶了一位寡婦為妻，兩人已結合十多年，某天有客
人拜訪，無意中說出寡婦的第一任丈夫未死。太平紳士擔心
自己犯上重婚罪，與妻子爭吵不絕，最後發現一切全屬誤會，
大家虛驚一場。《事過境遷》在 1962 年公演，劇本從未付梓
成書，後經筆者查證它在演出第二天就開始以小說形式於《星
島晚報》連載。本書以此新發掘的小說文本，配合香港中文大
學圖書館藏有的手抄油印排演劇本，進一步研究熊式一的寫
作特色。事實上，他因應作品的連載而發表的多篇導言亦觸
及其時代的文學生態，既論及香港作家寫作的困境，發表戲
劇作品的困難與限制，還回顧自己作品跨越戲劇、電影、報
章連載小說等不同媒介的經過。另外，《事過境遷》亦是熊式
一在創作生涯最後公開發表的長篇作品，因此更能夠成為總
結熊式一創作的重要文本。

　　總的來說，熊式一在第二和第三個階段創作的戲劇都以
不同國籍人士為目標讀者及觀眾。據《樑上佳人》劇本的序
言，熊氏筆下的《王寶川》和《樑上佳人》分別是「合乎英國觀
眾胃口」和「合乎中國觀眾胃口」的「喜劇」。[24] 他在《女生外嚮》
的演出場刊亦提出：「這一次我編《女生外嚮》，也和從前編
《王寶川》和《樑上佳人》一樣，自己認為極力求它合乎國情，
希望在香港上演時，觀眾都覺得這件事可能真是在香港發生

24　熊式一：《樑上佳人》（台北：世界書局，1960 年），頁 1。

的。」[25] 熊式一在「英國」和「中國香港」撰寫的劇作即使同樣
涉及對「中國」之呈現，跟中英文化交流相關，但鑑於展現的
文化社會內涵有異，最終講述了不盡相同的故事。無論在內
容和演出方法，他在第三階段撰寫的中文「英國戲」跟第二階
段撰寫的英文「中國戲」都同樣具備可堪研究的混雜性，有被
發掘和進深研究分析的價值。

25　《女生外嚮》演出場刊，中英學會中文戲劇組公演，1961 年 4 月，頁 4。香港中
　　文大學圖書館藏品。

熊式一在中國：戲劇興趣的萌芽

　　古語說得好:「破釜沉舟,背城借一!」我馬上下決心出洋去!我把我所譯所著的書籍和劇本,把它們的版權、出版稅,各種稿費,能先支先收多少,就收多少。非賣斷不可的就賣斷,又在我們師大同學所辦的志成中學,替內人謀一個小小的教職。因那時我們已經有了五個孩子,教養費不可不籌備好,她自己還在國立女子大學未畢業,雖不要學費,家用仍不可缺。環境極苦,但我不顧一切,非出國不可!

<div style="text-align: right">—— 熊式一:〈八十回憶〉[1]</div>

　　德達出生後幾個月,熊式一就準備前往英國,全家人都陪同他前往火車站,與他告別。德輗回想起年幼時跟母親乘坐人力車從火車站返家的路途,整個世界突然變得非常安靜與黑暗,當他問母親,他的父親會在甚麼時候回家,她答:「永遠不會!」德輗這位年幼的小男孩開始淚流滿面,他的母親亦哭將起來。

<div style="text-align: right">—— 葉樹芳:《快樂的熊氏夫婦》[2]</div>

1　熊式一:〈八十回憶:出國鍍金去,寫《王寶川》〉,《香港文學》第 21 期 (1986 年 9 月),頁 94。

2　此段文字由筆者翻譯,原文如下:A few months after Deh-Ta was born, Shih-I made arrangements to set sail for England. The whole family accompanied him to the train station to bid him farewell. The young Deni, who returned home with his mother in a rickshaw, recalled the journey back from the station. Suddenly the world had become very quiet and dark. When he asked his mother when his father would come back, she said, "Never." The small boy burst into tears, and his mother cried too. (Diana Yeh, *The Happy Hsiungs: Performing China and the Struggle for Modernity*. Hong Kong: Hong Kong University Press, 2014, pp.26—27.)

第一節

「戲劇家」身份之建構
及《天風月刊》「家珍」系列

　　熊式一是江西南昌縣人，生於 1902 年，卒於 1991 年。他畢生的創作歷程可分為三個階段，分別是離開中國內地之前，留英期間和居留中國香港期間。鄭達在 2020 年出版的英文人物傳記將熊式一形容為「天生的戲劇家 (born showman)」，[3] 綜觀熊式一的生平，如斯說法確實貼切，這也是他一直致力為自己打造的形象。無論處身中國內地、英國或中國香港，熊式一從事的工作和參與的活動都跟「戲劇」緊密相關。由翻譯至修改重寫劇本，及至自立門戶創作新劇，凡此種種都可體現熊式一對「戲劇」有着貫徹終生的濃烈興趣。據他在未曾公開發表的手稿〈我的母親〉所言，他最早參與的「表演」甚至可追溯至童稚時期，而母親對他的影響殊深。難以確定熊式一具體在何年份和出於甚麼原因撰文，不過，這篇追記母親的文章很可能跟他筆下的「家珍」系列相關，亦即他在二十世紀五十年代初於文藝雜誌《天風月刊》(*The*

3　　Da Zheng, *Shih-I Hsiung: A Glorious Showman*, London: Fairleigh Dickinson University Press, 2020, p.13.

Tienfeng Monthly）（下稱《天風》）發表的稿件。

　　《天風》由林語堂以「天風社」社長的名義出資創辦，從 1952 年 4 月開始於美國紐約創刊，至 1953 年 1 月發行第十期後停刊。據林語堂的次女林太乙（1926—2003）在《林語堂傳》所述，林太乙和丈夫黎明（1920—2011）有感海內外的中文讀物極少，就跟父親林語堂商量，要籌辦一本文藝月刊。當《天風》正式營運，林太乙就順理成章承擔編輯、校對、發行和包裝等大部分工作。若林太乙忙不過來，林語堂亦會適時協助，甚至連包裹雜誌和開車送雜誌到郵局投寄等雜務工作也會親力為之。[4]《天風》共有十期，熊式一及其夫人蔡岱梅都曾為該刊撰稿，既以自傳式文字追述家世，亦談及夫婦倆在英國的生活及朋儕交往情況，而這些文章都能成為今日開展熊式一之相關研究的重要材料。本章將由此雜誌談起，並藉此說明熊式一的戲劇因緣。

　　台灣文學館藏有第三至十期《天風》，篇名及作者資料都可得見於該館設立的網上「台灣文學期刊目錄資料庫」。按台灣中國現代文學研究者秦賢次（1943—）之考據，《天風》的第一至二期都在美國紐約編印，從第三期開始改為紐約編輯，台北印刷，並在紐約和台灣兩地發行。這或許可以解釋台灣文學館未藏有第一及二期的原因。秦賢次指出此刊創辦時，當地市場幾乎沒有任何文藝刊物出版，故此，《天風》能夠「提供歐美作家學人的寫作平台、發表園地，並聯絡感情、

4　林太乙：《林語堂傳》（台北：聯經出版公司，1989 年），頁 252。

以文會友，給美國文壇帶來一線希望」，甚至促成美國新詩團體「白馬文藝社」之成立。那麼，此刊物又何以停刊？秦賢次推測原因是林語堂在 1953 年獲邀擔任大學校長，爾後公務繁重，無暇繼續籌辦《天風》。[5] 林太乙在《林語堂傳》亦提及華聯銀行董事經理連瀛洲（1906—2004）在 1953 年 12 月到紐約跟其父會面，兩人初次商談創辦中國以外地區首間海外華文大學——南洋大學（下稱「南大」）。其後，林語堂跟新加坡企業家陳六使（1897—1972）通信多時，才落實擔任南大首任校長。[6] 不過，《天風》早在 1953 年 1 月就停刊，而林語堂夫婦和林太乙夫婦及三女兒林相如抵達新加坡的時間卻是 1954 年 10 月。所以，刊物停刊理應有其他原因。林太乙就此解釋：「小妞有了弟弟，《天風》只好停刊」。[7] 小妞乃林太乙的長女，據她的說法，雜誌停刊的原因是她生下第二胎。儘管她未有詳細說明，可以推斷她當時忙於料理家事和照顧子女，無暇兼顧跟雜誌相關的一切工作。

由於《天風》第十期載有熊式一所撰的〈家珍之二〉，秦賢次就此推測〈家珍之一〉或刊登於第一或第二期。[8] 台灣文學館只藏有第三至十期，鑑於材料所限，秦賢次未能引證上述推測。香港各大圖書館的資料庫之中，僅有香港大學收藏有第九及第十期《天風》。由於最後一期《天風》在 1953 年 1

5　秦賢次：〈《天風月刊》提要〉，台灣文學期刊目錄資料庫。

6　林太乙：《林語堂傳》，頁 266。

7　林太乙：《林語堂傳》，頁 261。

8　秦賢次：〈《天風月刊》提要〉，台灣文學期刊目錄資料庫。

月交由徐訏（1908—1980）創辦的香港創墾出版社出版，此刊物除在紐約與台灣兩地發售，理應亦曾在香港流通。筆者最終從紐約哥倫比亞大學提供的藏品拷貝查證出《天風》的創刊號確實收有一篇題為〈熊式一家珍之一：家父〉的文章。前文已提及林太乙高度參與《天風》之營運，而她跟丈夫黎明均出身於哥倫比亞大學，這很大可能是該校至今仍收藏有《天風》創刊號孤本的原因。

《天風》涵蓋的內容甚廣，創刊號載有的發刊辭直言遷居海外者眾，編者為令這些身處國外的「我國（中國）同胞」（又稱「僑胞」）可以「繼續其文藝上的努力及思想學問知識的前進」，就以這本兼具文藝性及普遍通俗的刊物來讓他們「維持其嚮往祖國，不忘祖國的熱誠」，「維持正常的精神生活，享受自由，用心著作。鐵肩擔道義，辣手著文章，不消極，不沉寂，不星散」。[9] 觀乎上述帶有濃烈民族主義色彩的說辭，可以確定這本刊物的目標社羣是能通中文的「僑胞」，而其中一個創辦宗旨在於為中國作家提供發表作品的平台，令他們即使處身海外仍能繼續以中文創作。至於內容，則因應「受現代教育的人」之「精神上的需要」，包羅一切「精神上有趣味的題目」。[10] 創刊號依照此準則，刊載有十多位作家於不同範疇的作品。

創刊號封面（圖 2）或配合刊名而繪有兩名小童朝「天」

9　〈天風月刊緣起〉，《天風月刊》，創刊號（1952 年 4 月），頁 2。

10　〈天風月刊緣起〉，頁 2。

空放「風」箏的圖畫，文字則選擇性地重點介紹六位作家的名字及其作品標題。包括林語堂的〈蘇小妹無其人攷〉，熊式一的〈家珍〉，李金髮（1900—1976）的〈大食國的走馬燈〉，黎東方（1907—1998）的〈吳三桂覺悟經過〉，徐訏的〈橋上〉和俞玉（1927—1994，即潘痴雲，又名非琴）的〈關於飲食〉。林語堂親撰的文章屬於「專載」，熊式一的文章則歸入「家庭婦女」範疇。參閱目錄，熊式一之作品編排在黎東方（「小說散文」）、徐訏（「詩詞」）、和李金髮（「遊記通訊」）的文章之後，在俞玉的文章（「長篇連載」）之前。封面文字卻打亂編排次序，特意將「熊式一」提前列於「林語堂」之側，足見編輯重視其人。《天風》創刊之際，林語堂與徐訏、李金髮和黎東方等供稿者都是舊識，[11] 跟重洋遠隔的熊式一卻只限於遙距交流，未曾見過彼此的廬山真貌。據鄭達和葉樹芳之考證，林

圖 2.《天風月刊》創刊號封面，1952 年 4 月發行。

11　徐訏早在二十世紀三十年代就在上海為林語堂創辦的小品文半月刊《人間世》擔任編輯，亦曾在其他林系刊物《論語》《宇宙風》《西風》等撰稿。而李金髮是林語堂在二十世紀二十年代末於武漢擔任中華民國外交部祕書時的同事，及後在 1951 年移居美國紐約。黎東方則在 1947 年抵達紐約擔任大學客席教授，跟林語堂相識。當林語堂在 1953 年接任南大校長一職時，亦邀他同往新加坡。

語堂為邀請熊式一擔任南大文學院院長,就親赴英國探訪當時身處牛津的熊式一,那時兩人才首次見面。[12] 熊、林都擅長英文創作,分別在英、美居留及創作,並在海外英語世界博得名氣。二人遊走於東西文化和中英語言之間所獲得的創作經驗頗有相互比對觀照的價值,後文會再詳加說明。

至於《天風》第十期封面,則以稍大的字體刊出熊式一的名字及其作品篇名(圖3),亦頗有向讀者引介熊式一之意。內文更載有陳寅恪所撰的〈倫敦病院聽護士讀「天橋」述戊戌變法事感賦〉,交代陳寅恪赴英醫治眼疾期間,得到江西同鄉熊式一熱情招待,並獲他送贈其英文長篇小說 *The Bridge of Heaven*(《天橋》),聽護士讀畢全書,就賦詩一首——「海外林熊各擅長,盧前王後費評量。北都舊俗非吾識,愛聽天橋話故鄉」。[13] 英文版《天橋》成書於 1943 年,以清末民初的中國為背景,敍述男主角李大同的生命歷程。包括在洋學堂求學,投身革命加入興中會等。其主要人物屬虛構,故事卻穿插真實的歷史事件和政治人物,可謂虛實交雜。[14] 相比林語堂筆下 *Moment in Peking*(中譯《瞬息京華》,又名《京華煙雲》)的「北都」,陳寅恪更偏愛熊式一在《天橋》描繪的江西「故鄉」,對熊式一此英文創作有甚高評價。

12 Da Zheng, *Shih-I Hsiung: A Glorious Showman*, pp.209—210;Diana Yeh, *The Happy Hsiungs: Performing China and the Struggle for Modernity*, p.136.

13 陳寅恪:〈倫敦病院聽護士讀「天橋」述戊戌變法事感賦〉,《天風月刊》第 10 期(1953 年 1 月),頁 32。

14 Hsiung Shih-I, *The Bridge of Heaven: A Novel*. London: Peter Davies, 1943.

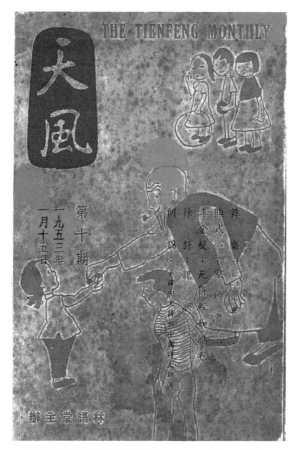

圖 3.《天風月刊》第十期封面，1953 年 1 月發行。

　　回到熊式一的「家珍」系列，創刊號的編者語引錄《韓詩外傳》「贈之不與家珍」解釋「家珍」二字的始見之處，乃取其「家中寶物」之意，隨即說明熊式一會為《天風》撰寫數篇文章。繼創刊號發表的〈家父〉，尚有〈家母〉〈家兄〉和〈家岳〉三篇有待發表的文章，都能展現「熊先生以家中為自己崇敬愛慕之人為珍」。[15] 熊式一將〈家父〉列為「家珍」系列之首，文

章焦點理所當然就是父親熊允瑜。〈家珍之二〉卻遲至 1953
年 1 月的第十期才得以刊出。[16] 該文不設副題,內容圍繞熊
式一的妻子蔡岱梅和他倆在英國的生活,並未談及母親、兄
長或岳父。若按照內容命題,篇名實為〈家妻〉,絕非創刊號
編者語提及的〈家母〉〈家兄〉或〈家岳〉。或許,熊式一確實
有意為親人逐一撰文,並創作一整系列「家珍」文章,惟《天
風》發行至第十期即停刊,寫作計劃只好作罷。當然,他亦可
能早已完成稿件,只是未曾發表。正如前文推測,鄭達在傳
記多番引述的那篇以家母為主題之未刊稿〈我的母親〉,很大
機會屬此「家珍」系列文章。這些文章以親屬為題,所撰都是
零散的生活點滴,字裏行間卻又頗能側見作者其人,尤能反
映他本人的價值觀及個人心態。舉例來說,編者在〈家父〉的
編者語就特意介紹熊式一「不把錢看在眼裏」,提出他「有沒
有受他尊翁的影響」之疑問。[17]

　　熊式一的〈家父〉之書寫題材是父親,內文也略談母親,
指出她在自己年幼時就將祖父建立的「惠風和暢室」改為村
校,親執教鞭,而學生數目甚多。安克強(1963—)曾在熊式
一年屆八十九歲高齡時訪問他,在 1991 年 2 月(熊式一在同
年 9 月辭世)於台灣《文訊月刊》發表〈把中國戲劇帶入國際
舞台:專訪熊式一先生〉,文中提及:

　　　　熊式一的母親周氏出自南昌大家,自幼博習經籍,

16　熊式一:〈家珍之二〉,《天風月刊》第 10 期(1953 年 1 月),頁 10—13。
17　熊式一:〈家珍之一:家父〉,頁 56。

且旁通岐黃醫術，所以從小熊式一便夥同兄姊及親友子弟，從母親啟蒙教字，熊家儼然如私塾，讀書聲琅琅不歇於耳，聞於閭里間，而熊式一也在童稚時期始，就展現了他過人的聰穎夙慧。[18]

胡惠禎在安克強的文章刊出之前數年，亦曾採訪熊式一，在 1988 年 5 月於台灣《講義》雜誌發表文章〈令英國人流淚的熊式一〉。其文也提及熊式一之母，篇幅相對安克強的文章更長，寫：

> （熊式一）母親來自書宦世家，不僅舊學涵養深厚，而且通曉醫理，明知科舉已廢，但仍盼有朝一日看到自己的幼子中進士第官拜翰林。所以熊式一很小即由母親啟蒙教字，話還講不靈清的時候，已能認三千多字。家裏每有客來，母親獻寶似的要客人考他認字，博得稱讚。鄰居也紛紛送孩子來請益，熊家儼然像個私塾館，琅琅讀書聲不絕於耳。
>
> 這些學童中熊式一年紀最小，背書最快，四書五經、左傳、古文辭類纂及增廣賢文、時務三字經、龍文鞭影等一本又一本，不論難易都是他第一個背出來。有時得意忘形，背完書就嚷嚷：「老子去玩去囉！」總是挨母親一頓斥喝。[19]

18　安克強：〈把中國戲劇帶入國際舞台：專訪熊式一先生〉，《文訊月刊》第 64 期【革新 25 期】，（1991 年 2 月），頁 117。

19　胡惠禎：〈令英國人流淚的熊式一〉，《講義》第 3 卷第 2 期【總第 14 期】（1988 年 5 月），頁 117。

當比對胡、安二人的遣詞用字，安克強撰文時很大機會曾參考胡惠禎的文章。無論篇幅多寡，兩人敍述熊式一受母親「啟蒙教字」的重點都在於誇讚熊式一的早慧與天資，安克強的文章更特此以「童稚時期已展露聰穎夙慧」為小題。

關於「母親獻寶似的要客人考他認字」一事，熊式一在〈我的母親〉一文有更詳盡說明。據熊式一憶述，母親早在他四歲以前就恆常讓他「表演」認字。先安排幼小的他在小椅子坐定，再從袋子抽取寫有漢字的卡片，交由他向在場圍觀的「觀眾」——親戚朋友逐字解釋。隨着熊式一能閱讀和準確辨認的漢字增多，袋子的卡片亦有增無減，而「表演」時間就愈益冗長，令「觀眾」不得不予他「天才 (genius)」之譽，藉此讓「表演」儘早結束。父母向他人炫耀兒女的才能實乃普遍和平常不過之事，當熊式一提筆追記家母，談及這段往事既可以展現自己的家學淵源，亦能重申其母對己啟蒙有恩，值得留意的卻是熊式一明確將母親悉心策劃之「娛賓」活動稱為「那是『表演』啊！ (a show it was)」。[20] 所以，母親不單為他「啟蒙教字」，也為其戲劇方面的興趣擔當着啟蒙者角色。當熊式一述及自己的往事，如此刻意將「表演 (a show)」置入並引為人生之重要開端，足證他對戲劇之鍾愛，也強調一己的「戲劇家」身份。

20　Da Zheng, *Shih-I Hsiung: A Glorious Showman*, p.13.

第二節

早年求學經驗及戲劇活動

　　關於熊式一的早年求學經驗，最教他念念不忘的絕對是北京清華學校（下稱「清華」）的學生身份。前述安克強的專訪文章提及熊式一在 1914 年考入清華。清華的刊物中，在 1915 年 9 月發行的第 48 期《清華週刊》載有「校聞」一則，提及各級都設體育代表，而擔任中一級學生代表的正是「熊君式一」。[21] 中國作家梁實秋（1903—1987）亦為清華畢業生，更跟熊式一同年入學。他著有《清華八年》一書，詳盡地記述一己求學點滴。儘管該書的正文未有提及熊式一，書中附圖卻包含一幀「清華學校幼年音樂團」全體成員攝於 1916 年的合照，熊式一即為個中一員（圖 4）。[22] 以上兩項材料都可證明熊式一自 1915 年開始在清華就讀。

　　清華的創立源於美國退還的指定用於教育事務的半數庚子賠款，堪稱一所留美預備學校。但凡學生能夠順利完成中等四年、高等四年的八年學業，隨後就很大機會能夠到美國

21　〈校聞〉，《清華週刊》第 48 期（1915 年 9 月），頁 4。

22　梁實秋：《清華八年》（台北：重光文藝出版社，1962 年）。

留學。所以，清華學生修讀的課程亦跟其他同代學生略有不同。梁實秋所述之清華課程有如下安排：

> 上午的課如英文、作文、公民（美國的公民）、數學、地理、歷史（西洋史）、生物、物理、化學、政治學、社會學、心理學⋯⋯都一律用英語講授，一律用美國出版的教科書；下午的課如國文、歷史、地理、修身、哲學史、倫理學、修辭、中國文學史⋯⋯都一律用國語，用中國的教科書。這樣劃分的目的，顯然是要加強英語數學，使學生多得聽說英語的機會。[23]

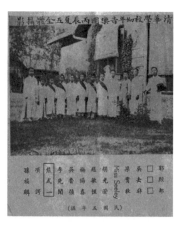

圖4. 清華學校幼年音樂團丙辰夏五全體攝影（其中框線係筆者添加）。

　　清華的教育特別注重提升學生之英語水平，教師也會教授西方歷史和文化知識。而且上午課程的所有科目都以英語上課，學生的平均英語水平自然比一般學校的學生略勝，畢

23　梁實秋：《清華八年》，頁18—19。

業後就更有條件到海外升學及投身英語世界發展事業。熊式一在〈初習英文〉一文回憶自己學習英語的經驗，就談及在清華第一年已唸完三冊《張伯爾二十世紀英文讀本》(*Chambers Twentieth Century Readers*)，英文程度達到可以讀懂普通英文讀物的水平。[24] 梁實秋提供的學習書單相對詳盡，寫：

> 使用的教本開始時是《鮑爾文讀本》，以後就由淺而深的選讀文學作品，如《阿麗斯異鄉遊記》、《陶姆伯朗就學記》、《紫斯菲德訓子書》、《金銀島》、《歐文雜記》、阿迪生的《洛傑爵士雜記》、霍桑的《七山牆之屋》、《塊肉餘生述》、《朱立阿西撒》、《威尼斯商人》等等。[25]

清華學生普遍都有不錯的英語水平，對西方文學亦有所涉獵。

清華的首年教育就讓熊式一打下英語根基，亦賦予他以演員身份踏上舞台的機會。安克強指出熊式一早在學生時期就曾親身演戲：

> 當時高年級同學有一位叫馮琛的，組了劇團，自任編劇及導演，並公開表演，當時身高矮小，年齡也不大的熊式一便已登台亮相，在劇中擔任小角了，那也算是他與現代話劇接觸最早的淵源。[26]

24　熊式一：〈八十回憶：初習英文〉，《香港文學》第 20 期（1986 年 8 月），頁 79。

25　梁實秋：《清華八年》，頁 20。

26　安克強：〈把中國戲劇帶入國際舞台：專訪熊式一先生〉，頁 116。

上述人名「馮琛」查無此人，可以推斷那是中國著名戲劇家「洪深」之筆誤。理由有二：其一，洪深也是清華學生。據洪深之女洪鈐所編的《中國話劇電影先驅洪深：歷世編年紀》，洪深在 1912 年入讀清華。由於洪深的入學時間早於熊式一，自然是他的「高年級同學」。[27] 其二，洪深在學時積極參與戲劇活動，曾在自己的劇本集《五奎橋》發表序文〈戲劇的人生〉，寫：

> 記得我從前在清華讀書的時候，凡是學校裏演戲，除了是特別團體如某年級的級會不容外人參加的以外，差不多每次有我的份；我又很是高興編劇，在清華四年中所演的戲，十有八九，出於我手。[28]

洪鈐為父親撰寫的「事記」條目亦寫他在 1916 年 1 月「為清華學校師生籌建『成府貧民職業小學』，編寫劇本《貧民慘劇》。該劇與洪深所寫《賣梨人》在北京城裏義演，取得成功」。[29] 據 1916 年 2 月發行的第 66 期《清華週刊》，刊載的〈校聞〉之「演劇紀事」也有相關演出資料，提及學生要上演一齣名為《貧民慘劇》(*Poverty or Ignorance, Which is it?*) 的六幕戲，能深刻地描寫貧民狀況：「幼時無適當之教育，長成無一定之職業，不能自活」。而「熊式一」的名字正正列入「演劇部」

27　洪鈐：《中國話劇電影先驅洪深：歷世編年紀》(台北：秀威資訊科技，2011 年)，頁 34。

28　洪深：《五奎橋》(上海：復興書局，1936 年)，頁 2。

29　洪鈐：《中國話劇電影先驅洪深：歷世編年紀》，頁 34。

芸芸演員名單之中（圖 5—6）。[30]

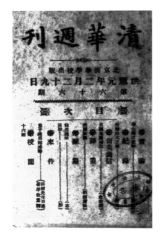

圖 5—6.《清華週刊》第 66 期封面及內頁，1916 年 2 月出版。

　　清華不但對熊式一提升英語水平和確立戲劇興趣都甚有
裨益，也或多或少培養了他對家國民族和階級問題的敏感度。
梁實秋曾客觀批評清華重英輕中的教育方針。由於該校過分
強調英文，部分同學未能兼顧中文學習。還有，學校的政策
對中英文教師有明顯的差別待遇，階級矛盾亦由此衍生。中
文教師的薪金不但較低，又要集中住在特定地方（古月堂）。
學生耳濡目染之下，也會覺得中文教師相對英文教師是不必
受尊重的。梁實秋特別指出「這在學生的心理上有不尋常的
影響，一方面使學生蔑視本國的文化，崇拜外人，另一方面
激起反感，對於洋人偏偏不肯低頭」。梁實秋自認屬於後者，
即使熱愛母校，也會因為聯想到種種諸如庚子賠款、義和團、

30　〈校聞〉，《清華週刊》第 66 期（1916 年 2 月），頁 14—15。

吃教的洋人、昏聵的官吏而感到憤怒。[31] 他的想法或許亦可以應用在熊式一身上，即使擅於跟洋人打交道、作品又能在英語世界打響名堂，熊式一由始至終情繫中國文化，尤其鄙視過分崇洋的中國人，不時在作品之中安插「假洋鬼子」角色，再對他們肆意批評嘲諷。

　　至於清華的英語老師，梁實秋在《清華八年》提及自己曾受教於林語堂。林太乙為父親所撰的《林語堂傳》，也可證明林語堂曾擔任清華學校的中等科英文教員。[32] 據萬平近（1926—）的研究，林語堂在聖約翰大學畢業後，得到學校推薦和在清華任教的大學校友周辨明（1891—1984）引介，在1916年暑假結束後到北京清華學校任教英文。[33] 不過，熊式一卻跟林語堂緣慳一面，因為他在清華完成第一年學業後，其母就不幸病歿，家庭經濟自此陷入拮据。熊式一回家奔喪之後，不得不轉往江西第一中學求學。正如前文所述，林語堂在1954年為南大四出招攬教育團隊，熊式一獲邀擔任文學院院長，那時候兩人才在英國首次見面。雖然熊式一在清華就讀的時間只有短短一年，但他對該校有着濃烈情感乃不爭事實。從二十世紀五十年代開始，他就在香港積極創辦「清華書院」，這番事跡在本書及後的章節再談。

31　梁實秋：《清華八年》，頁19。
32　林太乙：《林語堂傳》，頁31。
33　萬平近：《林語堂論》（西安：陝西人民出版社，1987年），頁24。

第三節

翻譯工作及人際關係網絡

　　熊式一中學畢業後，在 1919 年考入北京高等師範學校（後升格為北京高等師範大學），安克強在其專訪文章交代熊式一在北京求學的經歷，寫：

> 　　中學畢業後，他（熊式一）在南昌考上了只有八個錄取名額的公費北京高等師範。家中為他湊了三天的盤纏二十元，他便又再度隻身負笈北上了。時值民國八年，正逢五四運動如火如荼開展之期，學潮、罷課，校園一片紛擾。而他深以為求學的機會得來不易，遂沉潛於圖書館裏自修英文版《天方夜譚》與《富蘭克林傳》，並將後者以文言文譯為中文。他的同學王文祺把他翻譯的《富蘭克林傳》送交國民社的胡適過目，當時白話文的領導者胡適自然是璧還原稿。這本書遲到多年後，才由商務印書館的萬有文庫付梓出版，並且被大學編審委員會指定為大學國文輔助讀本，印行了十六版之多。然受此打擊後，熊式一遂改以白話文從事翻譯。……[34]

34　安克強：〈把中國戲劇帶入國際舞台：專訪熊式一先生〉，頁 117。

以上引文強調熊式一「『再度』隻身負笈北上」，個中「再度」二字正可突顯熊式一因為家庭狀況而中斷清華學業之無奈。他在 1919 年入讀北京高等師範學校乃二度赴京，這亦可以解釋何以專訪會出現「求學的機會得來不易」之說。據安克強的文章，當「學潮、罷課，校園一片紛擾」之際，熊式一竟然終日藏身圖書館自修，顯然予人從未積極參與五四運動的觀感。不過，鄭達的研究卻指出熊式一曾跟其他北京高等師範學校的同學一起參與五四學生遊行示威活動，還在 1919 年 5 月 4 日被圍困於天安門和午門中巨大的廣場長達數小時。[35] 對照陳平原在《觸摸歷史與進入五四》一書第一章〈五月四日那一天〉所載的「參加 1919 年 5 月 4 日天安門集會遊行的北京十三所學校位置示意圖」，[36] 熊式一的憶述正能符合陳平原所考據的北京高等師範學校學生集結位置，由此足證他確實親身參與相關集會。所以，他並非完全對五四運動無動於衷，而是隨着演講和罷課活動成為席捲學界的風潮，才自覺需要尋找能安靜閱讀的地方。

熊式一在圖書館自修期間，以文言文將美國科學家佛蘭克林（Benjamin Franklin，1706—1790）的英文傳記翻譯成中文。究竟熊式一為何要翻譯此書？鄭達認為熊式一早在清華求學時就得悉佛蘭克林的發跡過程，有感他的生命經驗和曾犯錯誤都能為後代所借鑒，對讀者有正面影響。那麼，熊式一為何要以文言文而非白話文作翻譯媒介？蔣夢麟（1886—

35　Da Zheng, *Shih-I Hsiung: A Glorious Showman*, p.29.

36　陳平原：《觸摸歷史與進入五四》（北京：北京大學出版社，2018 年），頁 23。

1964）在《過渡時代之思想與教育》一書指出 1919 年以後，中國作品普遍用白話文，並宣稱「這是從文言到白話文體的很短促的一個過渡時代」。[37] 即使當時市面仍有不少以文言文撰寫的小說和翻譯作品流通，熊式一選文言而棄白話之舉，某程度亦反映他未有順應同代新文化人對語體文之倡議，甚能突顯一種特立獨行之姿態。值得注意的是熊式一作為大學本科新生，已能獨力翻譯一本篇幅頗長的人物傳記，其駕馭文言文之能力實在教人欽佩。誠然，這絕對離不開其家學淵源，正因為自幼已隨母學習經史古文，熊式一自然有深厚的舊學根底，而選用文言文也大有炫才之動機。

　　熊式一完成譯稿後，稿件由同學王文祺轉交胡適（1891—1962）過目。單從前述安克強的專訪文章內容，未能知道王同學是受熊式一之託，抑或未徵求譯者同意就私自將文稿轉交胡適。無論如何，安克強所引述熊式一之說法中，年屆九十高齡的他似乎要對訪問者強調當年拜託胡適閱稿一事實非自己主動為之，對結果毫不熱心。而最後，他的稿件果然被這位白話文推手完璧歸還，事情的發展就顯然頗合情理。熊式一的書稿被胡適退回，幾經轉折，「遲到多年後」才得到商務印書館編輯的垂青，於萬有文庫出版（圖 7）。由《佛蘭克林自傳》一書的版權頁可得知此書的初版在民國二十一年（1932 年）9 月發行。故此，從完稿至付梓的「多年後」，竟然有逾二十年之久。[38] 儘管熊式一向採訪者安克強強調此

37　蔣夢麟：《過渡時代之思想與教育》（上海：商務印書館，1933 年），頁 1。

38　佛蘭克林著，熊式一譯：《佛蘭克林自傳》（上海：商務印書館，1933 年）。

少作的印行版本數量甚多，又得到學術單位肯定，甚至成為
大學輔助教材，對方依然描述熊式一當年遭逢「打擊」，並因
此「『改』以白話文從事翻譯」。由於胡適退稿在先，譯稿成功
出版在後，兩件事件足足相隔二十年之久，「打擊」具體所指
理應是作品未得胡適認可（暫且稱之為「胡適退稿事件」）。

圖 7. 熊式一翻譯的《佛蘭克林自傳》封面。

　　胡惠禎在 1988 年發表的熊式一訪談文章〈令英國人流淚
的熊式一〉也有提及這段經歷，寫：「同學王文祺把他（熊式
一）翻譯《富（佛）蘭克林傳》的稿子，送給胡適看，胡適一看
是文言文的，當下即毫不考慮地退稿，這對熊式一是莫大的
打擊。以後他改以白話文翻譯。」[39] 相比安克強，胡惠禎的文
章明確說明熊式一受到「打擊」的原因在於胡適退稿。如果熊

39　　胡惠禎：〈令英國人流淚的熊式一〉，頁 118。

式一直至晚年回顧，仍形容當年因此受到「打擊」，這某程度
又跟他前述對拜託胡適閱稿一事毫不在意的從容心理狀態互
相矛盾。繼《佛蘭克林自傳》，熊式一就由文言文「改」以白話
文從事翻譯工作，如斯「棄文言從白話」之說法背後有着明確
的線性發展史觀，無異於膾炙人口的「幻燈片事件」。所謂「幻
燈片事件」即中國著名作家魯迅（1881—1936）在日本求學時
目睹展現國人麻木冷漠一面的幻燈片後，隨即「棄醫從文」。
無論對魯迅自身的文學創作或中國新文學的整體發展而言，
「幻燈片事件」在文學史書寫的過程都被建構成作家人生的關
鍵轉折。

　　至於熊式一的個案，「胡適退稿事件」也在相同的邏輯被
整合建構成為他的「人生轉折」。參閱熊式一在 1985 年親撰
的自述文章，內文亦有回顧這段往事：

> 　　民國八年我考進北京高師入英語部時，—— 那時
> 並不叫做日後所稱的「北平師大英文系」—— 翻了《佛
> 蘭克林自傳》，同學王文祺認識胡適之，拿了我的譯稿
> 說是可以介紹在共學社出版。那知胡先生對文言的稿
> 子一律不收，原封退回，後來我在北伐期間，覺得南昌
> 不能再耽，到上海去找出路，張菊生先生看了我的《佛
> 傳》，立即介紹我到商務去做編輯。[40]

　　從上述引文能得到更多跟「胡適退稿事件」相關的訊息，
原來熊式一的同學王文祺是以介紹人身份將其《佛蘭克林自

40　熊式一：《〈難母難女〉前言〉，《香港文學》第 13 期（1986 年 1 月），頁 122。

傳》稿件送交胡適審閱，熊式一不但對此知情，目的更是異常
清晰，就是要為譯稿謀求出版機會。相比安克強的訪問記錄，
熊式一並未談及自己被退稿後轉以白話文創作，反而用大量
篇幅交代隨後的人生經歷：譯稿雖未被胡適接納，卻能夠得
到其他人認同。誠然，熊式一在此版本依然未有強調完稿至
出版的時間相隔甚久，即使談不上刻意隱瞞，也予人過於輕
描淡寫之感。「打擊」二字或許從來不是熊式一在接受胡惠禎
和安克強訪問時的直接用語，而是兩位訪問員以聆聽者角度
整理訪問對象述及的人生經歷後所作之個人詮釋。事實上，
新文學作家在創作上運用白話文很可能已是大勢所趨，相對
文言文更貼近口語的白話文，也特別適用於處理熊式一鍾愛
的戲劇文本。所以，胡適退稿跟譯者轉換文體雖然在時序上
有先後，兩者卻並未有不證自明的因果關聯。

　　筆者在此處無意執着於個別用語的準確性，亦不是要論
證「事件」發展連續性之真偽。回顧熊式一開展文藝事業的經
歷，與其周旋於無法驗證之細節，不如將焦點放在作者陳述
「事件」當下的歷史真實性。由胡適退稿至引發熊式一開展白
話文翻譯作為標誌時間先後的線性連續發展歷史事件，我們
並不必質疑細節孰真孰假。即使陳述過程有建構性，那依然
是受訪者在特定歷史時間表白的真實回憶。所以，更值得思
考的是何以特定的「人」與「事」要在訪問過程被刻意重提，
甚至被訪問員塑造成能影響作家創作方向的關鍵歷史時刻
（critical historical moment）？事件背後的社會文化發展及人與
人之間複雜斑斕的人際交往及關係網絡（尤指熊式一與胡適）

亦有深入探討的價值。

　　熊式一比胡適晚生十載，他作為文壇後起之輩，即使盼望胡適這位新文化運動領軍人物能成為一己之伯樂，亦絕非難以理解的。奈何他以洋洋灑灑用文言文寫就的兩冊《佛蘭克林自傳》初試啼聲，即被「璧還原稿／原封退回」。觀乎他晚年的憶述，可以大膽推測，青年時期的熊式一其實未有對拜託胡適閱稿一事等閒視之，在從容不迫的表象之下，對其意見和評價實在鄭重其事，甚至終生因為未受認可而耿耿於懷。透過安克強的訪問記錄，單從退稿一事已足證熊式一與胡適芥蒂早種。熊式一在〈八十回憶：出國鍍金去，寫《王寶川》〉一文，更明確地述及胡適對他的批評：

　　　　我當初在國內，只可惜無名師，所以不出高徒，處處受人排擠！胡大博士當面對我説：他的學生所作的《還鄉》，十全十美，我的文筆，百無一是。後來我出國不久，他聽見我把英文習作給外國人看，又對內人良言忠告，千萬不可。[41]

　　儘管難以考證胡適究竟在甚麼時間、地點和脈絡下才尖酸狠辣地「當面」批評熊式一的文筆「百無一是」，不過，上述引文提及的《還鄉》確有其書。

　　《還鄉》的英文原著 *The Return of the Native* 出自英國著名作家湯瑪士・哈代（Thomas Hardy，1840—1928）之手，

41　熊式一：〈八十回憶：出國鍍金去，寫《王寶川》〉，頁 94。

大約在 1878 年於英國出版。那麼,胡適的「學生」又是何許人也?在此所指理應是年齡比熊式一稍輕的張恩裕(1903—1994,筆名張谷若)。他並非《還鄉》一書的原作者,而是翻譯者。早於 1929 年的求學時期,張恩裕已着手將哈代的英文小說翻譯為中文,至 1930 年完成《還鄉》,隨即將譯稿送交中華教育文化基金會的編譯委員會,當時在該會負責文學書籍編譯工作的胡適對其譯筆甚為嘉許,再邀約他接續翻譯哈代的作品。前述的《還鄉》率先在 1935 年由上海商務印書館出版,翌年(1936 年)英文小說 Tess of the d'Urbervilles(1891年)的中文譯書《德伯家的苔絲》亦面世。[42]

暫且不論熊、張譯筆的優次高下,在熊式一憶記胡適對自己的劣評之前,他在自傳文章早已花去甚多篇幅引述中外名流雅士對自己英文寫作能力的讚譽。觀乎前文後理,實有責怪胡適的看法跟主流正面評價相左,未有識英雄之慧眼。熊式一在文末更重申自己從未有聽從「胡適之先生勸我不可以英文作書示人」,慶幸可以「接二連三的繼續翻譯和創作」。[43]值得一提的是熊式一亦曾翻譯哈代的小說,他以「熊式式」為署名,在《平明雜誌》(The Dawn)發表翻譯自 The Mayor of Casterbridge(1886 年)的《嘉德橋的市長》。譯稿的連載時期頗長,從 1932 年 6 月 1 日首次刊登,至 1933 年 12 月 16 日才完成連載。據最後一期刊登之附記,全書早在 1932 年 12

42　劉偉:〈張若谷與哈代小說翻譯研究〉,《新文學史料》第 1 期(2017 年),頁115。

43　熊式一:〈八十回憶:出國鍍金去,寫《王寶川》〉,頁 99。

月脫稿，原來由熊式一翻譯的只有前十章，因為他「剛剛譯
到第十章，就到英倫留學去了」。所以，從第十一章至卷末第
四十五章的譯稿，都出自另一名為大心的譯者之手。[44] 雖然
此翻譯工作乃未竟之業，至少可以確定熊式一離開中國前，
從事的其中一項工作就是翻譯哈代之小說。考量到胡適對張
恩裕之哈代譯稿持高度評價，究竟熊式一翻譯相同作家的作
品之舉是否暗藏跟其相互較勁之意？這實在引人深思。平心
而論，張氏譯作具有一定水平，筆下兩本哈代譯作的質量都
甚高，故此，胡適的評價絕非過譽之辭。不過，胡適確實未
有予以熊式一的譯筆有同等評價。

　　回到前文提及熊式一寫於 1985 年的自述文章，他在其
中更具體明確地交代自己跟胡適曾因為巴蕾（James Matthew
Barrie，1860—1937）劇本的譯稿而有所交集，寫：

　　　　胡適之先生主持中華文化基金會，以退回庚子
賠款津貼出版翻譯，他說他們的稿費比商務高得多，
而且可以把巴蕾的劇本全部出版，故我把十幾本稿本
都送給他去看。胡先生一向很忙，這下就耽誤了好幾
個月，最後我決心不再傻等，到他家中 —— 米糧庫九
號 —— 去取回稿本，那時客廳中也是高朋滿座，他不
克抽身，便請徐志摩到他書房中書案上把那一堆最高最
多的手稿 —— 就是我的 —— 替他拿還我。志摩去了很
久，後來一路看稿子一路走來問我，他正在看的那本稿

44　哈代著，熊式式、大心譯：〈嘉德橋的市長〉，《平明雜誌》第 2 卷第 24 期（1933
　　年 12 月），頁 36。

子 —— 名叫《財神》—— 他怎麼不記得巴蕾寫過這本
劇呢？那時我覺得很窘，只好承認《財神》是我自己胡
謅的，並不是翻譯的，放在譯稿一塊兒想請胡先生指教
的。[45]

從以上引文能夠得知熊式一在《佛蘭克林自傳》不受接
納以後，仍然會將自己所譯的巴蕾劇本送交胡適審閱，行動
的目的理所當然亦是要為譯稿尋求發表和出版的機會。

據熊式一引述，胡適向他談及中華文化基金會向譯者提
供的稿費比商務印書館更高，並承諾可以將巴蕾譯稿全部出
版。所以，他才將稿件送交胡適。按這個說法的前文後理，
胡適屬於「主動」邀稿的一方，而熊式一則是「被動」供稿者。
由於數月都未有消息，熊式一才親自到訪胡適之家討回稿件。
與此同時，上述引文又交代熊式一曾主動將自己的原創劇本
《財神》交予胡適討教，雙方彷彿有一種晚輩向前輩求教的上
下層級關係。胡惠禎的訪談文章亦有談及這段經歷：

當時北京學界以胡適為中心，熊式一不是胡適的學
生，無緣以進。他開始創作，寫了一齣諷刺社會的獨幕
劇《財神》，連同他從前翻譯巴蕾的劇本，送到胡適主持
的中華文化基金會，希望被採用出版，誰知如石沉大海
全無動靜。數月後他想要拿回稿子，每週日上午胡適家
裏都有文人聚會，他去了幾次，全無機會和胡適說話。
有一次終於可以開口向胡適要稿子了，說是「屋裏最大

45　熊式一：〈《難母難女》前言〉，頁 121。

的一落就是了」。[46]

　　相比熊式一的自述文章，這篇文章就相關事件披露的細節甚多，尤能略述當年的文學圈生態。正因為胡適在北京學界佔有重要的中心位置，他跟自己的學生就能組成一個獨特的文化圈子，而他每週日在家舉辦的文人聚會更是關鍵所在，頗能進一步證明以他為中心的文人羣體甚具排他性。熊式一跟胡適沒有師生關係，按常理難以打入對方的羣體，縱使多次有事登門造訪，二人處身相同時空，亦未有說話交流的機會。熊式一顯然從未放棄聯繫胡適，甚至主動將一己譯稿及原創作品都送交對方審閱，明確表達「希望被採用出版」之意願。從這篇訪問稿件可以得知熊式一向胡適自薦的意圖實昭然若揭。

　　人際關係理應是相向的，胡適並不賞識熊式一，而熊式一筆下亦時有對胡適譏諷之語，他曾在自述文章具體交代胡適對一己譯筆之評價，寫：

　　　　胡先生很客氣的道歉：說他太忙，沒有時間去全看我的譯稿，不過他卻要謝謝我，因此他卻抽空把巴蕾的戲劇全集都重看了一遍，他說巴蕾的文章真好，對話真俏皮，有許多地方他認為絕無法翻譯的，他曾經查閱了我的譯稿，他很客氣，沒有說我翻得糟透了，只說是證明了他的看法，妙語十分難翻而已。憑他這麼好的外交

46　胡惠禎：〈令英國人流淚的熊式一〉，頁 119。

詞令，將來做駐美大使，是勢所當然的！[47]

　　胡適一方面向熊式一表示沒有時間看完他的全部譯稿，
卻有時間把巴蕾的原著劇本讀完，爾後比對原文和譯稿，得
出原文的俏皮妙語很難翻譯之結論。其實，熊式一已經道出
重點，其翻譯即使不至於「糟透了」，在胡適看來必定不符
合預期標準。胡適只是以忙碌為藉口，假使有閒暇，或許亦
不願意細讀不合意之譯稿。熊式一就此揶揄胡適的「外交詞
令」，宣稱他能成為「駐美大使」，自是挖苦之語。熊式一在另
一篇文章亦寫「我們中國人，都把胡適胡大博士認為是無所不
通無所不曉的西學大家」，[48] 表面稱讚胡適，惟字裏行間不無
嘲諷。當他在〈八十回憶：初習英文〉一文批評英國漢學家亞
瑟‧韋利（Arthur Waley，1889—1966）的《西遊記》節譯（英
文書名為 *Monkey*）謬誤甚多，就刻意指出該文稿曾經過胡適
審閱，對方卻未能指出任何錯誤，[49] 這很明顯是對胡適的翻譯
能力有所質疑。

　　另外，熊式一的作品又出現姓胡的丑角，本書下一章會
討論的原創話劇 *The Professor from Peking*（1939 年）就有一位
名為胡希聖博士的角色。即使持有倫敦政治經濟學院哲學博
士學位，登場時身穿倫敦西區龐德街賽斐爾巷訂做的高級西
裝，再配上英式背帶，言談間卻大肆批評其他人不懂欣賞自

47　熊式一：〈《難母難女》前言〉，頁 121。

48　熊式一：〈八十回憶：出國鍍金去，寫《王寶川》〉，頁 95。

49　熊式一：〈八十回憶：初習英文〉，頁 81。

己的衣服，對於工作機關只關心是否有冷暖氣設備及抽水馬桶，氣焰凌人，最後被劇中男主角張教授罵得落荒而逃。[50] 另一齣原創話劇《事過境遷》（1962 年）亦指名道姓提及胡適，安排劇中人誇張地稱讚連準確書名也說不出來的《嘗試自述》（似影射胡適在 1920 年出版的白話詩集《嘗試集》），並反復強調自己對他「毫無偏見」，事實卻是成見甚深，嘲諷意味可謂欲蓋彌彰。[51] 在此點出熊式一與胡適疑似對立甚至敵對的關係，並非只將之視作私人恩怨或文壇逸事，而是要藉此說明熊式一在文學場域身處的位置，這能直接影響其創作之發展方向。

據賀麥曉的「文學社會學」研究方法，單從文本中探求作者身處的寫作年代之社會現實及作家與現實的關係只屬簡單平面的研究。在文本分析和文本解讀以外，還應該將焦點放在特定時代和地域的文學生產及活動所透視的關係網絡。他曾定義「文學社團（literary society）」，指出那並非鬆散的團體和學派。只要有一個確定的名稱，社團成員在創作期間，就會自覺地將自己的觀念及行為歸屬於社團，從而確立羣體概念。故此，社團能衍生一定程度的體制功能。[52] 回到熊式一的自述，他聲稱在國內學無師承，未有胡適這位「名師」，自然不如張恩裕此等「高徒」，是以「處處受人排擠」。[53] 此看

50　熊式一：《大學教授》，頁 123—128。

51　熊式一：〈事過境遷（第一百六十四篇）〉，《星島晚報》，1962 年 11 月 10 日。

52　米歇爾・賀麥曉著，陳太勝譯：《文體問題 —— 現代中國的文學社團和文學雜誌（1911—1937）》，頁 8、17。

53　熊式一：〈八十回憶：出國鍍金去，寫《王寶川》〉，頁 94。

法固然是他的一家之言，卻頗能說明他自覺跟胡適及其他譯者處於不同的圈子。此處可以參考賀麥曉的學說，不過，只取相對寬廣的「文學共同體」定義，亦即不將之圍限於明確名稱的特定「社團」。熊式一與胡適處於不同的「文學共同體」，不論他遭受同代文人何等程度的「排擠」，個中經歷孰真孰假，可以肯定他早已自行邊緣化，從不自視為任何社團或羣體的一員。熊式一的經歷也可能跟其教育背景及學歷相關，儘管畢業於北京高等師範學校英文部，中英文水平俱佳，他卻未有任何海外留學經驗。周作人（1885—1967）曾在《知堂回想錄》一書談及跟熊式一同代的文人劉半農（1891—1934），也指出他「因為沒有正式的學歷，為胡博士（胡適）他們所看不起，雖然同是『文學革命』隊伍裏的人，半農受了這個刺激，所以發憤去掙他一個博士頭銜來，以出心頭的一股悶氣」。[54] 或許可以由此推斷，熊式一亦跟劉半農遭遇相同，同樣因為沒有取得海外學位而被「看不起」，從而衍生「處處受人排擠」之感。

熊式一在向胡適追討稿件的過程，又觸發他跟另一位同代文人徐志摩（1897—1931）的互動，繼而引領他進入另一文藝圈子。跟無暇閱稿的胡適相比，徐志摩對熊式一及其譯稿的態度截然不同，從一開始已經對他的原創話劇《財神》興趣益然。熊式一在前述的文章既談及胡適對自己的譯作有相對負面的評價，亦道出徐志摩的相異看法：

54　周作人：《知堂回想錄（下冊）》（石家莊：河北教育出版社，2002年），頁570。

　　徐志摩是一個純文人，便大讚我得了巴蕾的嫡傳，說我的創作和巴蕾手法如出一轍，可否把這些稿子借給他看看。我當然受寵若驚，自此引他為知己。他馬上四出宣傳，說我對英美近代戲劇，很有造就，弄得好幾位多年不見的老朋友，如羅隆基都特來專訪，和我大談戲劇文學。時昭瀛雖為外交官，卻是美國當代大戲劇家歐尼爾（Eugene O'neil）的專家，他說，他看了我的劇本，以後要改稱我做詹姆士熊爵士了——（因巴蕾名為詹姆士爵士。）[55]

　　據熊式一所言可以得知徐志摩對他的譯筆評價極高，甚至認為他堪稱「巴蕾的嫡傳」及「創作和巴蕾手法如出一轍」。熊式一並未能解釋何以兩位同代文人會對相同的譯稿有天差地別之看法，若理由在於「徐志摩是一個純文人」，難道胡適不認同熊式一的原因就在於他稱不上是一個「純文人」？行文至此，已經可以證明熊式一筆下機鋒處處，絕對不會不夠「俏皮」了。徐志摩可謂熊式一的伯樂知音，正因為他「四出宣傳」，才讓熊式一有機會跟同代的戲劇愛好者互動交流，為其開拓文藝事業帶來更多可能性，即使稱徐志摩對熊式一有知遇之恩也不為過。

　　據熊式一憶述，國立武漢大學文學院長陳通伯（1896—1970，本名陳源，筆名陳西瀅）在 1931 年受到徐志摩推薦，特意來他位於北京西城的私寓拜訪他。兩人討論歐美近代戲

55　熊式一：《難母難女》前言，頁 121。

劇，言談甚歡，十分投緣。陳通伯本有意聘請熊式一到校擔任正教授，專門講授西洋文學和英國戲劇等課題。[56] 不過，因為熊式一未曾出洋留學，並不符合當年教育部對大學招聘教授的規定（熊式一稱之為「蠢規定」和「豈有此理的部令」），就職計劃只好作罷。如果前述「胡適退稿事件」是熊式一創作生涯的第一個轉折，促使他從文言文轉向白話文，繼而投入心力翻譯小說及劇本，他是次職場失意就可以構成另一個重要的人生轉捩點，直接成為他執意出國爭取學位之契機。他在自述文章也聲稱這次求學之旅為一場「冒險」，是為「求更好的出路」不得不「鋌而走險」。[57]

56 安克強：〈把中國戲劇帶入國際舞台：專訪熊式一先生〉，頁 118。

57 熊式一：〈八十回憶：出國鍍金去，寫《王寶川》〉，頁 94。

第四節

與同代戲劇家余上沅譯筆之比較

　　熊式一早在出國留學之前，已經透過「翻譯」向中國觀
眾引介了不少重要的西方小說和戲劇文學作品。包括哈代、
蕭伯納（George Bernard Shaw，1856—1950）及巴蕾等著名
作家筆下的英文作品，全都被他譯成中文於 1929 至 1933 年
期間發表於《小說月報》（*Fiction Monthly*）、《申報月刊》、《平
明雜誌》、《新月》（*New Moon*）和《現代》（*Les Contemporains*）
等期刊雜誌。[58] 熊式一為了出國，就將所譯書稿的版權、出
版稅和稿費儘量支取，甚至將部分作品的版權賣斷。雖然前
文提到他跟胡適的關係並不友好，他出國的大部分資金卻弔
詭地從胡適而來。據熊式一自述：

　　　　徐志摩對於我所譯巴蕾的劇本，非常之賞識，我在

58　《小說月報》在 1910 年 7 月於上海創刊，由王蘊章等擔任編輯，1932 年停刊。
　　《申報月刊》在 1932 年 7 月於上海創刊，編者為俞頌華、凌其翰和黃幼雄等，
　　1945 年 6 月停刊。《平明雜誌》在 1932 年 5 月於北平（北京）創刊，編輯為許逸
　　上，1934 年 6 月停刊。《新月》在 1928 年 3 月於上海創刊，歷任編者包括徐志
　　摩、聞一多、饒孟侃、梁實秋等，1933 年 6 月停刊。《現代》在 1932 年 5 月於
　　上海創刊，編者包括施蟄存、杜衡、汪馥家等，1935 年 3 月停刊。上述期刊資
　　料，可見於「民國時期期刊全文數據庫」。

他的追悼會上，再碰見胡適之時，才知道他、徐志摩又向上海新月交涉，要將它一一出版。胡先生説，那兒主持人邵洵美先生，是一位純文藝人士，卻也是上海話所謂的「濫污朋友」，新月出版事決不可靠，他──胡先生──還是要我把稿子給還他，將來請人替我校正，仍由中華文化基金會收買。我問他打算請何人教正，他説他想請余上沅教授──我不等他説完便反對。我看過余上沅先生在新月發表過巴蕾的《克萊登》一劇，我自問我比他多下了一點點功夫！念在亡友徐志摩的熱忱，胡先生還是要了我的稿子，不再提校正之事，先給我幾千塊錢，我認為可以支持我到外國去鍍一鍍金，所以也就接受了。[59]

前文已談及徐志摩非常欣賞熊式一的譯筆，處處為他宣傳，令其社交人脈得到頗大擴張。從這段引文能夠得知徐志摩在生前一直熱心地為熊式一的譯稿尋求出版機會，連胡適也「念在亡友徐志摩的熱忱」，以「中華文化基金會」的名義向熊式一購買稿件。儘管胡適願意為熊式一提供出國資金，他顯然從未改變對熊式一譯筆之負面評價，單從他提出要額外邀人將全部稿件重新校對，已足證熊式一的稿件在他看來仍有甚多修改空間。

余上沅（1897—1970）比熊式一年齡稍長，曾積極在國內推動「國劇運動」，亦翻譯了不少外國戲劇，更重要的是他

59　熊式一：《難母難女》前言，頁121

有留美學習戲劇的經驗。余上沅與熊式一都不約而同在 1929
年翻譯巴蕾寫於 1902 年的四幕劇 *The Admirable Crichton*，熊
式一的譯稿《可敬的克萊登》以「熊適逸」之名在 1929 年 3 至
6 月分四期在《小説月報》刊登，[60] 余上沅的譯稿《可嘉的克來
敦》則在同年 8 及 9 月分兩期於《戲劇與文藝》發表。[61] 其後
兩人的稿件都在 1930 年輯錄成單行書籍，分別由新月書店及
商務印書館在 5 月和 11 月於上海出版（圖 8）。[62] 雖然未知胡
適推舉余上沅為熊式一校對稿件的確切原因，不過，既然他
主理的新月書店願意出版余上沅的劇本，足證他對其譯筆必
定滿意。熊式一顯然也對自己的譯稿自信十足，自有一份譯
者的堅持，即使有相對迫切的經濟需要，仍對胡適提出的校
對人選明確表達不滿，絕不妥協。甚至他在年屆八十高齡時
回顧這段舊事，仍會指名道姓説對方在翻譯巴蕾劇本的工作
所下之功夫不如自己。熊式一的信心很大可能源於自己的譯
稿數量，儘管他並非五四時期惟一翻譯巴蕾劇本的譯者，但

60　巴蕾著，熊適逸譯：〈可敬的克萊登：第一幕〉，《小説月報》第 20 卷第 3 期（1929
　　年 3 月），頁 39—57。
　　（同上）：〈可敬的克萊登：第二幕〉，《小説月報》第 20 卷第 4 期（1929 年 4 月），
　　頁 91—104。
　　（同上）：〈可敬的克萊登：第三幕〉，《小説月報》第 20 卷第 5 期（1929 年 5 月），
　　頁 103—117。
　　（同上）：〈可敬的克萊登：第四幕〉，《小説月報》第 20 卷第 6 期（1929 年 6 月），
　　頁 106—117。

61　巴蕾著，余上沅譯：〈可嘉的克來敦：第一幕〉，《戲劇與文藝》第 1 卷第 4 期
　　（1929 年 8 月），頁 19—55。
　　（同上）：〈可嘉的克來敦：續〉，《戲劇與文藝》第 1 卷第 5 期（1929 年 9 月），頁
　　3—91。

62　巴蕾著，余上沅譯：《可欽佩的克來敦》（上海：新月書店，1930 年）；巴蕾著，
　　熊適逸譯：《可敬的克萊登》（上海：商務印書館，1930 年）。

其發表的譯稿數量確實在同代人之中稱冠。據劉以鬯（1918—
2018）憶述，熊式一曾自稱在第二次世界大戰前已將巴蕾的劇
作全部翻譯成中文，總字數有一百多萬字。[63] 巴蕾畢生的著作

圖 8. 熊式一在 1930 年翻譯的《可敬的克萊登》封面。

甚豐，何以熊式一會自認已經將他的劇作全部翻譯完畢？他
依據的很可能是 1928 年在英國出版的 *The plays of J. M. Barrie
in one volume*（《巴蕾戲劇作品全集》）。[64] 當以此書目錄跟熊
式一的翻譯作品名單比對，可以證明他確實在出國以前已經

63　劉以鬯：〈我所認識的熊式一〉，《文學世紀》，第 2 卷第 6 期【總第 15 期】（2002
　　年 6 月），頁 53。

64　James Matthew Barrie, *The plays of J. M. Barrie in one volume*. London: Hodder and
　　Stoughton, 1928.

把此全集收錄的大部分劇作都翻譯成中文，並在中國內地的期刊雜誌發表。[65] 所以，熊式一自覺對翻譯對象巴蕾及其劇作熟稔，認為一己譯筆達一定水平，此想法實非難以理解的。

巴蕾（余譯：巴利）擅寫英國風俗喜劇（comedy of manners），作品多以相對俏皮幽默的方式對社會現實有所嘲諷。從余上沅與熊式一都在同年翻譯 *The Admirable Crichton* 就可以推測巴蕾的劇作必定具有令知識分子產生興趣的元素，某程度上認同這些作品有向中國觀眾引介的社會意義或藝術價值。巴蕾的原劇寫於 1902 年，在 1915 年付梓成書。[66] 中國譯者卻在逾十年後的 1929 年才發表譯作，這很大可能跟西方作品在中國的流通狀況相關，而余、熊二人依據的原型文本很可能出自前述在 1928 年出版的巴蕾作品全集。該劇的情節大致講述洛姆勛爵（Lord Loam，熊譯：羅安謨伯爵；余譯：婁姆侯爵）是一位主張「平等（equality）」的貴族，每月定期舉辦一次茶會，期間安排自己的女兒和貴族朋友跟僕役交換工作。大部分人都視這個定期活動為遊戲，而管家克萊頓（Crichton，熊譯：克萊登；余譯：克來敦）則不甚認同此做法。及後眾人遭遇船難，漂流至荒島共同生活，慣常養尊處優的貴族在這種環境自然難以求生。克萊頓反而能夠運用

65　熊式一曾在中國內地發表的巴蕾劇作中文翻譯包括：《洛神靈》（*Pantaloon*，1905 年）、《十二鎊的尊容》（*The Twelve-Pound Look*，1910 年）、《遺囑》（*The Will*，1913 年）、《半個鐘頭》（*Half an Hour*，1913 年）、《七位女客》（*Seven Women*，1917 年）、《我們上太太們那兒去嗎？》（*Shall We Join the Ladies?*，1917 年）、《潘彼得（又名《不肯長大的孩子》）》（*Peter Pan, or The Boy who wouldn't grow up*，1928 年）等。詳細出版資料可見附錄。

66　巴蕾著，余上沅譯：《可欽佩的克來敦》，頁 22。

島上資源為大家創造生活所需，並獲眾人推舉為領導者。一眾遇難者在荒島生活兩年，克萊頓與洛姆勛爵的大女兒瑪莉（Mary，熊譯：馬利；余譯：瑪麗）相戀，瑪莉早在落難前已跟另一位貴族定下婚約，但她仍打算在荒島跟克萊頓結婚。不過，救援船隻卻在他倆舉行婚禮中途突然到來，克萊頓和瑪莉的婚姻告吹。眾角色登船重返英國，人際階級關係在抵英後又回到從前一樣。[67]

羅庚乃跟熊式一和余上沅同代的評論人，他曾在 1934年 4 月 7 日於《華北日報》的「戲劇與電影」專頁撰文介紹巴蕾（羅譯：巴利），略述其生平及畢生重要著作，再分幕介紹 *The Admirable Crichton* 的內容。最後，他參考巴蕾的原文，比較熊式一和余上沅的翻譯，認為後者的譯稿能兼顧演出的實際需要：「我們必須承認余上沅先生的譯，較為傳神，而且是較適於做舞台腳步的。熊譯不過是文學的翻譯，而非戲劇的翻譯。」[68] 究竟何以羅庚會認為熊式一和余上沅的翻譯分別是「文學的」和「戲劇的」？或許，將他們二人的譯文跟巴蕾的原文對照，可以更具體地比較余、熊二人的譯筆。

67　筆者將劇中人物 Lord Loam、Crichton、Mary 和 Ernest 的中文名稱分別翻譯為洛姆勛爵、克萊頓、瑪莉和歐內斯特。

68　羅庚：〈J.M.Barrie 可欽佩的克來敦名劇漢譯紹介〉，《華北日報》，1934 年 4 月 7 日。

例子一：

巴蕾 *The Admirable Crichton* 的英文原文：

A moment before the curtain rises, the Hon. Ernest Woolley drives up to the door of Loan House in Mayfair. There is a happy smile on his pleasant, insignificant face, and this presumably means that he is thinking of himself. He is too busy over nothing, this man about town, to be always thinking of himself, but, on the other hand, he almost never thinks of any other person.[69]

熊式一《可敬的克萊登》的中文譯文：

在開幕之前，武爾來・厄涅斯特大人，乘着車子到美非辟耳的羅安謨爵邸門口。他平凡的臉上，現着快樂的笑容，這使是他在想他自己的表徵。這位優哉遊哉的時髦少爺，終日的想着他自己，真是所謂無事忙，但是我們反過來講，他生平並不曾想着過世界上還有別的人。[70]

余上沅《可嘉的克來敦》的中文譯文：

開幕的前一刻，爾內斯・吳雷大人的台駕，到了梅

69　James Matthew Barrie, *Peter Pan and Other Plays*: *The Admirable Crichton; Peter Pan; When Wendy Grew up; What Every Woman knows, Mary Rose*. Oxford: Oxford University Press, 1995, p.3.

70　巴蕾著，熊適逸譯：〈可敬的克萊登：第一幕〉，《小說月報》第 20 卷第 3 期（1929 年 3 月），頁 40；巴蕾著，熊適逸譯：《可敬的克萊登》，頁 4。

菲爾區的妻姆公府門前。他那和悅而又無奇的臉上，發
出來欣幸的笑容，這大概是他在顧影自憐吧。他無事閒
忙到了萬分，人雖在城裏跑，心卻無時無刻不在自個兒
身上轉；然而，一方面，他又差不多從來不再想到任何
第二個人。[71]

上述例子引錄的是 *The Admirable Crichton* 劇本的開
場語，在劇本加入長篇幅敍述可謂巴蕾重要的寫作特色。
熊式一將巴蕾的 "this presumably means that he is thinking of
himself" 直接翻譯為「這使是他在想他自己的表徵」，余上沅
則運用成語將之翻譯為「這大概是他在顧影自憐吧」。當巴蕾
再寫角色 "to be always thinking of himself"，熊式一亦頗為直
接地寫「終日的想着他自己」，余上沅則譯「心卻無時無刻不
在自個兒身上轉」。無論是「顧影自憐」或「在自個兒身上轉」，
余上沅顯然特意將原文翻譯得更文雅。巴蕾形容角色 "he is
too busy over nothing"，熊式一翻譯為「真是所謂無事忙」，余
上沅譯為「無事閒忙到了萬分」，熊、余二人在此的翻譯措詞
相近。至於巴蕾再寫角色 "he almost never thinks of any other
person"，熊譯為「他生平並不曾想着過世界上還有別的人」，
而余譯為「他又差不多從來不再想到任何第二個人」。前者的
「世界上」是自行添補的，比較強調角色自我中心或自以為的
個性，余上沅反而直接翻譯原文。至於巴蕾原文的 "this man
about town" 作為英文習語有花花公子之意，熊式一的版本將
角色形容為「時髦少爺」，余上沅卻翻譯為「人雖在城裏跑」，

71　巴蕾著，余上沅譯：〈可嘉的克來敦：第一幕〉，頁 19。

顯然未識該習語的意思，只能將之直接翻譯。

例子二：

巴蕾 *The Admirable Crichton* 的英文原文：

> *Ernest left Cambridge the other day, a member of the Athenaeum (which he would be sorry to have you confound with a club in London of the same name). He is a bachelor, but not of arts, no mean epigrammatist (as you shall see), and a favourite of the ladies.*[72]

熊式一《可敬的克萊登》的中文譯文：

> 厄涅斯特從前是由劍橋大學裏出來的，他是阿忒泥安文學院的學生，（你若弄錯了，以為他是倫敦阿忒泥安俱樂部的會員，他一定不高興的）。他是一位求美人的吉士，卻不是美學士，並且是一位非凡的說俏皮警句的人（以後你可以看得出來），夫人小姐們，沒有一個不喜歡他的。[73]

余上沅《可嘉的克來敦》的中文譯文：

> 爾內斯前天才離開劍橋，得着了雅典社社員的資格（諸君若將這個雅典社與倫敦那個同名的學社相混，

72　James Matthew Barrie, *Peter Pan and Other Plays: The Admirable Crichton; Peter Pan; When Wendy Grew up; What Every Woman knows, Mary Rose*, p.3.

73　巴蕾著，熊適逸譯：〈可敬的克萊登：第一幕〉，頁 40；巴蕾著，熊適逸譯：《可敬的克萊登》，頁 4。

他一定引為憾事）。他不曾小登科，更不曾大登科（譯者按：原文 *"He is a bachelor, but not of arts"* 不易譯成中文，不得已只好借用「大登科及小登科」那句成語），他並非下流的說俏皮話的人（讀者不久便知），他是個受女太太們歡迎的人物。[74]

余上沅《可欽佩的克來敦》的中文譯文：

> 爾內斯前天才離開劍橋，得着了雅典社社員的資格（諸君若將這個雅典社與倫敦那個同名的學社相混，他一定引為憾事）。他是未婚學士，但沒有得學士學位，他並非平庸的說俏皮話的人（讀者不久便知），他是個受女太太們歡迎的人物。[75]

熊式一在《小說月報》刊登的版本跟結集版本未有差別，就以上特定段落，余上沅在月刊發表的譯稿和單行版本則有明顯差異，文句理應經過重新校對和潤飾才付印成書，以上將兩個版本的譯文一併列出。正如余上沅在《可嘉的克來敦》的譯者按語，巴蕾介紹角色歐內斯特（Ernest，熊譯：厄涅斯特；余譯：爾內斯）為 "He is a bachelor, but not of arts."，原文並不容易翻譯。英文 "bachelor" 一字同時可解「單身漢」和「學士（學位）」，巴蕾理應故意取其雙關語，指歐內斯特為單身漢，但未持有文學士學位（bachelor of Arts）。中文諺語「小登科」和「大登科」分別指「結婚」和「高中科舉」，余上沅在

74　巴蕾著，余上沅譯：〈可嘉的克來敦：第一幕〉，頁 19—20。

75　巴蕾著，余上沅譯：《可欽佩的克來敦》，頁 6。

譯文初稿將之借用來表演 "bachelor" 的雙重語義。但雖然「不曾小登科」可對應「單身漢」之意,「不曾大登科」卻不能準確對應「未持有文學士學位」。至書籍版本,余上沅就放棄使用「小登科」和「大登科」,將譯文直接改為「未婚學士,但沒有得學士學位」。「未婚學士」故然可以有「單身漢」之意,後句卻值得商榷,因為角色加入的社團理應是大學生才可以加入的,形容他為「沒有得學士學位」未必準確。至於熊式一的版本,譯文為「求美人的吉士,卻不是美學士」,「吉士」乃古代男子的美稱,[76] 由於中文並沒有可以完全對應 "bachelor" 的兩個字義之字詞,熊式一就以「吉『士』」的「士」字對應「美學『士』」,或試圖作出雙關語的對應效果。另外,熊式一將英文 "ladies" 翻譯為「太太小姐們」,余上沅卻將之翻譯為「女太太」,冗贅地在「太太」前加上標示性別的「女」,實在不明其用意。即使難以用以上例子立即判別熊、余譯筆之高下,亦可見兩人在翻譯過中程都曾下過一定功夫。

由此可見,前述羅庚的評語未必中肯,余上沅的翻譯不一定比熊式一來得傳神和適用於戲劇演出,所謂「戲劇的」和「文學的」分類亦值得商榷。正如胡適所言,巴蕾筆下劇本確實盡是很難翻譯的俏皮話,而熊式一在翻譯過程中曾下過功夫都是不爭事實,奈何他的譯筆始終未能符合胡適之喜好。雖然胡適似乎對熊式一心存偏見,他對促成熊式一出洋留學又自有一番經濟上的助力。葉龍在熊式一逝世後,曾為他撰

76　黃港生編:《商務新詞典》(香港:商務印書館有限公司,1995 年),頁 113。

寫兩篇悼念文章，[77] 發表於 1995 年的〈悼念戲劇大師熊式一教授〉就提到熊式一出國前曾找胡適協助。由於胡適當時是北大文學院的院長，又是美國庚子賠款基金會委員之一，如果他能夠幫忙，出國一事就會很容易辦妥，可惜胡適並未答允。熊式一後來在亡友徐志摩的追悼會中再遇胡適，對方得知徐志摩生前曾將熊式一的文稿交付邵洵美（1906—1968）出版，認為邵洵美不可靠，就用五千元左右版稅買回稿件，而該筆款項正成為熊式一出國的重要資金之一。在葉龍看來，此事乃熊式一能夠赴英和在海外揚名的轉捩點，若胡適未有在最後階段「拔刀相助」，熊式一大概未能出國。不過，據熊式一的說法，他最感激之人只是徐志摩。葉龍更指出熊式一「多次談及這件事時，認為胡先生看不起他，仍然耿耿於懷」，認為「如果沒有徐志摩的推許讚譽，胡先生是不會幫他這個忙的」。[78] 無論如何，胡適的冷待也實在堪稱熊式一出國的催化劑。本章開首的兩段引言正能反映熊式一矢志出國之心，不惜「拋妻棄子」，亦要「破釜沉舟，背城借一」。

本章論及熊式一的戲劇興趣之生成背景，指出熊式一至晚年仍然賣力為自己建構「天生的戲劇家」身份。透過查證《清華週刊》的資料可以得知他曾就讀留美預備學校 —— 清華學校，早在初中階段已經加入洪深主理的戲劇活動擔任演員。

77　葉龍：〈悼念戲劇大師熊式一教授〉，《香港筆薈》第 3 期（1995 年 5 月），頁 82—87；葉龍：〈追憶熊式一教授二三事〉，《香港筆薈》第 7 期（1996 年 3 月），頁 151—160。

78　葉龍：〈悼念戲劇大師熊式一教授〉，頁 84—85。

由此可見他對戲劇確實有濃厚的興趣，而該校重英的教學傾向也令他的英語水平有所提升。他自視為清華校友的身份亦令他在晚年於香港致力辦學，並透過創作抒發一己的教育理念，繼而對香港的教育問題也有所批判，這在後文會再論。筆者從本章第三節開始不厭其煩地說明熊式一跟胡適及其他同代文人的人際關係，亦粗略在第四節比較他跟同代譯者的譯筆差異，既要交代熊式一的第一階段創作歷程，也要揭示特定時代和地域之文學生態。由於作家在文學共同體的位置可以直接左右其作品是否得到發表、出版和流通的機會，而社會政策也會影響他們的文藝事業發展。所以，作品既是個別作家以個體出發去回應處身的時代現實，也離不開龐大的集體關係網絡。熊式一的經歷正好作為他同代知識分子的寫照：為求出路而放洋留學，最終造就跨國文化交流，亦創作出一系列跨文化戲劇文本。下一章將接續討論熊式一的第二階段創作。

英文「中國戲」
——熊式一在英國的原創英文話劇
The Professor from Peking
（《大學教授》）

　　人的遠適異國，正如詩文之翻譯成另一種語文，都是一個複雜錯綜的過程，冒着喪失自己被吞沒的危險。……怎樣才可以保持原來我既有文化中的意思，但又不致對於另一文化的人顯得毫不可解？怎樣可以找一把異鄉的聲音，而又不致矯揉造作冒充他人？我可以在外面的文化裏找到一個家嗎？翻譯又變成是新的創作，困難重重，輕易碰上新的疏離。

　　　　　　　—— 也斯：〈無家的詩與攝影〉，《遊離的詩》[1]

1　也斯：〈無家的詩與攝影〉，《遊離的詩》（香港：牛津大學出版社，1995 年），頁 131。

第一節

英國求學經驗及戲劇事業

　　熊式一赴英的目標清晰明確，就是要「讀一個英國文學博士」，並計劃專研英國戲劇家莎士比亞的劇作。[2] 由於熊式一在中國從事翻譯工作多年，跟上海商務印書館創辦人張元濟（1867—1959，即張菊生）素有往來，對方在英國的人脈甚廣，跟資深漢學家駱任廷爵士（James Stewart Lockhart，1858—1937）頗有交情。張元濟得悉熊式一的留學大計，就撰寫推薦信引介他拜訪駱任廷。[3] 駱任廷曾派駐中國逾四十年，既通曉中文，又對中國歷史和民間傳說深感興趣，回國後在倫敦大學（University of London）東方學院（The School of Oriental Studies）擔任漢學教授。儘管駱任廷並非專研戲劇的學者，卻成為介紹熊式一結識芸芸英國文藝工作者的關鍵人物，甚至促成熊式一得到東倫敦學院（East London College，即 Queen Mary College）破格取錄。從學院所藏的學生證資料可得知熊式一在 1933 年 1 月 26 日入學，修讀為期三年（1933 至 1935 年）的全職英文哲學博士課程（Ph.D. in English）」，專

2　　熊式一：〈八十回憶：出國鍍金去，寫《王寶川》〉，頁 94—95。

3　　熊式一：〈八十回憶：初習英文〉，頁 79。

修「戲劇 (drama)」（圖 9—10）。

　　熊式一的論文導師是專研莎士比亞戲劇的學者聶可爾 (John Ramsay Allardyce Nicoll，1894—1976)。聶可爾得悉熊式一的初步研究方向竟然是莎劇，就直白地提議他改研「中國戲劇 (Chinese drama)」，因為「關於莎士比亞的書籍，到處都是滿坑滿谷，將來這本莎翁的論文，那怕你寫得多麼

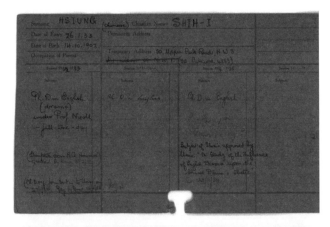

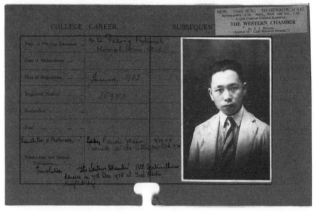

圖 9—10. 熊式一修讀博士課程時的學生證，特別鳴謝倫敦大學瑪麗女皇學院 (Queen Mary, University of London) 允許使用此藏品圖像。

好，恐怕找不到人肯出版。……一本關於中國戲曲的好書出版的機會好多了，而且銷路一定廣，想讀的人一定多」。熊式一質疑能否以研究中國戲劇的論文來考取英國的博士學位，經聶可爾解釋，原來校方只要求論文以英文書寫，題目卻不受限制。熊式一本來就對中國戲劇有濃厚興趣，自然欣然接受導師的建議。[4] 在 1934 年 11 月 20 日，其論文研究題目：*A Study of the Influence of English Drama upon the Chinese Drama and Theatre*（〈英國戲劇對中國戲劇及劇場的影響〉）正式得到校方通過。事實上，當年學界未有太多專研中國戲劇的英文著作問世，在英國流通，相對完整的研究著作只有莊士敦爵士（Reginald Fleming Johnston，1874—1938）的 *The Chinese Drama*（《中國戲劇》，1921 年）和阿林敦（Lewis Charles Arlington，1859—1942）的 *The Chinese Drama From The Earliest Times Until Today*（《從古至今的中國戲劇》，1930 年）。[5] 熊式一有見及此，認為自己正可以作為「第三者發表一點稍微不同的意見」。[6]

　　聶可爾絕對堪稱熊式一的英國伯樂，打從一開始就支持熊式一從事戲劇學術研究。即使他在熊式一入讀博士課程的首年就離開英國，轉往美國的耶魯大學（Yale University）任教戲劇，身在美國仍不時隔空關心熊式一的研究進度。據鄭達

4　熊式一：〈八十回憶：出國鍍金去，寫《王寶川》〉，頁 95。

5　Reginald Fleming Johnston, *The Chinese Drama*. Shanghai: Kelly and Walsh, 1921 ; Lewis Charles Arlington, *The Chinese Drama From The Earliest Times Until Today*. Shanghai: Kelly and Walsh, 1930.

6　熊式一：〈八十回憶：出國鍍金去，寫《王寶川》〉，頁 95。

發掘的第一手書信資料，聶可爾曾在 1934 年 11 月寫信建議熊式一申請耶魯的斯特林研究基金（the Sterling Fellowship），還細心地隨函寄贈相關申請資料，可見他不忘對熊式一加以提攜。[7] 聶可爾對熊式一創作英文「中國戲」亦有推波助瀾之功，話說某天熊式一拜訪聶可爾，對方突然慨歎「真正的中國戲劇從未得見於英國舞台（no genuine Chinese drama）」，並順理成章提議熊式一嘗試撰寫或翻譯一齣傳統的中國戲劇。熊式一隨即翻查資料，果真發現英國舞台在當年只演過「不相干的人亂造的冒牌中國戲」，[8] 自此更是雄心萬丈，待大學春季學期結束（1933 年 3 月），立即動筆創作，矢志撰寫能夠在英國舞台上演的劇本。

熊式一決定要寫英文「中國戲」後，就走訪倫敦各大戲院，尤其留意現場觀眾的反應：「在這一段時間，凡在倫敦上演的戲劇，成功的也好，失敗得一塌糊塗的也看，我全一一欣賞領略，我專心注意觀眾們對台上的反應，我認為這是我最受益的地方。」[9] 換言之，熊式一筆下的劇本跟他身處的時代和地區關係密切，某程度可順應二十世紀三十年代的英國人之好惡。經過六星期的努力，熊式一終於完成那齣令他一劇成名的英文「中國戲」──*Lady Precious Stream* 之初稿。儘管他不斷跟不同劇院接洽，卻未能將筆下劇本送上舞台。幾經波折，劇本才在 1934 年 6 月由麥勛（Mathens）書局出版。

7　Da Zheng, *Shih-I Hsiung: A Glorious Showman*, p.69.

8　熊式一：〈八十回憶：出國鍍金去，寫《王寶川》〉，頁 95。

9　熊式一：〈八十回憶：出國鍍金去，寫《王寶川》〉，頁 95。

故此，*Lady Precious Stream* 先以文字版本面世，付梓成書後，才搬上舞台。至於現時流通的中文譯本《王寶川》，則是熊式一因應 1956 年香港藝術節演出之需要而親自翻譯的。

　　值得一提的是熊式一異常重視自己的英文水平，多番強調因為語文寫作能力受到外籍人士肯定而深感快慰。如斯想法實在事出有因，原來他甫抵英國，就接獲妻子蔡岱梅的家書，內容提及胡適特地囑咐他千萬不能夠將自己寫的英文給英國人看，因為英國人的話全不是恭維的客氣話。熊式一讀畢信件，「真想從此停筆，再不可冒冒失失的寫英文出醜，後來再三考慮，聶教授夫婦總應該比胡博士清楚一點兒：他們好像是認為我的英文並沒有甚麼大毛病，我最低的限度也可以嘗試嘗試！」[10] 雖然難以猜度胡適所言的具體用意，按熊式一本人的解讀，那是告誡他不要「寫英文出醜」。不過，在中國人看來是有問題的英文，偏偏在英國人眼中並不見拙，這種文化差異的經驗，在熊式一的研究個案尤值得反思。

10　熊式一：〈八十回憶：出國鍍金去，寫《王寶川》〉，頁 95。

第二節

英文「傳統中國戲」：
以 *Lady Precious Stream*（《王寶川》）初試啼聲

　　Lady Precious Stream 的首要目標讀者及觀眾是能通英文的外籍人士，他們對中國傳統文化及戲劇常規都異常陌生。當此劇在英美流播公演時，宣傳文案標榜它為「中國戲（Chinese play）」。熊式一在其寫於 1934 年 3 月的英文劇本序文也多次強調它跟「中國京劇」的關聯，自稱「絕無改良舊劇的打算，前面所印的乃是一齣常在中國舊舞台上演出的標準戲劇（a typical play exactly as produced on a Chinese stage），除了我把它變成英語的話劇之外，其他一點一滴都是純中國式（It is every inch a Chinese play except the language）」。[11] 在此的「舊」劇和「舊」舞台可對應中國知識分子在二十世紀二十年代的戲劇論爭，當「話劇」作為西方舶來品引入中國，由於

11　熊式一的劇本序文有中英文版本，兩篇文章內容不同。英文版序文寫於 1934 年 3 月，至於中文版序文則寫於 1956 年 3 月。英文版序的中文翻譯可見於香港戲劇研究社於 1956 年出版的劇本。至於英文版序的英文原文，可見於商務印書館於 2004 年出版的中英文對照劇本。另外，香港戲劇研究社和商務印書館出版的劇本所收錄之中文版序文有異，後者刪去了兩段熊式一對香港《王寶川》舞台演員的致謝辭。（熊式一：《王寶川》（香港：戲劇研究社，1956 年），頁 156；熊式一：《王寶川（中英文對照）》，頁 11—12。）

其內容和形式都跟中國歷來的傳統戲曲有異，兩者就被區分為「新」和「舊」劇。

　　陸潤棠在《中西比較戲劇和現代劇場研究》一書回溯二十世紀初的中國劇壇，指出從 1919 年五四運動以來，以口語為對白的「話劇」作為「新」文化的象徵就頻繁地登上中國舞台。部分知識分子對「話劇」的熱捧實源於自身對中國傳統戲曲的不滿，胡適的反應尤為激烈，乃批判「舊」劇的代表。據陸潤棠分析，「早期有些戲劇家更基於改革的狂熱，妄自菲薄中國傳統戲曲的表現手法，斥為封建、腐朽、幼稚、乏感染力。這是一種反傳統文化的精神流瀉到傳統戲曲上的情形」。至於胡適對戲曲的評價，更是「中了文學進化論的荼毒。他認為中國傳統戲曲發展到當時，已是式微時期，應由一新的和進步的戲劇形式取代」。[12] 據既有文獻資料，暫未能查證出熊式一曾參與相關的「新」「舊」戲劇論爭，但 *Lady Precious Stream* 在英國面世後，他多番強調作品跟「舊」戲的關聯，向外宣傳「舊」戲之意圖實昭然若揭。

　　本章開首援引香港作家也斯的提問，當人在異鄉，維護本國文化之餘，究竟有沒有可能找到「異鄉的聲音」？這番詰問正可對應熊式一初抵英倫的處境，頗能說明他處身異鄉，不得不在中英文化間擺盪之心理狀態。他參照中國民間故事和京劇「翻譯」而成的英文話劇絕對可歸為「新的創作」，尤能處理自身面對異國文化而衍生的陌生及疏離感。另外，當考

12　陸潤棠：《中西比較戲劇和現代劇場研究》，頁 86。

量到中國的「新」「舊」劇之爭，熊式一與胡適的關係會否令他特意反其道而行，在國外大肆宣揚「舊」劇？這絕對是值得思考的問題。若將熊式一的背景及身處的時代之社會文化脈絡納入考量，那齣令他一劇成名的 *Lady Precious Stream* 正能巧妙地回應文首的引文，甚能突顯中國知識分子在異鄉的處境。熊式一把持的本國「既有文化」是「中國戲曲」，而能夠找到的「異鄉的聲音」就是「英文話劇」，透過戲劇媒介，他既要處理個人事業生涯發展之現實生計問題，與此同時，還要面對中國進入現代及其跟西方接軌的宏大複雜家國問題。

熊式一筆下的 *Lady Precious Stream* 固然取材自中國民間故事及京劇《紅鬃烈馬》，但它是否正如作者在劇本序文的自我界定，可簡單直接地歸為「傳統中國戲 (a traditional Chinese play)」？該劇在 1934 年於倫敦小劇場 (the Little Theatre) 上演時，場刊封面就特意將之標榜為「四幕傳統中國戲 (a traditional Chinese play in four acts)」，又提及它「根據中國傳統製作 (produced according to Chinese Convention)」(圖 11)。劇本成書後的標題亦在劇名後特別加上「根據傳統風格成為英文的中國舊劇 (an old Chinese play done into English according to its traditional style)」。[13] 其實，以藝術類型而言，*Lady Precious Stream* 實乃「話劇 (drama)」，絕不等同於出現在中國「舊」舞台的「舊」劇。即使熊式一能在劇中保留戲曲舞台

13　Hsiung Shih-I, *Lady Precious Stream: an old Chinese play done into English according to its traditional style.* (acting edition)New York, Liveright Pub, Corp., 1936; London: Methuen, 1934.

圖 11. *Lady Precious Stream* 場刊封面，倫敦小劇場，1934 年。

的簡約和虛擬佈景裝置，並安排演員作戲曲虛擬程式動作，
嚴格來說，它只是一齣英文「中國古裝『話劇』」。熊式一以
「新」戲形式裝載「舊」戲內容，筆下的 *Lady Precious Stream*
作為英文話劇能夠以多大程度重現「中國常規／傳統 (Chinese
convention)」？這絕對值得商榷。事實上，這齣所謂「中國戲」
兼備「混雜 (hybrid)」和「跨類型 (cross-genre)」特色，實難以

將之歸為單純直接的戲曲「翻譯」。熊式一在既有文本之基礎上，對故事情節作大幅刪減改寫和補寫，從未依照單一原始文本（original text）整全地作逐字逐句翻譯。由此可見，熊式一試圖以能吸引西方觀眾眼目的「中國戲」為宣傳幌子，實際則透過戲劇作品塑造出一己的理想「中國」想像。正如前文所言，他正式下筆前就不厭其煩地多次進行實地現場考察，充分考量特定時代的英國觀眾之好惡。

　　據中國民間故事或相對廣傳的京劇流通版本，劇情交代女主角王寶釧獨守寒窰苦等丈夫薛平貴十八載，好容易盼得丈夫歸來，對方卻早已另娶。即使她結局未被丈夫拋棄，甚至能夠與西涼公主共侍一夫一朝顯貴，其人生始終纏繞着一種揮之不去的悲劇。至於熊式一筆下的王寶川，她只跟丈夫分離九個月，也不必跟異邦公主分享丈夫，與原著的悲慘女性命運絕對沾不上邊。熊式一在改編過程中頗着力地將故事情節轉悲為喜，而結局安排更特別考量到西方觀眾的預期，即使兩女共侍一夫在中國戲曲作品可以歸為普遍的「大團圓」結局，卻很大可能不符合西方觀眾對婚姻及家庭觀念的期許。所以，他並沒有參照原型文本的人物關係讓西涼公主介入女主角的婚姻，還特意添加一位來自西方國家的外交大臣，讓此原創角色跟「多出來」的公主配婚，在劇中圓滿地成就出兩對夫婦。據熊式一所言，如斯安排能避免將中國古代多妻制的「陋習」介紹給國外觀眾。[14]

14　熊式一：《大學教授》，頁 160—161。

　　熊式一在年屆八十高齡時回首往昔創作經歷，於香港出版的《香港文學》雜誌發表了數篇回憶文章，前文已多次引述。值得留意的是他在其中一篇文章推翻舊日說法，明確否定 *Lady Precious Stream* 屬於純正「舊」劇。不過，他依然強調自己曾謹慎仔細地考量如何將京劇轉化成話劇，務求做到雅俗共賞：

> 　　這東西本來就用不着把原本奉為規範，所以我雖然說這是照中國舊的戲劇翻譯的，其實我就只借用了它一個大綱，前前後後，我隨意增加隨意減削，全憑我自己的心意，大加改換；最先我就自撰了一個介紹主要角色的第一幕，我又把最後一幕的大團圓也改得合理。總而言之，我把一齣中國舊式京劇，改成合乎現代舞台表演，入情入理。大家都可欣賞的話劇。[15]

　　那麼，何以熊式一在二十世紀三十年代於英國要高調地宣傳作品是「傳統中國戲」？從他寫蕭伯納「早年困苦奮鬥」的戲劇經驗或能得出端倪，當蕭伯納被問及為何在年輕時要攻擊莎士比亞及舊式舞台的一切，他的理由竟然是要為自己爭取「一條生路」。據熊式一引述，他說：「當然我們要拚命去攻擊舊戲劇，否則舞台上怎麼會有我們的戲劇上演的機會呢！」[16] 所以，熊式一在國外推崇「舊」劇，也許跟蕭伯納的經歷如出一轍，中國的「舊」劇正是英國的「新」劇，由

15　熊式一：〈八十回憶：出國鍍金去，寫《王寶川》〉，頁 95。

16　熊式一：〈八十回憶：談談蕭伯納〉，《香港文學》第 22 期（1986 年 10 月），頁 94。

始至終都離不開現實之考量。借用建議熊式一撰寫劇本的聶可爾教授之用語，那就是一個能夠「盈利的計劃（profitable project）」。

熊式一在另一篇自述文章也談及 *Lady Precious Stream*，寫：

> 《王寶川（釧）》在我國（中國）各地，上演過多少年，它本是一齣極受歡迎的通俗皮黃戲，談不上有甚麼文學價值，只因為它的娛樂性很高，我把它不盡情理之處和俗不可奈的唱詞，改為入情入理的對話，決不是要西方人把它當作中國古典戲劇藝術的榜樣。[17]

熊式一在此已經明確表明此劇不能夠、不應該被視作「中國古典戲劇藝術的榜樣」，事實上，他也坦言此劇在蕭伯納看來，只是一齣「不值三文兩文的傳奇戲（two penny-half penny melodrama）」。他還解釋英國人將作品稱之為「傳奇戲」會有「相當輕視的意義」，視其「早已是陳腔濫調，毫不足奇的老東西」。[18] 熊式一在晚年坦率地承認 *Lady Precious Stream* 有「通俗」和「娛樂性」傾向。不過，即使這齣劇作是平常不過的「傳奇戲」，與其負面和簡化地將熊式一透過作品宣揚「傳統中國戲」的行徑，視作商業考慮下對東方元素的賣弄，更重要的還是把他的文本放諸更大的歷史政治脈絡，去思考作者自身的處境，從而理清作品的生成脈絡。

17　熊式一：〈八十回憶：談談蕭伯納〉，頁 97。

18　熊式一：〈八十回憶：談談蕭伯納〉，頁 98。

第三節

知識分子身份及文化宣傳工作

　　回應第一章陳寅恪「海外林熊各擅長」之語，熊式一與林語堂分別在英國和美國揚名，「擅長」的正是向海外介紹中國。施建偉在《近幽者默：林語堂傳》指出無論讚賞或批評林語堂的人，都不約而同公認他畢生致力「把中國文化介紹給世界，又把世界文化介紹到中國」。[19] 如斯評價理應可以應用於同樣「兩腳踏東西文化」的熊式一，在此將林語堂與熊式一的經歷比對，並參考學界歷年對林語堂的分析研究，即能更加明瞭一代中國知識分子的處境與心路歷程。前文提及聶可爾對促成熊式一投身創作英文「中國戲」有一定助力，林語堂在同一時期亦受到美國旅華作家賽珍珠（Pearl Sydenstricker Buck，1892—1973）的影響，在 1933 至 1934 年以英文撰寫 *My Country and My People*（中釋《吾國與吾民》）。據施建偉分析，賽珍珠雖然從小就隨傳教士父母在中國生活，自視中國如祖國，卻始終「是一位生長在中國的外國人」。她有感自身體驗的中國現狀都屬表層浮面的，就決意邀請中國作家以英

19　施建偉：《近幽者默：林語堂傳》（香港：香港中和出版有限公司，2019 年），頁 iii。

文來寫介紹中國的書。賽珍珠的要求甚高，目標對象必須能夠「真實地袒露中國文化的優根和劣根，揭示中國文化精神的內核，又要在技巧上具有適合西方讀者口味的那種幽默風格和輕鬆筆調」，而擅長以幽默俏皮文風撰寫英文小品的林語堂自然是上佳人選。賽珍珠主動接洽林語堂，兩人話甚投機，尤其一致鄙視那些自視「中國通」的外籍作家，批評他們筆下盡是關於小腳、辮子之類獵奇題材的作品。[20] 林語堂透過外國人通曉的英文來撰寫《吾國與吾民》，正要跨越語言限制，令不諳中文的外國人能夠增進對中國文化之了解。如斯想法自然跟熊式一在英國創作戲劇的理念不謀而合。

《吾國與吾民》在 1935 年 9 月出版，內容分為兩部分：第一部分談中國人生活的基礎，種族、心理和思想特質；第二部分則交代中國人生活的各方面，涉及婦女、社會、政治、文學、藝術等議題。此書銷路甚佳，從 1935 年 9 月至 12 月短短的四個月，已經接連刊印七版，林語堂亦得以在海外揚名。翌年 (1936 年) 林語堂獲美國夏威夷大學邀請到校執教，就攜家眷遷居美國。施建偉認為這次出洋是林語堂的人生轉捩點，因為他爾後的創作重心都在於向外國人介紹中國文化。[21] 隨父舉家遷美的林太乙認為當年美國人普遍地都對中國認識不深，而且對中國人甚具種族偏見：

> 那時候的美國是白人的天下，白人種族歧視很深，

20 施建偉：《近幽者默：林語堂傳》，頁 286—287。

21 施建偉：《近幽者默：林語堂傳》，頁 312。

對黃種人與對黑人一樣，簡直不把他們當作人看待。他們稱中國人為 Chinaman 或 Chink，而不說 Chinese，是一種鄙視。他們對中國人的認識很淺。對一般的美國人來說，他們所見到的中國人不是在中國餐館工作，就是在洗衣店裏工作。從偵探小說或電影裏，他們認識講洋涇濱英語的 Charlie Chan 和他的 No.1 Son。當然，他們知道，在地球的那一邊有許許多多斜眼黃臉的中國人。他們想起中國時，會想到龍、玉、絲、茶、筷子、鴉片煙、梳辮子的男人、纏足的女人、狡猾的軍閥、野蠻的土匪，不信基督教的農人、瘟疫、貧窮、危險。[22]

林太乙所言亦頗能應用於熊式一身處的英國，尤其在第二次世界大戰的陰霾下，異國人的身份更易招矛盾。據熊式一自述，但凡他在社交場合回絕敬煙者提供香煙時，對方總會千篇一律為未能給他準備鴉片而致歉，當他攜同妻子出席聚會，大家的焦點亦無一不放在妻子的雙腳，更因為她的腳之大小跟普通人相近而非常失望。若熊式一試圖解釋中國男性早已不蓄辮，女性也不纏足，反而被認定只是他倆夫婦過於「洋化」。[23]

中國作家蔣彝（1903—1977）認為熊式一堪稱令英國人從此對中國人刮目相看的功臣，因為 *Lady Precious Stream* 的成功能改變英國人眼中的中國人形象，讓他們知道中國人

22　林太乙：《林語堂傳》，頁 156—157。

23　熊式一：《大學教授》，頁 171—172。

不只是餐館或洗衣坊工人，也有知識分子。[24] 蔣彝乃熊式一
之室友，比他晚半年（1933 年 6 月）抵英，鄭達在《西行畫
記——蔣彝傳》一書就提及他在英期間數次目睹和親身體驗
種族歧視：

> 有幾次，他（蔣彝）與中國朋友走在街上時，一羣衣衫襤
> 褸的小孩跟在後面，向他們擲石頭，嘴裏唱着從電視或舞台上
> 學來的辱罵華人的小調。唐人街位於倫敦的東部，那一小段街
> 區，都是華人經營的廉價餐館和洗衣店。華人大多在貧困線上
> 掙扎，穿着不太整潔，也不會說流利的英語。多數英國人認為
> 唐人街不安全，年輕的英國姑娘都不敢去。鴉片戰爭後中國開
> 埠近一百年了，許多英國人仍然對中國人持有偏見，認為華人都
> 是些異教徒，固執落後，陰險狡猾。蔣彝到倫敦城裏，找中國
> 銀行，去問路，一位高個兒警察，見他身穿西裝，誤以為他是
> 日本人，彬彬有禮地把他帶到橫濱銀行。在英國人的眼裏，中
> 國人窮，買不起體面的服飾。媒體關於中國的報導，負面的偏
> 多，傅滿洲電影系列及其他大眾媒體的宣傳，更是推波助瀾，
> 煽動反華的情緒。[25]

蔣彝的經歷並非個別事件，另一位中國作家蕭乾
（1910—1999）亦認識熊式一，他在 1939 年獲倫敦大學東方學
院招攬為中文系講師而前往英國，其遭受的待遇也可以反映
中國人在當地的處境。據《未帶地圖的旅人——蕭乾回憶錄》
所記，他抵英時就跟其他中國人一樣被劃為「敵性外僑」。按

24　鄭達：《西行畫記——蔣彝傳》（北京：商務印書館，2012 年），頁 82。
25　鄭達：《西行畫記——蔣彝傳》，頁 78—79。

英國內務部的規定，他們不能在晚上八時至早上六時之間出門，不准踏入距離海岸五公里的地區，還要每週一次到所在地區的警察局報到，連理髮和租住公寓也只能找個別願意為東方人服務的熟人。蕭乾認為這或許跟英國在二十世紀初曾跟日本同盟相關，遲至 1941 年 12 月發生珍珠港事變，英國對中國和日本的態度才有所轉變。隨着中國成為盟邦，英國官方和私人宣傳媒介逐漸重視中國。[26]

　　據熊式一自述，他在 1936 年 12 月回國，翌年中國就發生「七七事變」，當年的文化界黨派不分，一致團結抗日。安克強在訪問文章特別提到熊式一聯合大量作家共同組成一個全國文人戰地工作團。[27] 具體來說，他們的工作是「在上海招待各國駐華記者，為我國（中國）做大規模的國際宣傳」，後來大會決議安排熊式一返回英國，「在各處發表文章，博取國際同情，主持公道聲討日本侵華的暴行」。[28] 熊式一在自述文章回顧這段經歷，直言個中辛酸，指出「這種任務，不但任何方面都不會出經費和津貼，就連放洋的船票也要自己掏腰包。最後只有我一個人老老實實的到英國去，在英倫及各地由『左翼書社』(Left Book Club) —— 倫敦哥蘭茲（V・Gollanz）書局主辦，作公開講演，同時籌款指明不作別用只限救濟戰地災民。為時不久，歐洲二次大戰也就爆發了」。[29] 除上述資訊，

26　蕭乾：《未帶地圖的旅人 —— 蕭乾回憶錄》(香港：香江出版公司，1988 年)，頁 140—141。

27　安克強：〈把中國戲劇帶入國際舞台：專訪熊式一先生〉，頁 118。

28　安克強：〈把中國戲劇帶入國際舞台：專訪熊式一先生〉，頁 119。

29　熊式一：〈《難母難女》前言〉，頁 121。

熊式一在 1989 年於台北為《大學教授》中文版撰寫的〈作者
的話〉亦談及他當年跟左翼人士有緊密聯繫，由於英國和日本
為同盟國，他有感在英從事抗日工作大多時候都在孤軍奮戰，
而同情他之人，恰恰以左翼為主。[30]

　　熊式一提及的「左翼書社」（中譯又名「左翼讀書會」）
之會長為維克多‧高蘭茲（Victor Gollancz，1893—1967，
熊譯：哥蘭茲），乃英國的「援華會」（The China Campaign
Committee）之主要負責人，而熊式一參加的各地講座都由此
組織策劃。蕭乾在回憶錄對該組織當年的成員及其工作有相
對詳盡的介紹：

　　　　援華會是英國進步人士在三十年代末期組織起來的一
　　個為中國抗戰吶喊助威的團體，主要負責人有「左翼讀書會」
　　（Left Book Club）會長維克多‧高蘭茲(Victor Gollancz)、
　　《新政治家與民族》(New Statesman) 週刊主編金斯利‧馬丁
　　(Kingsley Martin)、婦女社會活動家瑪杰莉‧佛萊(Margery
　　Fry)、工黨理論家拉斯基(Harold Laski)、英共機關報《每
　　日工人》(Daily Worker) 外交記者阿瑟‧克萊戈(Arthur
　　Clegg) 以及社會上及文化界許多知名人士。主持經常工作
　　的是專門研究太平洋問題的政治家多洛茲‧伍德曼(Dorothy
　　Woodman)。這個團體的英文名字 China Campaign
　　Committee 直譯起來應作「中國運動委員會」。「運動」這個
　　字在英語中含義很廣，主要是「宣傳」，但也包括「行動」。援

30　熊式一：《大學教授》，頁 3。

華會曾多次為我國（中國）運去藥品和醫療器材，而且每次都堅持重慶延安各半。……1941 年丘吉爾為了討好日本而封鎖我們的滇緬路時，該會曾大力開展活動，抗議那不義之舉。後期，他們又支持工業合作運動。宣傳工作方面，除了散發有關中國抗戰的小冊子外，還組織中國人以及瞭解戰時中國情況的人們（如有些在中國教過書的教師或行過醫的大夫）赴英國各地演講。[31]

蕭乾特別指出在珍珠港事變以後的一個時期，英國的中國留學生陸續返國，除了僑居倫敦數年的熊式一及蔣彝（原文筆誤為蔣「奕」），他本人也是為數不多的「從中國本土去英的中國人」，所以，他們三人理所當然成為跟「援華會」緊密合作的關鍵人物。蕭乾順應多洛茲・伍德曼（Dorothy Woodman, 1902—1970）之邀，就「戰時中國」為題做過幾十次演講，地點不限於倫敦，還有英倫三島內地，甚至包括威爾士礦區和蘇格蘭草原。每次講座都由「援華會」安排交通食宿，講者都不會收到分文報酬，惟他們有感所做的都是「為自己的祖國宣傳」，自然欣然接受。[32]《工商日報》在 1938 年 5 月 12 日刊登的報導就提及援華會在曼徹斯特（Manchester）主辦的「中國週」在同年 5 月 8 日舉行閉幕民眾大會，在現場發表演講的嘉賓就包括熊式一，最後與會人士一致決議要求英國政府反對日本對華侵略。[33]

31　原文並未有英文人名和週刊英文篇名，引文括號內的資料全由筆者查證後補記。（蕭乾：《未帶地圖的旅人——蕭乾回憶錄》，頁 154。）

32　蕭乾：《未帶地圖的旅人——蕭乾回憶錄》，頁 154—155。

33　〈中國之友協會要求國聯集體制裁侵略 孟却斯特區援華分會中國週閉幕 決議請英政府支持我對國聯聲請〉，《工商日報》，1938 年 5 月 12 日。

第四節

英文「現代中國戲」：
以 *The Professor from Peking* 宣揚中國 [34]

　　繼 *Lady Precious Stream* 後，熊式一在英國期間分別創
作了 *The Romance of the Western Chamber*（《西廂記》，1935
年）及 *The Professor from Peking*（《大學教授》，1939 年）等
英文話劇。前兩齣劇作都是「中國古裝話劇」，後者則完全脱
離傳統，乃熊式一的原創「『現代』中國戲（a play of Modern
China）」。儘管 *The Professor from Peking* 在英國發表的時間晚
於 *Lady Precious Stream*，然而熊式一早在出國留學前就構思
這齣戲，[35] 真正動筆寫作的 1939 年正值抗日戰爭爆發之時。
此劇同樣先以英文發表，在 1939 年 8 月 8 日於英國摩爾溫山

34　本章的部分研究內容之初稿曾發表於《大學海》。【陳曉婷：〈論熊式一《大學教
　　授》（1939 年）的「中國知識分子」〉，《大學海》第 5 期（2018 年 6 月），頁 71—
　　78。】

35　熊式一的英文版《大學教授》成書於 1939 年，他在中文版收錄的〈後記〉寫「遠
　　在八年之前，那時我還在北平一所大學教書的時候，我就開始準備寫這部《大
　　學教授》」。所以，他早於出國前的 1931 年就開始構思這齣劇。（熊式一：《大
　　學教授》，頁 169。）

文藝戲劇節（The Malvern Festival）由外籍演員以英語首演，[36]
而英文劇本則在同年 10 月付梓成書（圖 12）。至於中文版本
就在舞台首演的五十年後，才由熊式一在二十世紀八十年代
自譯，[37] 並在 1989 年於台灣出版。熊式一在此劇本的長篇〈後
記〉提及「西方人既然已經看見過中國舊舞台及其他舊的一方
面之後，也可以看看我（中）國現代的一鱗半爪，我們的新話
劇、新生活」。[38] 除此之外，他又指出：

> 自從歐洲的冒險人士到過那個遠在天邊的中國以
> 來，一班想像力特別豐富的寫作家，以之為他們亂造謠
> 言的最理想根據地。它真在千萬里之外，你隨便瞎說
> 八道的捏造任何荒謬絕倫的事情，說它經常發生在這個
> 地方，你可以安安心心相信，絕對沒有人會指出你的破
> 綻。[39]

熊式一對中國不被歐美人士理解而感到深痛惡絕，尤要
批評當時在海外招搖撞騙的「中國通（China "expert"）」及他
們散播的虛假中國資訊，他創作這齣劇的主要目的正在於進
一步向西方國家介紹中國。

36　Hsiung Shih-I, *The Professor from Peking: a play in three acts.* London: Methuen & Co. Ltd., 1939, p.xii.

37　熊式一的孫女熊繼周（熊德威之女）在《大公報》撰文，提到自己曾在八十年代跟熊式一在香港生活，當時熊式一在位於香港界限街的家將 *The Professor from Peking* 翻譯為《大學教授》，熊繼周曾協助他謄抄中文譯稿。（熊繼周：〈懷念爺爺熊式一（三）〉，《大公報》，2016 年 11 月 9 日。）

38　熊式一：《大學教授》，頁 170。

39　熊式一：《大學教授》，頁 170。

圖 12.《南華早報》刊載之新書出版廣告，1939 年 10 月 20 日。

　　熊式一在 1937 年接受香港《工商晚報》訪問，報章將
The Professor from Peking 介紹為「故事的題材，完全現實」，
特別強調「各國對於我們中國的情形，太不了解，除了這個劇
本外，熊先生還想寫些中國歷史上的劇本，來介紹給國外觀
眾，知道中國並不是無聲無嗅的中國啊！……想在國內和諸
戲劇作家們來討論，如何地發揚我們國家的戲劇，在海外的
推行，因為我們國家太缺乏國際宣傳了」。他又進一步解釋撰
寫劇本的動機，「各國對於我（中）國劇本翻譯，實在很少發
現的，還有很多不了解國情的地方，換句話說，許多地方是
侮辱的，所以，我認為幹戲劇的人，應該負起責任，開始從事
翻譯劇本的工作」。[40] 由此可見，熊式一有意藉翻譯來宣傳中

40　〈在首都飯店中訪問熊式一〉，《工商晚報》，1937 年 1 月 19 日。

國和呈現國情，或許，這亦是他自視為應當肩負的文化責任。

　　余英時（1930—2021）撰有《中國知識分子論》一書，在〈中國知識分子的創世紀〉開首討論「知識分子」的基本涵義。根據常規理解，但凡具備一定教育程度的人都可符合一般意義的「知識分子」。[41] 與此同時，余英時又指出無論中外學者都一致認為「知識分子有一個共同的性格，即以批評政治社會為職志」。[42] 換言之，「知識分子」的責任總離不開政治批判。事實上，熊式一的作品從來都深刻地介入文化及政治，他透過劇本打造的「現代中國（modern China）」有很大程度都屬文人想像。正如為 The Professor from Peking 撰寫序文的丹杉尼爵士（Edward Plunkett / Lord Dunsany，1878—1957）[43] 之質疑：「中國的情形，真正是這樣的嗎？熊先生是一寫實派作家嗎？是不是他把我們大家蒙住了，他是不是一位詩人？（Do things happen in China just like this, and is Mr. Hsiung a realist? Or is he taking us all in, and is he a poet?）」[44] 不過，與其批評作品宣傳的「中國」和呈現的「國情」是否屬實，該劇真正的討

41　余英時認為「在現代一般的用法中，『知識分子』是指一切有知識、有思想的人，也就是所謂『腦力工作者』（中國古代稱之為『勞心者』，而西方稱之為 mental worker）。這種知識分子的教育程度大致因社會的狀態而異：在經濟先進的國家中，至少大學畢業以上的程度的人才可以稱之為『知識分子』；在經濟比較落後的地區，也許中學畢業生已經可以算作『知識分子』了。」【余英時：《中國知識分子論》（鄭州：河南人民出版社，1997 年），頁 116。】

42　余英時：《中國知識分子論》，頁 2。

43　他當時擔任倫敦大學非洲東洋語言學院院長。（熊式一：《大學教授》，頁 155。）

44　熊式一：《大學教授》，序頁 2；Hsiung Shih-I, The Professor from Peking, pp.vii—viii.

論價值在於個中呈現的中國知識分子形象及其愛國精神，劇中人物角色塑造也與作者個人的政治見解有不能分割之關聯。

　　The Professor from Peking 是一齣三幕三景現代話劇，故事以有姓無名的虛構人物「張教授」為男主角，在第一幕寫 1919 年的北京，第二幕寫 1927 年的漢口和第三幕寫 1937 年的南京，三幕場景都是張教授當時的住處。[45] 第一幕登場的張教授年屆三十來歲，他的家被形容為「不堪入目的破房子」，四壁牆身骯髒，屋頂破舊漏水，窗戶的紙沒有糊好，傢具稀少零落，全屋惟有書本最多。[46] 透過熊式一的環境描述，可知張教授的生活並不富裕，頭戴厚重老花眼鏡，愛書如命的他完全是典型的書呆子，「是一位沒有甚麼壞習慣的純潔學者」。[47] 在這幕登場的還有張教授的兩位學生陸英及王美虹，兩人都是二十出頭的年輕人。王美虹是學生聯合會主席，反對日本向中國提出《二十一條》不平等條約，[48] 她和陸英造訪張教授為的是請求他聯名支持學生訴求。當眾人在商議事情之際，兩位持槍的彪形大漢突然破門而入，在屋內大肆搜查後無功而返。及後張教授道出是他特意泄露風聲讓政府眼線知道學生聯合會成員來訪，要讓對方確認他跟學生運動有關聯，從而展現自己的能力，務求日後得到政府器重。張教授

45　中文版劇本並未明確註明每幕場景的年份和地點，上述資料參照的是英文版劇本。

46　熊式一：《大學教授》，頁 1。

47　熊式一：《大學教授》，頁 2。

48　《二十一條》乃日本向中華民國北洋政府提出的不平等條約。

還重申：「假如我在政府裏做事，我就可以救國救民了。」[49] 隨着劇情發展，他深謀遠慮的個性逐漸顯現。在第一幕末，張教授與前妻所育的兩名十來歲兒女突然到訪，張太太驚覺丈夫一直隱瞞跟前妻育有子女一事，就憤而離家。

　　第二幕發生在第一幕的八年後，即 1927 年。這時候的張教授已遷居漢口的高檔住宅，另娶學生王美虹為第三任妻子。儘管張教授沒有擔任政府委派的官職，他「已經成了一位新近取得了政權，朝氣蓬蓬勃勃，革命羣英之中的領袖人物」，[50] 其名無人不曉。他的房子富麗堂皇，無論傢具及裝飾全都是西式的，「除了它的主人之外，這裏邊一點中國味也沒有，就連它的主人也相當地西洋化」。[51] 劇情交代張教授在武昌開會，並不在家。穿中山裝的陸英再次登場，他已經成為北京國立大學經濟系助理教授。透過王美虹和陸英的對話，可知張教授在不同政黨之間遊走，並沒有清晰堅定的政治立場。張教授返家後，一位名為柳春文的新角色身穿綠色中山裝制服登場。柳春文是武漢三鎮國民黨婦女聯合會總幹事，她盛讚張教授在勞工協會的演講，尤其欣賞他會極力擁護左派的政治立場。其後張教授的兒子「少先生」亦登場，劇情交代他原本待在莫斯科，近日回國探望父親。少先生向張教授查問其政治立場，張教授竟然回覆「要是這個政黨不能夠合我

49　熊式一：《大學教授》，頁 33。

50　熊式一：《大學教授》，頁 41。

51　熊式一：《大學教授》，頁 42。

的意思,那我就得馬上脫離。⋯⋯」[52] 上述説法令兒子非常反感,批評父親不堅守政治立場,將一己個人安全置於國家、黨及知識分子的責任之上。張教授則反駁「人死了就不能替國家和黨服務了」。[53] 最後,張教授跟王美虹離婚,繼而移居南京。[54]

第三幕劇發生在 1937 年中日戰爭爆發前的南京,熊式一認為這地方「不但是我們中國在南方的京都之外,也是一個文化歷史悠久的名勝之地」,[55] 此幕的張教授有甚高的聲望和社會和經濟地位,跟第二幕位於漢口的洋化張宅相比,南京的張公館卻「全部屋內的情調都是純粹中國化」。[56] 而張教授亦不再穿西裝,改以一身白綢長衫登場。訪客卞教授向張教授的兒子少先生打探其父是否撰有一份「國是建議書」,欲知道內容會否等同「向日本投降的賣身契」,隨後又直接質疑張教授對日本的態度過於溫和。張教授卻始終對建議書的內容守口如瓶。[57] 之後,張教授的女兒來訪,指責父親是「親日派」,認為「不贊成跟日本人打,不抗日就是賣國賊」。[58] 最後,同樣視張教授為賣國賊的陸英前來暗殺他,公館的新女僕卻在千鈞一髮之際為他擋下子彈。原來女僕正是張教授十八年

52　熊式一:《大學教授》,頁 89。

53　熊式一:《大學教授》,頁 90。

54　熊式一:《大學教授》,頁 91—95。

55　熊式一:《大學教授》,頁 176。

56　熊式一:《大學教授》,頁 91。

57　熊式一:《大學教授》,頁 104、120。

58　熊式一:《大學教授》,頁 132。

前的第二任太太（曾在第一幕登場），她偷看建議書內容後，認同張教授主張「內政無條件的團結，對外抗戰到底」的國防建議，是以捨身相救代死。[59] 隨着抗日戰爭進展得如火如荼，張教授的兒女分別加入空軍和醫護團隊報國。全劇以張教授一句「我希望世界上永遠不要有戰爭了」[60] 作結。

關於戲劇結局，熊式一自言「在我這部《大學教授》的劇本之中，取景於殺人如麻的中日戰爭前夕的南京一幕之後面，我又加了幾行開戰之後的一鱗半爪，我恐怕有人要説這是畫蛇添足，反減低了戲劇的高潮。但是寧可如此，我要大家聽一聽日本軍閥對世界人民祈禱和平的反應是甚麼！」[61] 所以，結局描述的抗日戰況實非出於藝術考量，而是要展示作者的政治立場，務求向觀眾傳達反戰訴求。或許，這番處理亦可解釋何以第一、二幕的張教授有深謀遠慮、見風轉舵的特質，至第三幕，作者又筆鋒一轉，將他描述成純粹的愛國抗日人士。熊式一曾自評這位原創人物，認為他是「一個壞透了的角色」[62]，初稿安排他遭暗殺而死，在後來的版本才修改為由他人代死。張教授算不上是完全正面的人物，惟熊式一又自嘲不擅長寫「十全十足的壞蛋角色」，筆下的歹角「只不過像一個淘氣的小孩子，只需要好好的揍他一頓」。[63] 所以，張教授被

59　熊式一：《大學教授》，頁 141—143。

60　熊式一：《大學教授》，頁 149。

61　熊式一：《大學教授》，頁 180。

62　熊式一：《大學教授》，頁 170。

63　熊式一：《大學教授》，頁 170。

塑造成好壞參半的人物，難以為他作明確善惡歸類。

即使男主角作為戲劇角色未算討好，還是能一反西方大行其道的刻板化形象，尤其能在「傅滿洲博士 (Dr. Fu Manchu)」以外另闢蹊徑。「傅滿洲」乃英國作家薩克斯・羅默 (Sax Rohme，1883—1959) 虛構的負面中國科學家角色，首見於 1913 年出版的 *The Mystery of Dr. Fu Manchu*（《傅滿洲的謎團》），接繼在不同文化文本 (cultural text) 如電影、電視、戲劇、漫畫等反復出現。熊式一對此類所謂「中國知識分子」形象非常不滿，在他看來，「一班恐怖劇本和神祕荒誕劇的作者視之為天賜之至寶，凡有任何過於兇惡可怕，普通一個略微有人性的人決不肯去做的壞事，正好用這個理想的角色去做」。[64] 熊式一又批評大多數歐美人士都對中國人缺乏認識，甚至會有非常扭曲荒謬的想像：

> 大都認為中國人多半是心地陰險的怪物，差不多隨時可以運用魔術。他的眼睛，小得不能再小，開時只可半開，閉時也只算半閉。他的兩顴高高的，聳入雲際，齒若獠牙，頭頸下縮於兩肩之間，腦後拖一條長長的辮子，他的手指甲也長如鳥爪，不過你不容易看到，因為他的袖子也長，平常兩隻手總是藏縮於雙袖之中。如此種種，都微不足道，不過算是天賦的外表而已。最令人注意的是你們都相信他可以完完全全控制他的情感，無論他最痛苦也好，他最快樂也好，他總是臉上無一點表

64　熊式一：《大學教授》，頁 171。

情，永遠彷若無事。[65]

　　相比起來，熊式一筆下的張教授正可顛覆「中國典型人物」形象，乃具備七情六慾，會左右逢源，卻又憂國思民的「人」。儘管熊式一極力否認創造的張教授角色有自傳成分，聲稱：「我雖然也是一位教授，但這齣戲絕無一點點自傳的性質，以免大家發生誤會」。[66] 但綜觀他本人遊走於東西文化的親身經歷，卻頗能投射於角色身上。

65　　熊式一：《大學教授》，頁 171。

66　　熊式一：《大學教授》，頁 170。

第五節

「未到家」的大學教授

　　熊式一的 *The Professor from Peking* 可謂成於二十世紀三十年代特定的抗戰歷史及社會背景之劇作，戲劇表演跟他恆常出席的「援華會」公開演講同樣有宣傳中國之效，以熊式一本人的用語，此劇乃他「完全出於愛國熱忱」所寫。[67] 前文已提及此劇首演於 1939 年 8 月的英國摩爾溫山文藝戲劇節，而當時同台演出的還有蕭伯納畢生最後撰寫的劇作 *In Good King Charles's Golden Days*（《查理二世快樂的時代》），是以熊式一認為 *The Professor from Peking* 能夠上演「實在是我引以為殊榮的生平第一快事！」[68] 不過，他對此劇在中國未受重視而深感不滿，直言「這事我雖然認為我很替我國爭了大面子，國內卻從來沒有過半字的報導，五十年以來，很少有人提起過這件事，戲劇界好像不知道我寫過這一本發乎愛國性的劇本！」[69] 他將作品未受重視的原因歸咎於歐戰爆發，不但「國內既然毫無報導，在歐美也馬上掩旗息鼓，只留下出版後極

67　熊式一：《大學教授》，頁 3。

68　熊式一：《大學教授》，頁 1。

69　熊式一：《大學教授》，頁 3。

受文藝批評家稱讚的劇本而已」。[70] 由既有文獻資料可知，當年中國內地並非完全沒有報導 *The Professor from Peking* 的演出，北京《晨報》早在 1939 年 8 月 21 日就刊出該劇在英公演的消息，提及它受到「各方批評，不甚良好，咸謂表演雖佳，但情節龐雜，或宜於閱讀，而不宜於排演云」。[71]

　　以下兩篇發表於 1940 年 5 月的文章亦無獨有偶都對該劇肆意批評。先談刊登於上海《電聲》雜誌的〈熊式一新作《北京教授》劇情荒乎其唐〉，單從文章標題的「劇情荒乎其唐」六字已經可以肯定文章作者對該劇的評價並不正面。事實上，內文直斥劇本「既無中心思想，又乏描寫技功」，尤其抨擊「張教授」的角色設定，指責他「思想墮落」和「行為腐化」。文章作者強調現實並未有「張教授」此號人物，不過，外籍觀眾（洋人）或許會在觀劇後誤會該虛構角色有特定的影射對象，這不但突顯熊式一對戰局的看法「殊屬淺薄」，也反映他的創作「完全為了生意眼」，對於政治上的抗戰宣傳而言，「不但不作有利宣傳，反暴露民族弱，令人殊為遺憾也」。[72] 前文提及熊式一曾自稱創作此劇「完全出於愛國熱忱」，此評論文章的作者反而認為他「完全為了生意眼」，由此足證熊式一的理念和目標未必可以透過劇作順利傳遞。至於蘇明在其發表於《電影生活》的文章，更嚴厲地指出 *The Professor from Peking* 在國

70　熊式一：《大學教授》，頁 1。

71　〈熊式一在英排演「北平一教授」表演尚佳情節為累〉，《晨報》，1939 年 8 月 21 日。

72　〈熊式一新作《北京教授》劇情荒乎其唐〉，《電聲（上海）》第 9 卷第 11 期（1940 年 5 月），頁 224。

內興論界引起非議，寫「該劇在香港亦曾作過一次公演，現聞
港滬等地全國報界，對此劇均表示不滿，甚有提議嚴予徹查，
對付熊氏者」。[73] 批評之聲不限於上海，還廣及香港，[74] 而「提
議嚴予徹查，對付熊氏者」兩句用語之激烈，正可反映部分觀
者對此劇深惡痛絕。

那麼，究竟外籍人士又對此劇有何觀感？《孖剌西報》
(*Hong Kong Daily Press*) 在 1939 年 8 月 25 日刊登了一篇以
英國摩爾溫山文藝戲劇節的中國戲 (Chinese Play at Malvern)
為主題的文章，作者先盛讚熊式一在 *Lady Precious Stream* 敍
述故事的節奏簡明直接，能妥善運用咱家（中國）的舞台習
語／戲劇語言 (his own stage idiom and was at home with it)。
不過，他認為熊式一在 *The Professor from Peking* 未有掌握他
國（英國）的舞台習語，不能如前劇一樣維持簡明 (simplicity)
及直接 (directness) 之優點。即使劇中的英文無可挑剔，卻在
應該清晰的地方複雜，解釋也過於突兀，未能顧及觀眾的接
收能力，而整體敍事亦欠連貫性。雖然他認為外籍觀眾能夠
明白劇中主角在新中國有着重要的政治位置，在一定程度上
為國家犧牲自己的家庭，又一直未能建立長久的情感關係，
惟始終認為作者未能提供適切之指引，令他們在觀劇過程感

73　蘇明：〈熊式一新作《北京教授》引起國內興論界之非議〉，《電影生活（上海）》
　　第 9 期（1940 年 5 月），頁 4。

74　香港大學學生會文學院學生會 (Arts Association, The Hong Kong University Student's
　　Union) 曾在 1940 年 1 月 18 日和 19 日上演此劇。("Coming events: Today's
　　reminders", *South China Morning Post*, 18—19 January 1940 ; "H.K.U. Arts Association:
　　Play 'The Professor from Peking'", *Hong Kong Daily Press*, 19 January 1940.)

到非常迷茫和困惑（we faint by the wayside and fall into mere bewilderment），直至劇末仍不確定熊式一究竟想他們作何觀感（we are never quite sure what Mr. Hsiung wants us to think about it all）。[75]

《紐約時報》（*New York Times*）亦有相近報導，文章作者同樣比較熊式一在 *Lady Precious Stream* 及 *The Professor from Peking* 的敍事方式，認為他在前者的敍事簡明扼要。舉例來說，劇作家參考戲曲「報家門」的手法，安排角色登場時先向觀眾交代自己的姓名家世、目的和其他人物資訊，其後才回到戲劇故事（step back into the play）。熊式一在 *The Professor from Peking* 卻放棄以上詮釋方式（elaborate system），只採取更貼近西方戲劇的處理手法，反而無法為觀眾提供足夠的指引及提示。文章作者尤其批評劇中男主角的個性不連貫，認為熊式一未能清楚向觀眾交代他轉變的原因。所以，此劇並不能稱為一齣「戲劇」，而只是一個「猜謎遊戲（a guessing game）」。[76] 至於《南華早報》（*South China Morning Post*）同樣有報導指出觀看首演的觀眾對劇本陳述之內容感到困惑，未有正面回饋，甚至直言此劇宜讀不宜演（reads better than it acts）。[77]

究竟熊式一是否因為消息不通，未能得知外界的劣評？

75　"Chinese Play at Malvern 'The Professor from Peking'", *Hong Kong Daily Press*, 25 August 1939.

76　"That Malvern Festival: England Has Been Seeing New Plays by Mr. Bridie and Two Others", *New York Times*, 27 August 1939.

77　"New Chinese Play", *South China Morning Post*, 10 August 1939.

可能他只是在自述文章和訪談過程中故意將一切隱而不談。據鄭達查證，澳大利亞記者哈羅德・約翰・田伯烈（Harold John Timperley，1898—1954）曾在 1940 年 2 月 12 日以朋友身份致函熊式一，在信中提及當時已有太多人採納日方說辭，認為中國一直受到左右逢源的政治家與軍閥操縱（being controlled by double-crossing politicians and war-loads），即使熊式一的劇作某程度能夠準確揭示出部分中國政治人物的生活方式，內容難免會令人對現代中國有不良的整體觀感（give an unfortunate impression of modern China as a whole）。所以，此劇不但會有損中國形象，也會令熊式一不受其本國人民歡迎（unpopular with your own countrymen）。[78] 無論熊式一最後有否接納田伯烈的說法，本文前述引錄的報章報導全可以引證田伯烈的看法可謂準確無誤。事實上，*The Professor from Peking* 的戲劇「壽命」並不長久，上演不足三星期就停演了。至 1939 年的年末，熊式一就放棄此劇，轉而再次推廣 *Lady Precious Stream*，演出一如以往受到觀眾熱烈歡迎。

前述《孖剌西報》刊出的劇評論及熊式一運用的英國舞台習語「未到家（with our stage idiom he is not yet at home）」。[79] 在此的「未到家」三字取其中文延伸意義，有劇作家的藝術造詣和作品水平不夠之意，不過不妨反樸歸真，以最直接了當的方式去理解「未到家」這三個字的根本意義，

78 Da Zheng, *Shih-I Hsiung: A Glorious Showman*, p.138.

79 "Chinese Play at Malvern 'The Professor from Peking' ", *Hong Kong Daily Press*, 25 August 1939.

將之解作「未能抵達『家』」。在中英跨文化及語言混雜之大背景下，與其説熊式一希望在「外面的文化裏找到一個家」，更適切的説法是，他一直以「愛國」為目標塑造一個「異鄉的『家』」。正因為此「家」只存在於理想之中，構築的過程從來都困難重重，跟外籍觀眾的「疏離」之感由此而生，劇作家永遠也難以真正抵達「家」。其實，林語堂即使以《吾國與吾民》一書在海外揚名，亦曾受到國人嘲諷，將其著作説成「賣Country 賣 People」（由於「賣」與英文的 "My" 發音相近，此説有「賣國與賣民」之意），指責他出賣咱家國家和人民來圖利。所以，熊式一筆下的作品不受原生地的人民認同，甚至對他加以苛刻責難，這又並不是完全難以理解的，只是如斯結果，相信是作家本人始料未及的。

　　本章的焦點在於熊式一在英國開展的第二階段英文「中國戲」創作，尤要説明熊式一作為中國知識分子的自我定位，初步證明戲劇在他看來擁有文化宣傳此重要功能。下一章將接續討論他離開英國前赴新加坡辦學，再轉往中國香港加入香港中英學會中文戲劇組的經歷，藉以説明他在中國香港的第三階段創作之背景脈絡。

熊式一在中國香港：
「中英學會中文戲劇組」
與跨文化戲劇翻譯

　　「中英學會中文戲劇組」的成立，在香港話劇史來説，
是起了『大本營』的作用，它團結了全港劇人，協助全港
各戲劇團體和各學校的戲劇工作，擔當香港劇運的主要
角色。

<div align="right">

—— 姚莘農：〈戰後香港話劇〉[1]

</div>

1　姚莘農：〈戰後香港話劇〉，《純文學》第 4 卷第 1 期 (1969 年 1 月)，頁 45。

第一節

隨林語堂赴新加坡辦學

　　中華人民共和國在 1949 年成立，海外僑民紛紛回國，熊式一亦受到感召，認為「應該回祖國去為人民服務」。劍橋大學（University of Cambridge，下稱「劍橋」）的古斯塔夫·夏隆（Gustav Haloun，1898—1951，漢名為霍古達）教授卻適時邀請熊式一在劍橋擔任現代漢語講師（lecturer in Modern Chinese），專門講授中國近代文學和元代戲曲。[2] 霍古達對熊式一甚為賞識，但熊式一未持有博士學位。上一章提及他從 1933 年開始在東倫敦學院修讀為期三年的博士課程，儘管論文題目已得到校方批准，他卻沒有完成學業。至於他筆下的戲劇和小說創作，都不被劍橋接納為學術出版（academic publication）。故此，按劍橋的升等和聘約機制，熊式一只可以擔任合約制講師，未能得到相對穩定的終身聘約。另一件讓他耿耿於懷的事與論文指導工作相關，話說某位學生素仰其學識，向學系申請要他指導自己從事魯迅研究，學系卻礙於熊式一的職級未有批准。及後

2　熊式一：〈八十回憶：初習英文〉，頁 81。

學生再三要求，校方才作特例處理。[3] 此事或多或少都令熊式
一有感一己能力在學院不受認可。

　　當熊式一在 1951 年 9 月得悉新加坡的馬來亞大學
（University of Malaya）將為新開設的中國語文學系招聘系主
任職位（chair professorship），就致函向霍古達徵詢意見。霍
古達回信鼓勵熊式一申請，認為他得此教學經驗，將來很大
機會可以回來劍橋擔任其他更高階的職位。翻查新加坡的報
章資料，《南洋商報》在 1953 年 3 月 30 日刊登由洪錦棠撰
寫的文章〈南洋大學有必辦之理由〉，內文不但詳細分析新加
坡和馬來西亞的教育問題，還提及熊式一將會到馬來亞大學
中國語文學系任職。惟作者認為投考該校的學生之漢文根基
太差，即使熊式一到任，亦無學生可教。所以，作者建議教
育局應該支持另一所由華僑所辦的南洋大學，並讓該校專研
中國文化。[4] 此文章刊登數天以後，《南洋商報》在 1953 年 4
月 8 日就報導馬來亞大學副校長薛尼爵士公開否認已聘請熊
式一之說，並明確表示相關職位依然懸空。[5] 至 1953 年 4 月
25 日，《南洋商報》再報導該校已聘請賀光中為「高級講師
（Senior lecturer）」，兼任執行主任的工作。[6] 至 1954 年 9 月 9
日，《星洲日報》報導該校依然無意聘請主任，理由有二：其

3　Da Zheng, *Shih-I Hsiung: A Glorious Showman*, p.208.

4　洪錦棠：〈南洋大學有必辦之理由〉，《南洋商報》，1953 年 3 月 30 日。

5　〈馬來西亞中文系主任尚在虛懸　薛副校長否認聘熊式一之說〉，《南洋商報》，
　　1953 年 4 月 8 日。

6　〈馬來亞大學中文學系聘賀光中博士主持〉，《南洋商報》，1953 年 4 月 25 日。

一是無適當人選，其二是學系的既有員工已能應付相關工作。[7]
單從上述報章的資料，可以推測馬來亞大學的招聘計劃有變
更，開初要聘請職位較高的「系主任」，及後改為招聘可處理
系主任的行政工作之「講師 (lecturer)」。據鄭達查證，熊式一
得知該校新推出的招聘計劃和衡量該職稱及薪酬待遇後，就
認為不值得考慮。[8]事實上，素來支持和賞識熊式一的霍古達
早在 1951 年 12 月已經辭世，熊式一可以在劍橋轉任終身職
位的機會本來就非常渺茫，即使他先轉往新加坡任職，及後
回到英國亦不一定可以取得終身教席。

　　當熊式一在劍橋的講師合約即將完結之際，卻迎來
另一次機遇。林語堂決定要到新加坡南洋大學 (Nanyang
University) 出任校長一職，在 1954 年 8 月特地到英國拜訪熊
式一，誠意邀請他到南大擔任文學院院長 (Dean of the College
of Arts)。熊式一向林語堂坦言自己未如傳聞所言，不但沒有
博士學歷，也沒有在牛津大學 (University of Oxford) 任職，林
語堂卻深信其資歷已經可以勝任文學院院長的工作。從 1954
年 9 月開始，《南洋商報》和《星洲日報》都持續不斷報導熊
式一獲南大正式聘請為新任文學院院長，甚至連香港的《華僑

7　〈馬來亞大學中文系主任無適當人選〉，《星洲日報》，1954 年 9 月 9 日。
8　Da Zheng, *Shih-I Hsiung: A Glorious Showman*, p.209.

日報》亦有相關消息，可見大眾對此事甚為關注。[9] 林語堂率先舉家在 1954 年 10 月 2 日從美國抵達新加坡，[10] 熊式一則獨自從英國出發，在稍晚的 18 日到達新加坡。[11] 曾經重洋遠隔的「海外林熊」，終於為辦學而在新加坡聚首。熊式一抵達新加坡後，隨即發表公開講話：

> 我能為南大服務，極感欣喜，南大是南洋的僑胞所創設，可說是中國文化史上的新紀元，值得慶賀及紀念的，因為中國人在海外從未設立大學，南大之設乃無任何政府力量支持，亦不牽涉任何政治色彩，而純是由華族同胞為愛國熱誠，為教育青年子弟，而出錢出力創辦者，吾人當竭盡棉薄，為同胞亦能來南大研究祖國之文化，南大可說是惟一獨立的文化機關，不受任何約束的最高學府。[12]

由以上發言可證熊式一對南大抱有很大期望，亦對從事教育工作甚具熱誠，而念茲在茲的始終是「祖國之文化」。

9　〈南洋大學正式聘定熊式一　胡博淵分任文理兩學院院長　林語堂博士在英物色教授選購圖書〉，《南洋商報》，1954 年 9 月 2 日。
　　〈南大文理學院長人選聘定〉，《星洲日報》，1954 年 9 月 3 日。
　　〈南大文學院長熊式一氏〉，《南洋商報》，1954 年 9 月 8 日。
　　〈熊式一就聘南洋大學〉，《華僑日報》，1954 年 9 月 10 日。
　　〈南大文學院長院長熊式一〉，《星洲日報》，1954 年 10 月 12 日。
　　〈南大文學院長院長熊式一博士日內將抵星〉，《星洲日報》，1954 年 10 月 12 日。
　　〈談熊式一〉，《南洋商報》，1954 年 10 月 14 日。
10　林太乙：《林語堂傳》，頁 265。
11　〈熊式一昨未抵星今日可到〉，《星洲日報》，1954 年 10 月 18 日。
　　〈南洋大學文學院長熊式一今下午三時抵星〉，《南洋商報》，1954 年 10 月 18 日。
12　〈熊式一談話〉，《星洲日報》，1954 年 10 月 19 日。

熊式一在新加坡不時出席當地的文藝活動，在 1954 年 11月 4 日就應馬來亞筆會(Malayan P.E.N Club) 之邀，於英國文化協會以〈一個外籍作家在英國之遭遇〉為題作公開演講(圖13)，席間回應現場聽眾之要求，答允會以業餘性質推動當地劇運。另外，南大文學院未有設立戲劇系之計劃，熊式一卻主張先設立「實驗劇院」，並定期組織學生作研究性質之戲劇演出。[13] 至 1955 年 1 月，當地報章又大肆報導熊式一將在同年 3 月於新加坡擔任《西廂記》戲劇導演，演出將由馬來亞筆會、中國學會和新加坡英文教師公會聯合主辦，以英語演出，採用的劇本理所當然就是熊式一在英國所撰的 *The Romance of the Western Chamber*(《西廂記》)。[14] 換言之，熊式一在新加

圖 13. 熊式一在 1954 年 11 月於新加坡演講留影。

13　〈熊式一於昨晚演講中提及南大將設「實驗劇院」擬將《西廂》一劇編寫為中英文對照者〉，《南洋商報》，1954 年 11 月 5 日；〈熊式一昨晚演講〉，《星洲日報》，1954 年 11 月 5 日。

14　〈南洋大學文學院長熊式一將導演「西廂記」鄭有鳳小姐飾崔鶯鶯　馬來亞筆會將改換該劇角色以國語演出〉，《南洋商報》，1955 年 1 月 12 日。

坡積極辦學之餘，對推動當地戲劇活動亦不遺餘力。及後林
語堂與南大執委會意見不合，終在 1955 年 3 月跟他舉薦的十
多位教職員一同辭職，林語堂一家在 1955 年 4 月 17 日離開
新加坡，[15] 熊式一則轉往中國香港發展。南大一度屬意由熊式
一接替林語堂的校長職務，不過，熊式一念及跟林語堂的交
情，以及大學當時已出現連串教員資歷和收生問題，最後未
有留任。熊式一比林語堂稍晚離境，在 1955 年 10 月 18 日簽
證屆滿的最後一天才從新加坡乘搭藍煙囪郵輪，於同月 22 日
抵達中國香港。據報章報導，他赴港的目標只是要籌備電影
《王寶川》之攝製工作。[16] 香港這個當時的英國殖民統治地區
竟然會成為熊式一往後三十多年開展戲劇事業的根據地，相
信當年密切追訪熊式一的新聞記者也絕對料想不到呢！

15　施建偉：《近幽者默：林語堂傳》，頁 286—287。

16　〈熊式一來港攝製王寶釧〉，《華僑日報》，1955 年 10 月 23 日。

第二節

移居中國香港開展戲劇事業

　　熊式一從新加坡轉往中國香港繼續發展戲劇事業，縱使他不時穿梭世界各地訪問交流，中國香港始終是他離開英國以後的主要定居地。直至步入晚年，他才從中國香港移居中國台灣，並在居台兩年後到訪中國內地期間急病逝世。[17] 熊式一不但在海外揚名，在中國香港的名聲亦流傳甚廣，本書導言已提及香港太平劇團早在 1936 年 2 月就將他筆下的英文話劇 *Lady Precious Stream* 改編為粵劇《王寶川》演出，[18] 前文第二章也提及香港曾上演 *The Professor from Peking*。[19] 具體來說，香港大學文學院學生會（Arts Association, The Hong Kong University Student's Union）在 1940 年 1 月 18 日和 19 日假校內的陸佑堂演出此劇。劇中演員余叔韶（1922—2019）在《與法有緣》一書談及當年的戲劇演出：

　　　　陸佑堂的另一盛事就是文學系的戲劇演出，通常由

17　安克強：〈把中國戲劇帶入國際舞台：專訪熊式一先生〉，頁 118—120。

18　「太平劇團《王寶川》」演出廣告，《華僑日報》，1936 年 2 月 6 日。

19　蘇明：〈熊式一新作《北京教授》引起國內輿論界之非議〉，頁 4。

一位初級講師負責籌辦，目的為學系和大學提高聲望。1938 年、39 年和 40 年這三年都由林祖善和我擔綱演出。劇目分別是蕭伯納的《很難説》，《義獅報恩記》和熊式一的《北京來的教授》。[20]

上述引文的《北京來的教授》即熊式一筆下的 *The Professor from Peking*。余叔韶很清晰地説明他們演戲的目的在於「為學系和大學提高聲望」，除熊式一的作品，另外兩齣演出劇目都出自英國著名劇作家蕭伯納之手，由此可見熊、蕭二人的地位在他們看來不遑多讓。事實上，香港大學文學院學生會的戲劇演出在當年可謂全港的文化盛事，主辦者甚至邀得香港總督羅富國爵士（Geoffry Alexander Stafford Northcote，1881—1948）及其夫人到場觀劇。[21]

簡而言之，早在熊式一抵達香港以前，他筆下的劇作已能得見於香港舞台。熊式一抵港初期，一直忙於籌備電影《王寶川》的拍攝工作，要將自己所撰的英文「中國戲」*Lady Precious Stream* 搬上銀幕。[22] 與此同時，他亦頻繁出席不同文藝活動，恆常應不同組織或團體之邀發表公開演講。《華僑日報》在 1956 年 1 月 5 日的「教育與文化」版刊載的報導就提及他在東區扶輪社的午餐例會演講，論及國語片在香港的發

20　余叔韶著，胡紫棠譯：《與法有緣》（香港：香港大學出版社，1998 年），頁 34。

21　"Governor at drama: sees second production of 'Professor From Peking'", *South China Morning Post*, 20 January 1949.

22　〈熊式一來港攝製王寶釧〉，《華僑日報》，1955 年 10 月 23 日。

展。[23] 值得留意的是同一版面的右上角有一篇關於香港校際
粵語戲劇比賽的報導，初看似跟熊式一的文藝事業無甚關聯，
細閱內文卻可以得知比賽評審包括容宜燕、譚國始等，他們
正是當年在香港積極推動戲劇發展的中劇組之成員，恰恰是
熊式一在香港緊密合作的戲劇工作伙伴（圖 14）。

中劇組乃「香港中英學會（The Sino-British Club of Hong
Kong）」（下稱「中英學會」）轄下的文藝小組，而中英學會是
「香港藝術節」的其中一個主要組織單位，節目的中央委員會
主席甚至由該會祕書譚寶蓮（Janet Tomblin）兼任。所以，中
劇組的成員理所當然會積極參與藝術節的演出活動。劇組在
第一屆藝術節就擔任「戲劇」範疇的總策劃，公開宣稱要試驗
嶄新演出方法，並建立可以「溝通中西演劇藝術」的戲劇學。[24]

圖 14.《華僑日報》在 1956 年 1 月 5 日刊出的「教育與文化」版面。

23　〈熊式一演講國片業有前途〉，《華僑日報》，1956 年 1 月 5 日；〈校際粵語劇高
　　初級兩冠軍演奪標戲　初級北角官小七晚演「岳飛」　高級組皇仁十二晚演「嬰
　　孃」〉，《華僑日報》，1956 年 1 月 5 日。

24　容宜燕：〈「李太白」與藝術節〉，《華僑日報》，1959 年 10 月 23 日。

劇組成員在首屆藝術節分別以粵語演《紅樓夢》（胡春冰編導），國語演《清宮怨》（姚莘農編導），兩劇都屬中國古裝戲。[25]除此以外，他們還主辦《粵劇・漢劇盛大公演》活動，邀請名伶演出漢劇《百里奚會妻》（陳仰祐、張衍秀、陳映生、葉樹梅合演）和粵劇《荊軻忠烈傳》（少新權、名駒揚、陳非儂、宮粉紅、靚華亨合演）、《昭君出塞》（何芙蓮、紅線女、馬師曾、許英秀、羅劍郎合演）及《清官斬節婦》（白玉棠、余麗珍、李

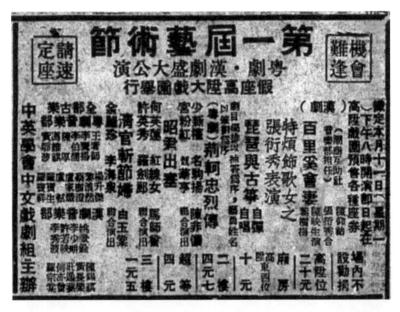

圖 15.《華僑日報》刊載的中劇組第一屆香港藝術節《粵劇・漢劇盛大公演》演出廣告，1955 年 4 月 11 日。

25　姚莘農：〈戰後香港話劇〉，頁 46。

海泉合演)(圖 15)。[26] 觀乎中劇組會舉辦中國地方戲曲演出，可以推斷劇組成員對「中文戲劇」有「話劇」與「戲曲」不分家的概念，並不曾顧此失彼，這亦可以解釋為何他們在 1956 年 3 月及 4 月舉辦的第二屆香港藝術節要選演熊式一從元曲改編的 *The Romance of the Western Chamber*（《西廂記》）。

中劇組在 1955 年 12 月，亦即熊式一抵達香港兩個月後，旋即邀請他參與戲劇演出。據陳有后在場刊〈排演雜記〉所言，劇組全體成員一致通過要邀請熊式一排演《西廂記》，因為他透過校訂該劇的不同版本，能夠「正統了解中國的文學遺產，很忠實地表達了原作的精神」。[27] 熊式一親自將寫於英國的英文版本翻譯為中文，再供劇組成員以粵語演出。據場刊所載的〈《西廂記》上演前言〉一文，熊式一認為英文版本的文句雖然容易上口，在海外可用的內容，在中國卻並不完全合適。所以，他特意將英文原稿再謄再校，要將「元代的曲詞，元代的戲劇藝術，儘量地保持着它原來的字句氣氛，體現給現代觀眾來欣賞」。[28] 他亦擔任是次演出的導演，親自為演員講戲和指導他們改善演技。

第二屆香港藝術節不但由中劇組在 1956 年 3 月 24 至 28 日和 4 月 14 日至 15 日演《西廂記》(圖 16)，利榮華劇團粵

26　〈藝術節第二週 國畫古物全部更換 粵漢劇今盛大演出 中國音樂演奏精彩〉，《華僑日報》，1955 年 4 月 11 日。

27　陳有后：〈排演後記〉，《西廂記》演出場刊，中英學會中文戲劇組為香港第二屆藝術節公演，1956 年 3 月、4 月，頁 10。香港中文大學圖書館藏品。

28　熊式一：〈《西廂記》上演前言〉，《西廂記》演出場刊，1956 年 3 月、4 月，頁 5。

語話劇組亦在同年 3 月 9 日至 14 日假利舞台演《王寶川》，
該演出同樣由熊式一親任編導（圖 17）。透過查閱香港中文
大學所藏的藝術節紀念手冊所刊載之節目簡表，可得知整屆
藝術節的「粵語話劇」表演節目只有四項，而其中兩齣劇目都
出自熊式一之手（其餘兩項演出節目分別是皇仁書院的《嬰
孃》及春秋業餘聯誼社的《朱門怨》）。香港電台亦在 1956 年
3 月 14 日以廣播劇形式播放熊式一的英文話劇 *Lady Precious
Stream*。[29] 換言之，熊式一甫抵港已經對本地的藝術節活動
有甚高參與度，這亦可以證明他在香港頗熱心推動戲劇運動。
繼《西廂記》演出，中劇組接續在 1957 和 1958 年的藝術節推
出由胡春冰編劇的《錦扇緣》和《美人計》，兩劇都邀得熊式
一擔任演出的導演團成員。[30] 中劇組成員黎覺奔回顧劇組的歷
屆演出，指出《紅樓夢》和《西廂記》都是根據古典文學作品
改編的劇作，乃「中國古典文學作品與不朽的戲曲之介紹」。
《錦扇緣》是將「西洋偉大的戲劇作品用中國傳統方式演出的
試驗」，《美人計》則是「用西方戲劇學方法來處理中國歷史故
事之歷史喜劇的嘗試」。[31] 上述「介紹」「試驗」和「嘗試」等
用語正可反映中劇組透過不同演出持續在探索「戲劇」此藝術
媒介的可能性。熊式一在香港生活期間一直積極參與中劇組
主辦的戲劇活動，可見雙方的戲劇理念定必能夠相互契合，

29　《第二屆香港藝術節紀念手冊》，1956 年，頁 63—64。香港中文大學圖書館藏品。

30　姚莘農：〈戰後香港話劇〉，頁 46；田本相、方梓勛編：《香港話劇史稿》（瀋陽：
　　遼寧教育出版社，2009 年），頁 76。

31　黎覺奔：〈為了紀念馬鑑教授 為參加藝術節公演 寫在「李太白」演出前（下）〉，
　　《大公報》，1959 年 10 月 23。

以下將略談此劇組的架構和演出方針，務求梳理出對應熊式
一戲劇創作的香港戲劇運動背景脈絡。

圖 16.《華僑日報》刊載的中
劇組《西廂記》演出廣告，
1956 年 3 月 24 日。

圖 17.《華僑日報》刊載的「利榮
華劇團粵語話劇組」《王寶川》演
出廣告，1956 年 3 月 9 日。

第三節

中英學會中文戲劇組及中國戲劇運動

　　中英學會的總委員會設十三席，除主席、副主席和祕書兼司庫外，英籍和華籍委員各有五位。[32] 昔日報章介紹此會的成立目的是促進中國人與英國人增進認識及建立友誼。據香港大學圖書館所藏的組織大綱和章程（Memorandum and articles of association），中英學會在 1949 年 6 月 2 日按照香港法例（《公司條例》，1932 年第 39 號，第 20 章）正式註冊為有限公司[33]。當時提交公司註冊的英籍申請人包括港英政府布政司彭德（Kenneth Myer Arthur Barnett，1911—1987）和教育司湯姆・羅威爾（Thomas Richmond Rowell，1898—1974，另有中文譯名柳惠露），華籍申請人則有香港企業家馬文輝（1905—1994）、醫生蔣法賢（1903—1974）和香港大學中文系教授馬鑑（1883—1959）及講師陳君葆（1898—1982）等。從上述申請人的職銜可見他們都來自政界、商界或學界，擁有高階社會和經濟地位，理應能歸為香港特定歷史時期的「精英

32　"Sino-British Club Meeting", *The China Mail*, 27 September 1946；〈中英學會推出新職員〉，《香港工商日報》，1946 年 9 月 28 日。

33　*Memorandum and articles of association of the Sino-British Club of Hong Kong*, Hong Kong: The Sino-British Club of Hong Kong, 1949. 香港大學圖書館藏品。

分子」。

　　儘管中英學會在命名上以相對政治中立的 "Club" 和「學會」自居，惟考量其成員的政商背景，此會的工作已經超越「聯誼性質」的俱樂部。事實上，歷屆籌委會成員不乏英籍政府官員，他們當年在香港把持的政治權力及其對社會文化政策之影響力實不容忽視。所以，論中英學會的實際社會功能，它甚至無異於一個「半官方組織」，一切活動都受到英國政府支持。該會在 1949 年 6 月於香港成功註冊為法定有限公司後，同年 8 月 26 日假中環西洋會館 (Lusitano Club) 舉行會員大會。主席彭德發表公開演講，強調他們的首三條創會宗旨是：「(一) 促進本港各社會間之文化及交誼；(二) 引起及刺激各社會對文化遺傳物之興趣；(三) 如發覺有種族之偏見、歧視、失調，及誤會者，將盡力消滅之」。[34] 具體來説，他們實踐以上宗旨的方式就是積極在香港舉辦學術講座和文藝活動。其涵蓋範疇甚廣，設有多個主題小組，包括音樂組、樂隊組、室內音樂組、歷史組、中文組 (又稱「文學組」)、交際組、戲劇組等，[35] 鼓勵會員按個人興趣加入其中一個或以上的小組。

　　從 1950 年 9 月開始，中英學會增設一個由馬鑑主理的

34　〈中英學會舉行大會 主席強調致力消除種族歧視 依公司條例重新註冊〉，《香港工商日報》，1949 年 8 月 27 日。

35　中英學會的小組在不同年代或有增減，在此的小組名稱取自《香港工商日報》在 1950 年 11 月刊載的會員大會報告。(〈中英學會四屆年會 選出下屆新任職員 主席強調對社會信心諒解貢獻〉，《香港工商日報》，1950 年 11 月 30 日。)

「中國文化組」（又稱新增的「中文組」），恆常舉辦學術講座。據《華僑日報》在 1950 年 10 月 8 日刊載之介紹，中英學會為提倡中國固有之國學文化，定期邀請國學研究專家主辦國學文化學術講座——「中國文化講壇」。[36] 除此之外，中國文化組又衍生出「中文戲劇組 (Chinese Drama Group)」（即「中劇組」）。中英學會原已有一個「戲劇組」，中劇組的焦點理所當然在「中文」戲劇。創組委員全屬華籍，主席由馬鑑兼任，其他成員包括陳君葆、簡又文、胡春冰、李錫彭、譚國始和黃凝霖。陳君葆早在 1951 年 3 月 17 日的日記就提及「中英學會中文戲劇『團』」，寫「下午四時轉到勝利去，季老已先在，與會的又文、春冰、譚、李與我，決定組織中英學會中文戲劇團，由劇務委員會主持之。季老對這活動似頗起勁，作風改變了！」[37] 馬鑑字「季明」，「季老」應是他的代稱，而「又文、春冰、譚、李」則可對應「簡又文、胡春冰、譚國始、李錫彭」四位委員。《華僑日報》在 1952 年 4 月 28 日明確刊登中劇組之介紹，寫「中英學會經半年之準備，中文戲劇組近告成立，多為教育界人仕，不少對戲劇素有研究，且早有聲譽者」。[38] 由於中劇組的首次演出《碧血花》在 1952 年 5 月 9 日舉行，成員遂將此首演日視為劇組的正式成立日期。不過，成員理應在更早之前已經開始組織劇組。中劇組成立之初的成員大

36　〈中英學會舉辦文藝寫作比賽 簡又文講國畫趨勢〉，《華僑日報》，1950 年 10 月 8 日。

37　陳君葆著，謝榮滾編：《陳君葆日記全集（卷三：1950 — 1956）》，頁 74。

38　〈中英學會成立中文戲劇組〉，《華僑日報》，1952 年 4 月 28 日。

約有六十多人，而相關的「戲劇之友」則多達二百人。[39]

　　中劇組與「中國戲劇運動」的淵源甚深，姚莘農（1905—1991，又名姚克）在〈戰後香港話劇〉一文疏理香港話劇發展，指出不少華南話劇運動中堅分子在 1949 年後由廣州來到香港，相繼參加中英學會的中國文化組舉辦之會議，共同研究如何推進中國戲劇，隨後又紛紛加入中劇組。姚莘農肯定中劇組對戲劇界的貢獻，寫：「『中英學會中文戲劇組』的成立，在香港話劇史來說，是起了『大本營』的作用，它團結了全港劇人，協助全港各戲劇團體和各學校的戲劇工作，擔當香港劇運的主要角色。」[40] 姚莘農本人亦是中劇組的中流砥柱，曾先後擔任多個演出項目的編劇和導演。鍾景輝在〈香港話劇的發展〉一文簡單扼要地說明華南戲劇工作者於戰後在香港匯聚，先後加入中國文化組及組織中劇組之歷史因緣，重申劇組「在五十年代擔當了一個極重要的角色。它使香港的戲劇工作者有了一個團結的根基，推動演出及協助學校戲劇的發展」。[41] 總體來說，中劇組的主要成員早已活躍於戲劇界，有深厚的戲劇演出實踐經驗，亦跟學界關係緊密，會積極組織校內劇社和安排演員排練演出，與此同時，也重視戲劇教育及相關研究。他們大多曾在中國內地積極從事戲劇活動，所秉持的理念——「推進中國戲劇」並非憑空而來，早於

39　田本相、方梓勛編：《香港話劇史稿》，頁 75。

40　姚莘農：〈戰後香港話劇〉，頁 45。

41　鍾景輝：〈香港話劇的發展〉，收入 王賡武編：《香港史新編（下冊）》（香港：三聯書店，2017 年），頁 697。

戰前就在中國內地蘊釀播種，在戰後再移植至中國香港這塊
當時由英國管治的土壤繼續栽培發展。

中劇組的主席馬鑑在二十世紀三十年代受許地山
(1894—1941) 之邀，從北京燕京大學南下到香港大學任職。[42]
他在日佔時期曾回內地逃避招安，戰後即重返港大擔任中文
系教授兼主任，直至 1950 年榮休。[43] 馬鑑作為中劇組的重要
推手，無論在確立戲劇理念與制定營運方針兩方面都有極大
影響力，他對香港戲劇的具體看法尤能得見於劇組在《星島日
報》副刊創辦的《戲劇雙週刊》和《戲劇週刊》。[44] 馬鑑認為地
方「戲劇」發展與「民族」及「文化」息息相關，曾於 1952 年
8 月 8 日刊登的《戲劇雙週刊》創刊號發表〈我對戲劇雙週刊
的希望〉一文，提出戲劇可以裝載近代思潮，而且貼近現實生
活，戲劇工作者「選材料，編劇本，布置舞台，指導表演，種
種事項，都要有一個精密的計劃，妥善的安排」，務求向觀眾
提供優質作品，藉以培養他們對戲劇之興趣，繼而提升民族
整體文化水平。[45] 馬鑑在《戲劇雙週刊》第二期接續發表自己
對中劇組的想望，認為他們要推動「中國的、大眾的、現代的

42　戴光中：《桃李不言——馬鑑傳》(寧波：寧波出版社，1997 年)，頁 92—93。

43　楊永安、梁紹傑、陳遠止、楊文信編：《足迹：香港大學中文學院九十年》(香港：中華書局，2017 年)，頁 2。

44　《戲劇雙週刊》從 1952 年 8 月 8 日開始在《星島日報》副刊出版第 1 期，隔週五見報，在同年 11 月 21 日刊登第 9 期。其後，《戲劇雙週刊》易名為《戲劇週刊》，逢週五見報，最後一期乃 1954 年 1 月 1 日出版的第 66 期。微縮膠卷編號：CMF3884 — 3893，香港大學圖書館。

45　馬鑑：〈我對戲劇雙週刊的希望〉，《戲劇雙週刊》第 1 期，載《星島日報》，1952 年 8 月 8 日。微縮膠卷編號：CMF3884，香港大學圖書館。

戲劇」，透過戲劇來教育人民，終達至「發揚中國文化，革新社會生活」的目標。[46]

　　鮑漢琳於二十世紀六十年代出任中劇組主席，他曾在1999年接受張秉權訪問，憶述中英學會的創會狀況，提到中劇組跟港英政府的教育司署關係密切，由於劇組被界定為「非牟利團體」，籌辦演出時能夠得到特別待遇。舉例來說，「在大會堂可以有優先權選擇演出日期，另外不用交娛樂稅，降低了製作成本。當時演出團體都要事先預繳某個百分比作為娛樂稅，演出後，按實際收入抽稅，多退少補」。[47]鮑漢琳的說法又能從中英學會另一重要成員朱瑞棠（亦曾擔任中劇組主席）的口述歷史資料得到引證。朱瑞棠在2015年11月接受香港戲劇資料庫暨口述歷史計劃（第一期）訪談員陳瑋鑫訪問，明確指出中英學會的活動由港督發起，而學會本身是政府贊助的不牟利團體，旨在進行香港戲劇教育推廣，宣揚中國文化。劇組在大會堂舉辦活動從來不用抽籤，可以優先選取演出檔期，待他們選定，其他劇團才從剩下的檔期中抽籤選取演出日期。[48]

　　中英學會早於1949年註冊為有限公司，其轄下的中劇組即使主辦非牟利活動，它在官方文件是否可以被歸為「非牟

46　馬鑑：〈我們看港劇運〉，《戲劇雙週刊》第 2 期，載《星島日報》，1952 年 8 月 22 日。微縮膠卷編號：CMF3884，香港大學圖書館。

47　〈鮑漢琳醉心於演員藝術〉，收入張秉權、何杏楓編訪：《香港話劇口述史》（香港：香港戲劇工程，2001 年），頁 202。

48　〈朱瑞棠 —— 中英學會中文戲劇組的製作；難忘的演出經驗〉，國際演藝評論家協會（香港分會）主辦，香港戲劇資料庫暨口述歷史計劃。

利團體」頗值得商榷。既然香港教育司羅威爾就是聯名為中
英學會申請公司註冊的其中一位英籍政府官員,中英學會的
成員也極大可能跟教育司署有緊密聯繫。姚莘農曾分析香港
話劇發展的狀況,指出英國人在香港主辦的業餘話劇演出享
有免交娛樂稅的待遇,華人籌辦相同的表演活動卻不可豁免
交稅,獨有中劇組從來不必交稅。[49] 姚莘農作為行內人亦未
能道明個中因由,不過,單從劇組跟英國人有相同的免稅待
遇,已足證中劇組舉辦的戲劇活動某程度得到港英政府的支
持及鼓勵。中劇組作為中英學會轄下的小組,無可避免要對
應主會的創會宗旨,而中英學會的整體發展方向或多或少都
要順應港英政府的地方施政。譬如,前述提及它的其中一個
創會宗旨是消滅種族偏見和歧視,跟地方管治政策不無關聯,
正可對應華洋雜處社會必然會出現的民生問題。

49　姚莘農:〈戰後香港話劇〉,頁 52。

第四節

跨文化改編翻譯劇之再思

　　中劇組在官方而言，能夠以戲劇為中介促進中國與英國的跨文化交流，繼而消除雙方的偏見與歧視。按此方向切入研究，中劇組的工作甚具政治取向，戲劇可以成為政府的政治宣傳工具，能對應執政者穩定社會的管治方針。中劇組的研究價值正在於能突破中國南來戲劇工作者與港英政府對立的常規想像。與此同時，劇組成員對「發揚中國文化，革新社會生活」的責任感或能衍生出另一種在「中」與「英」之間向前者靠攏的政治傾向，即使個別成員的政治取態有微細差別，劇組主席馬鑑從來都心繫中國文化。綜觀中劇組歷年演出劇目，既有以《有家室的人》及《心燄》為代表的英國翻譯劇，亦不乏中國古裝歷史劇，包括：《紅樓夢》（胡春冰編，1955 年）、《西廂記》（熊式一編，1956 年）、《紅拂》（柳存仁編，1960 年）、《趙氏孤兒》（黎覺奔編，1964 年）等。[50] 按作品類別劃分，中劇組選演的劇作能兼顧「中」與「英」（不限於英國，亦有上演來自意大利、法國、美國、俄羅斯等其他西

50　黎覺奔：〈中英學會中文戲劇組工作十二年〉，《趙氏孤兒》演出特刊，中英學會中文戲劇組公演，1964 年 11 月 6 日至 7 日，頁 4。香港中文大學圖書館藏品。

方國家的戲劇）、「古代」與「現代」，若仔細研讀文本（尤其是改編翻譯劇），作品的本源（「他者」）素來都被刻意強調，令作品處於「他者—西方」與「本我—中國」並存的「中間」(in-between) 狀態，成就出一種多元混雜的特殊文化產物，可以「跨文化戲劇」稱之。

改編翻譯劇在香港劇運佔有獨特位置，編劇在直接轉換書寫語言的「文本直譯」以外，採取「本土化」改編翻譯方式，即更能突顯跨文化戲劇特色。楊慧儀在 2007 年 1 月 15 日至 19 日舉辦的第六屆「華文戲劇節：華文戲劇百週年」發表文章〈翻譯劇——符號的可譯與不可譯〉，指出從事香港的翻譯劇研究具有迫切的重要性。她梳理中國現代戲劇發展歷史，認為它「本來就是舶來的產物，含有跨文化移植的本質」，又提出「除了文本直譯，還有『本土化』，一般保留故事及中心主角，插入本地社會背景和文化特徵，或者引入更大的改編，甚至是創作方法的移植，都離不開跨文化轉移的現象」。[51] 回到中劇組的個案，劇組作為中英學會半官方組織轄下的文藝小組，其獨特背景令成員或多或少要回應主會「促進中英文化交流」的宗旨，跟其他劇團相比，他們也許會有更大動機改編和演出翻譯劇，尤要向觀眾引介著名的英國戲劇，透過戲劇來介紹英國文化。

姚莘農曾分析香港戲劇（話劇）發展，參照他的時期劃

51　楊慧儀：〈翻譯劇——符號的可譯與不可譯〉，收入 盧偉力編：《香港戲劇學刊（第七期）》（香港：香港中文大學出版社，2007 年），頁 201。

分，[52] 中劇組從 1952 年開始的首四次演出 ——《碧血花》《有家室的人》《中國古典歌劇》和《心燄》都可歸入第一個時期（由戰後至 1954 年），而第二個時期（由 1955 年至 1960 年）則主力配合「香港藝術節」發展中國古裝劇。馬鑑曾回顧創組時期的四齣劇作，重申中劇組的工作「主要在介紹各式各樣的最優良的中國戲劇與英國戲劇，所以在所上演的四個劇目中，我們有中國歷史話劇，有多樣性的中國古典歌劇，有英國的喜劇，有嚴肅的戲劇」，他又指出「今後將更廣泛地介紹各種典型的文化遺產和清新的有時代意義的創作」。[53] 中劇組自 1952 年創組以來，直至二十世紀七十年代因應中英學會結束而解組，由始至終依然遵照馬鑑所述的理念，亦即梅花間竹地在香港舞台上演中國歷史劇與英國（西方）翻譯劇。據中劇組的中國古裝劇《李太白》演出場刊〈獻辭〉，「中英學會是一個學術文化團體，中文戲劇組是中國戲劇與世界戲劇的研究、實踐與溝通者。小之，我們願意對香港居民的健康和娛樂有點貢獻；大之，對世界人類的和平的生活，我們希望與我們的努力不無關係」。[54] 中劇組的部分成員有南來背景，既關注中國與其他世界文化之交流，又將戲劇視為可通達不同國家的普世性「語言」，對「人類共同的精神活動」尤其重

52　姚莘農：〈戰後香港話劇〉，頁 43。

53　《心燄》演出場刊，中英學會中文戲劇組第四次公演，1954 年 10 月、11 月，頁 2。香港中文大學圖書館藏品。

54　《李太白》演出場刊，中英學會中文戲劇組為香港第五屆藝術節公演，1959 年 10 月、12 月，頁 1。香港中文大學圖書館藏品。

視。[55] 值得注意的是中劇組成員跟政、商、學界結連，擁有龐大的關係網絡，甚至能利用港英政府的文化資源，實踐一己戲劇藝術理念。換言之，戲劇工作者與執政者並不一定處於對立位置，在推廣跨文化戲劇之工作上，雙方絕對有協作（collaborative）之可能。田本相的說法頗能概括中劇組對推動香港話劇的貢獻：

> 他們每年組織兩次公演，上演多幕長劇。劇本一般由組中經驗豐富的人員編寫或改譯。歷次演出，都獲得社會人士和廣大觀眾的好評。他們貫徹不謀利的宗旨，每次公演，均收大眾化的票價，從不為自己做籌款演劇。加之成員的精誠合作與積極工作，使事業日益發展，聲譽不斷擴大。除上演話劇外，他們還不時舉辦戲劇講座，出版戲劇週刊、戲劇論壇、戲劇藝術等雜誌與書籍。此外，他們還協助、扶持本港各戲劇團體和學校戲劇的工作。[56]

換言之，中劇組的工作涉及的層面極廣，能從多方面推廣戲劇。

本章梳理熊式一在香港發展第三階段創作的背景脈絡，以他加入的中劇組為例，指出劇組與「中國戲劇運動」有一定淵源，成員來港後透過上演中文「英國戲」來回應主會（中英

55 陳雲和：〈中英學會中文戲劇組〉，《李太白》演出場刊，1959 年 10 月、12 月，頁 2。

56 田本相、方梓勛編：《香港話劇史稿》，頁 75。

學會）以文藝活動促進中英文化交流的理念，與此同時，又不忘推廣中國文化。中劇組在 1953 年和 1954 年分別上演的《有家室的人》和《心燄》兩齣劇作都歷經中國化，具有本土特色。既然熊式一在香港期間一直積極參與此劇組的活動，可見他定必認同其工作和演出方向。熊式一自新赴港後，就積極將自己早年撰寫的英文「中國戲」自譯為中文，以便本地演員用廣東話在香港上演。他又為中劇組編撰了三齣中文新劇，包括《樑上佳人》（*Lady on the Roof*，1959 年）、《女生外嚮》（*Second Sight, Second Thoughts*，1961 年）和《事過境遷》（1962 年），全都採用現代背景，甚能觸及本土社會文化現象，尤論及階級差異及性別關係。相比中劇組其他從事翻譯改編劇的成員，熊式一從未明確以「原創者」或「翻譯者」自居，不免令人一度誤會其作品都是原創劇作，惟翻閱不同研究資料和劇界訪談，可得知《樑上佳人》和《女生外嚮》都被形容為「譯作」、「外國改編劇」。經多番查證，兩劇均取材自「英國戲」，屬於改編翻譯劇，原劇本經熊式一大幅度刪改重寫，已經成為在地化文本。跟第二階段相比，熊式一的中文「英國戲」之主要觀眾及讀者都是能讀中文、能聽廣東話的華語社羣，正因為劇本需要轉交中劇組上演，作品必定要兼顧表演的實際功能。中劇組早期的改編翻譯劇會歷經中國化，熊式一的作品更加入不少本土元素，下文將接續討論他第三階段在香港創作的中文「英國戲」。

中文「英國戲」
——熊式一在中國香港的中文話劇 (1)
從話劇到電影《樑上佳人》(1959 年)

　　香港是甚麼也不是那麼容易界定。古董商在櫥窗放滿秦俑或唐三彩瓷馬招徠遊客。外來的遊客呢，不管長居短住，也總在這兒找到摹擬的家鄉。好奇的年輕人在這兒一瞥西方的潮流，回港的留學生在這兒回憶外國生活……這兒華洋雜處，還沒有一幫人控制全局，不似官方的劇團被外來的主管霸佔了作威作福，不似同人雜誌排斥異己，這公眾空間基本上還可以容納不同意見，來自不同階層的人都有。

　　　　　　　　　—— 也斯：〈無家的詩與攝影〉，《遊離的詩》[1]

1　　也斯：〈無家的詩與攝影〉，《遊離的詩》，頁 132—133。

第一節

《樑上佳人》原型文本考源

　　中劇組歷經四屆藝術節的磨煉後，在 1959 年 4 月 24 日至 26 日一連三晚假皇仁中學禮堂，5 月 9 日至 10 日一連兩晚假伊利沙伯校堂上演現代粵語話劇《樑上佳人》，而劇本正出自熊式一之手，演出的導演團成員包括鮑漢琳、高浮生和朱瑞棠，演員則包括邱遠馨、何冲、鄧兆怡、吳健生、高坤媚、鮑漢琳、詹俠賢和葉潤霖等（圖 18）。

　　據《華僑日報》在 1959 年 3 月至 4 月刊載的數篇「新劇」

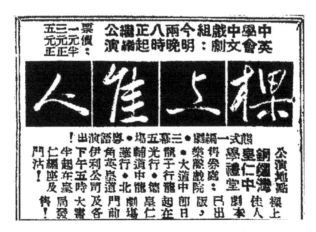

圖 18.《華僑日報》刊載的中劇組《樑上佳人》演出廣告，1959 年 4 月 25 日。

報導,《樑上佳人》被介紹為「結構緊密,對白精警,諷刺此時此地之人與事,一針見血,對白令人絕倒」[2],「近年難得之喜劇,對白之幽默妙品,過程之緊張,當令觀劇者每分鐘都發出大笑」[3],「以此時此地為背景,尖刻而有諷刺性,風格清新,妙語連珠,每句對白均含有極豐富之笑料,令觀眾如在劇中發現自己的形象」[4],「針對現實,引人入勝」[5]。總括上述文字介紹,《樑上佳人》在公演前被再三強調是一齣以二十世紀五十年代的香港(「此時此地」)為背景之諷刺喜劇。該劇在 1959年 4 月 24 日首演當日,《華僑日報》特別刊登足佔半版篇幅的〈樑上佳人特輯〉,《樑上佳人》演出委員會的其中一位主席馬鑑(另一位主席是胡春冰)在〈獻辭〉一文,重申中劇組的宗旨是「一貫地為溝通中英文化戲劇,創造現代演劇體系而努力」,而《樑上佳人》比劇組過往演出更加推進一步,採用社會喜劇的形式,描繪現實生活的內容。[6] 所謂「現實」,按熊式一在〈樑上佳人編劇者言〉的說法,就是「把全劇的氣氛,使得它香港化」,還要「特別有許多本地風光的點綴」。[7]

　　熊式一在《樑上佳人》劇本序文更加明確說明這齣劇作跟以往的作品有着不同的目標讀者及觀眾,他在英國撰寫的

2　〈中英學會中劇組話劇樑上佳人演員陣容排定〉,《華僑日報》,1959 年 3 月 30 日。

3　〈中英學會中劇組公演樑上佳人港九排定日期〉,《華僑日報》,1959 年 4 月 6 日。

4　〈中英學會中文戲劇組排演新劇「樑上佳人」〉,《華僑日報》,1959 年 3 月 24 日;〈話劇樑上佳人座券今起預售〉,《華僑日報》,1959 年 4 月 8 日。

5　〈樑上佳人廿四晚起在皇仁校堂演三晚〉,《華僑日報》,1959 年 4 月 19 日。

6　〈樑上佳人特輯〉,《華僑日報》,1959 年 4 月 24 日。

7　熊式一:〈樑上佳人編劇者言〉,《華僑日報》,1959 年 4 月 25 日。

《王寶川》要「合乎英國觀眾胃口」,在中國香港發表的《梁上佳人》則是「合乎中國觀眾胃口」的「喜劇」。[8] 值得注意的是《梁上佳人》並非熊式一的原創劇作,而是一齣取材自英國劇本的翻譯劇。換言之,熊式一在第二階段於英國致力創作英文「中國戲」,抵港後開展第三階段創作,筆下的卻是以中文撰寫的「英國戲」。熊式一如何改編修訂英國話劇成為合符中國香港現實的作品固然值得討論,與此同時,曾在前述新劇介紹文字出現的「幽默」二字更是重要的提醒,外來劇作的英國式幽默怎樣能夠轉化成本地觀眾可以理解的幽默?這絕對值得進深討論。不過,在進一步開展文本分析研究以前,更重要的是確定原型文本的相關資料。

從既有零散的文獻資料可以確定《梁上佳人》乃一齣改編譯作,該劇不但是鮑漢琳首次為中劇組執導的演出項目,他亦在劇中兼任演員,所以,他對此劇有一定認識,說法甚具參考價值。《香港話劇口述史》一書收有一篇張秉權和何杏楓訪問鮑漢琳的文稿——〈鮑漢琳醉心於演員藝術〉(1999年),訪問員何杏楓請鮑漢琳回顧中劇組的歷屆演出劇目,並選出心目中的代表作。鮑漢琳除稱讚《錦扇緣》和《趙氏孤兒》兩劇表現不俗,還認為「從英國劇本翻譯而成的《梁上佳人》也不錯」。即使他未有為我們點明《梁上佳人》具體翻譯自哪齣劇作,其回答已經可以證明該劇取材自英國劇本。[9]《香港戲劇評論選 (1960—1999)》一書的編輯盧偉力在該書〈前言〉

8　　熊式一:《梁上佳人》(台北:世界書局,1960 年),頁 1。

9　　張秉權、何杏楓編訪:《香港話劇口述史》,頁 210。

談及香港戲劇發展，特別關注「西潮」的出現。他援引前述《香港話劇口述史》一書的〈香港劇壇大事年表初編〉，寫：

> （香港）直至五十年代末，公演的外國戲並不多，提及的只有《油漆未乾》（歐陽予倩導，1934）、《少奶奶的扇子》（王爾德，1946）、《史嘉本的詭計》（莫里哀，1953）、《心燄》（1954）、《娜拉》（易卜生，1955）、《錦扇緣》（哥爾多尼，1957）、《英雄與美人》（蕭伯納，1958）、《樑上佳人》（1959）等，多是現成的舊譯作，並且看上去有點零散，並不成章，相對來說，那個時期為數不少的新創作歷史劇，就展現出非常成熟的取向。[10]

盧偉力在這段文字以括號標示翻譯劇的原型文本，惟中劇組上演的《心燄》和《樑上佳人》都未有資料，不過，它們都被歸類為「現成的舊譯作」。另外，《華僑日報》在 1960 年 4 月 22 日刊出憶揚（即李援華）所撰的〈《妙想天開》觀後感〉，寫：

> 無可否認，今天可供演出的劇本委實太少了！古裝劇，我們看得太多了，老是那一套，已不能引起親切的感情。也許在今天，成功的劇本不易找得，演出者和導演大都喜歡把外國劇本改編來上演，年前「中英學會」的《錦扇緣》與《樑上佳人》，「羅富國校友會」演出的《英雄與美人》與《繁華夢》，這次「中英學會」演出的《妙

10　盧偉力、陳國慧編：《香港戲劇評論選（1960 — 1999）》（香港：國際演藝評論家協會（香港分會），2007 年），頁 iii。

想天開》，都是從外國劇本改編過來的。[11]

憶揚在此明確地指出《樑上佳人》是「從外國劇本改編過來的」。

暫且回到中劇組在演出首演當日發表的〈樑上佳人特輯〉接續考查，胡春冰在〈「樑上佳人」是怎樣的戲？〉一文頗能夠仔細地說明劇組選演此劇的原因。他指出中劇組成員早在1958年的年底就開始商議「怎樣弄一個好劇本」，目標是要找一個「與現實生活有關而又能為香港觀眾所普遍接受」的劇本。各成員四出搜羅，「先對現在中文劇目，經過一番考慮，再對外國古典戲劇，經過一番淘汰，再求之於當代各國創作劇中」。最終由「熊式一兄發現了『佳人』」。具體來說，他們訪尋和選定演出劇本有如下過程：

> 初步討論的時候，有二十七個題材與故事。有的已經出版，有的已有譯文，時有還待翻譯和改編，有的尚待孕育與生產，總之，各式各樣都有。⋯⋯到了發現《樑上佳人》之後，劇目才算決定，而這次的編劇工作落在最聰明的人手裏。熊式一教授雖然很忙，可是三十多年中，他總是寫作至上，戲劇第一，為了寫劇本，他可以暫時摒開一切，何況駕輕就熟，不乏神來之筆呢！所以一個完整而輕快，尖銳的劇本，在短時間便「交卷」。讀了起來，蕭伯納的辛辣和傑姆巴蕾的芬芳都嘗聞到了。[12]

11　憶揚（李援華）:〈《妙想天開》觀後感〉,《華僑日報》, 1960 年 4 月 22 日。

12　〈樑上佳人特輯〉,《華僑日報》, 1959 年 4 月 24 日。

我們從胡春冰的說法可以得知中劇組選擇和編寫劇本某程度都是依據集體決定，文中使用的「發現」二字則可以突顯《樑上佳人》定必有一個原型文本，熊式一並非「原創」者，只是將既有劇本引介給其他劇組成員的「發現」者。

《華僑日報》在《樑上佳人》演出翌日（1959 年 4 月 25 日）曾刊登一篇由熊式一所撰的「編劇者言」，從中能夠得到更多跟此劇相關的資料。熊式一在文中將《樑上佳人》跟自己以往的「翻譯」作品比較：

> 這一次對於《樑上佳人》的藍本，也沒有把它當做金科玉律，和我翻譯巴蕾及蕭伯納的劇本大不相同 ——（翻他們的劇本，雖不如翻《西廂記》那麼把原著看成神聖不可侵犯的經典，至少也十分尊重原作者的意思，務求把每一句話，甚至於每一個字，都設法去傳出神來。）—— 有時，我高興增加幾句便增加幾句。有的地方我覺得刪減了更好點便把它刪刪減減了；最重要的地方，便是把全劇的氣氛，使得它香港化，所以這齣戲前前後後都特別有許多本地風光的點綴。[13]

熊式一在上述文字明確說明自己的寫作過程，指出《樑上佳人》一劇有一個「藍本」，他並未逐字逐句進行「翻譯」，反而按自己的喜好隨意增減內容，更加對原作者的意思不太重視，借用他自己的語言，他試圖將原型文本「香港化」，重新編撰出一齣屬於香港的本地文本。無論如何，他的說法已

13　熊式一：〈樑上佳人編劇者言〉，《華僑日報》，1959 年 4 月 25 日。

點明《樑上佳人》必然有原型文本。這篇「編劇者言」也可見於由香港戲劇藝術社在 1959 年 4 月出版的《樑上佳人》劇本，以「編後語」為題置於劇本正文之後，而熊式一在文末署名後標示的撰文日期為 1959 年 4 月 19 日。[14] 雖然劇本的版權頁並未註明劇本具體在何日出版，根據《華僑日報》在同月 25 日所載之報導，劇本在演出舉行時已經公開在演出場地皇仁書院及香港各大書局發售，所以，出版日期理應特意配合演期。[15] 劇本正文之前刊載有一篇由胡春冰所撰的〈序〉，介紹熊式一是「最先用中國戲劇學、中國演劇藝術去震驚、去豐富歐美劇壇，從而也在若干程度上改造了西方的話劇而擴大了其領域」，而《樑上佳人》是「生活與戲劇的結合」，亦即「舞台表現現代生活的實踐」。[16] 回到熊式一的說法，他視自己在英國時期所寫的劇本是「合乎倫敦觀眾胃口的喜劇」，在香港編撰的《樑上佳人》則是「合乎香港觀眾胃口的喜劇」。[17] 簡言之，他筆下的劇本內容都會盡力對應演出地點的觀眾之好惡所需。

　　儘管胡春冰對《樑上佳人》的評價是「讀了起來，蕭伯納的辛辣和傑姆巴蕾的芬芳都嘗聞到了」，[18] 卻始終未有點明

14　熊式一：〈編後語〉，《樑上佳人》（香港：香港戲劇藝術社，1959 年），〈編後語〉頁 2。

15　〈中英學會中文戲劇組「樑上佳人」演出成功　今明兩晚八時起繼續公演〉，《華僑日報》，1959 年 4 月 25 日。

16　胡春冰：〈序〉，收入熊式一：《樑上佳人》，頁 1—2。

17　熊式一：〈編後語〉，《樑上佳人》，〈編後語〉頁 1。

18　〈樑上佳人特輯〉，《華僑日報》，1959 年 4 月 24 日。

原文劇本出自何人手筆。值得一提的是劇本配合演期出版，暫且不論熊式一的《樑上佳人》一劇會否如舊作 *The Professor from Peking*（《大學教授》）一樣被評為「宜讀不宜演」，中劇組在籌備舞台表演之餘，安排劇本在同一時期出版和公開發售，如斯做法或多或少跟他們在香港推廣戲劇的理念契合。正因為劇組着重以戲劇為中介提升人民的整體文化水平，素來都嚴格挑選劇目，尤其重視能否將劇中訊息傳達予觀眾。所以，他們不但從事舞台製作，亦會不時舉辦講座和出版文字刊物，在是次《樑上佳人》演出期間，觀眾可以在觀劇前後自行選購劇本閱讀，亦即能夠在觀看表演以外，透過文字方式接收劇本內容。

第二節

從 *Dear Delinquent* 到《樑上佳人》

　　綜合前述資料能夠確定《樑上佳人》是一齣英國翻譯劇，至今卻從未有任何學者或研究員能提供具體原型文本資料，甚至有人會將此劇誤以為是熊式一的原創劇作。不過，追認原型文本對分析熊式一的翻譯改編工作十分重要，實在有繼續追根究底之必要。《樑上佳人》以女賊為主角，劇名理應出自用以指稱竊賊的中文成語「樑上君子」，熊式一巧妙地將「君子」替換成「佳人」，藉此強調劇中人的性別。根據中劇組的演出場刊，此劇的英文劇名是 *Lady on the roof*，[19] 可解作「屋簷上的女子」，實乃「樑上佳人」的直接翻譯。當劇名由中文轉換成英文，就未有竊賊之意。所以，那不太可能是原型劇本的劇名。若以該英文劇名查找，結果是英國在二十世紀六十年代以前，都未有同名或劇名相近的作品。接下來再從內容出發，由於熊式一曾翻譯不少巴蕾、蕭伯納、高爾斯華綏等著名英國劇作家在二十世紀二十年代的作品，由此可以猜測《樑上佳人》的藍本或許亦來自同一時期。但按劇情「女

19　《樑上佳人》演出場刊，1969 年 10 月。

飛賊與紈絝公子的戀愛故事」跟二百多齣劇本進行比對，卻未能找到對應劇本。

　　最後，筆者在機緣之下從香港中文大學圖書館的閉架館藏找到線索。前文曾提及《樑上佳人》的導演團由鮑漢琳、高浮生和朱瑞棠三人組成，鮑漢琳過世後，其家人將他生前所藏的大量手稿、劇本和其他戲劇相關書籍都捐贈予香港中文大學圖書館。翻查該批館藏資料，跟《樑上佳人》相關的藏品就有三項，包括演出場刊、排演劇本和印刷劇本，當中最重要的藏品自然是排演劇本。[20] 此劇本以手抄藍墨油印方式製成，封面從上而下寫有劇名「樑上佳人」、「三幕喜劇」和「熊式一編」等資料，下方則寫「中英學會中文戲劇組」、「排演專用腳本」及「一九五九年三月」，另有以紅筆簽署的鮑漢琳英文名字 "Pao Han Lin"，以及用黑筆手寫的兩個大階英文字 "DEAR DELINQUENT"（圖 19）。[21] "DEAR DELINQUENT" 可直接翻譯為「致送給叛逆或違法的人」，初看不似劇名，翻查資料，卻可以發現英國劇作家傑克・帕普利維爾（Jack Popplewell，1909—1996）曾在二十世紀五十年代末編撰出同名三幕喜劇。當比對 Dear Delinquent 與《樑上佳人》的人物設定和劇情內容，即可以證實此劇乃熊式一劇作之原型文本

20　由於該批藏品只完成初步點算及整理，現在仍屬圖書館閉架館藏。筆者在 2018 年於香港中文大學圖書館籌辦「坐忘・香港：姚克的戲劇因緣」展覽，工作期間得以查閱該批藏品。跟《樑上佳人》一劇相關的「鮑漢琳捐贈館藏」藏品如下：
　　序號 77：《樑上佳人》演出場刊，1969 年 10 月。
　　序號 78：《樑上佳人》印刷劇本——熊式一：《樑上佳人》。
　　序號 79：《樑上佳人》演出劇本，1959 年 3 月。

21　《樑上佳人》演出劇本，1959 年 3 月。香港中文大學藏品。

（圖 20）。[22]

　　當進一步整理既有資料，就可得出 *Dear Delinquent* 轉化成《樑上佳人》的發展時序：*Dear Delinquent* 在 1957 年 5 月 20 日於英國倫敦布萊頓皇家劇院（Theatre Royal Brighton）試演一週，[23] 在 6 月 5 日於威斯敏斯特劇院（The Westminster Theatre）正式公演（圖 21），隨後在 1957 年 12 月 9 日轉往奧德維奇劇院（The Aldwych Theatre）上演（圖 22）。[24] 文字劇本在舞台演出翌年（1958 年）由專門出版劇本和處理劇本版權的戲劇家戲劇服務公司（Dramatists Play Service Inc.）出版。中劇組成員在 1958 年的年底於香港商議劇組下期演出劇目，經過一番考慮，成員一致通過採用熊式一推介的 *Dear Delinquent*。[25] 熊式一隨即動手將英文劇本 *Dear Delinquent*「翻譯」及「香港化」為中文劇本《樑上佳人》，早在

22　香港各大專院校或公共圖書館都未藏有此劇本，可幸筆者透過網絡從英國舊書商購得劇本。（Jack Popplewell, *Dear Delinquent*, New York: Dramatists play service, inc., 1958.）

23　*Dear Delinquent* 的印刷劇本（Jack Popplewell, *Dear Delinquent*, p.3.）提及 1957 年 6 月 5 日於威斯敏斯特劇院的演出乃該劇首演，不過，通過筆者從英國不同收藏家購入的數本演出場刊（*Dear Delinquent* playbill, Theatre Royal Brighton, 20 May 1957; *Dear Delinquent* playbill, The Westminster Theatre, 5 June 1957; *Dear Delinquent* playbill, The Aldwych Theatre, 9 December 1957.）可知該劇早在 1957 年 5 月 20 日就於布萊頓皇家劇院作一星期演出。當比對兩次演出的資料，導演同樣由傑克‧明斯特（Jack Minster）擔任，參與演出的演員名單亦基本相同，只有劇中喬治‧馬丁爵士（Sir George Martin）一角先由奧布瑞‧德克斯特（Aurbey Dexter，1898—1958）飾演，在 6 月變更為吉爾伯特‧丹尼（Gilbert Days）飾演，至 12 月又換回德克斯特飾演。所以，在此將 5 月的演出視為「試演」，6 月的演出才是「正式公演」。

24　Jack Popplewell, *Dear Delinquent*, p.3.

25　〈樑上佳人特輯〉，《華僑日報》，1959 年 4 月 24 日。

圖 19.《樑上佳人》排演劇本。特別鳴謝香港中文大學圖書館允許使用此藏品圖像。

圖 20. *Dear Delinquent* 劇本封面。

1959 年 3 月或以前就完成劇本的排演版本。中劇組成員取得劇本後，旋即為演員進行排練，並在 1959 年 4 月 24 日至 26 日於皇仁中學禮堂，同年 5 月 9 日至 10 日於伊利沙伯校堂舉辦數場演出。[26] 修訂後的劇本在演出期間由中劇組主理的「香港戲劇藝術社」以中文出版，翌年（1960 年）由台灣的世界書局再版。儘管中劇組在創組初期已曾上演改編自英國戲 *A Family Man*（1922 年）和 *The Sacred Flame*（1928 年）的《有家室的人》（1953 年）及《心燄》（1954 年），《樑上佳人》的獨特之處卻在於原型文本跟改編版本的產生時間非常接近。換言之，兩齣同樣誕生於二十世紀五十年代的作品之「地域」差異遠大於「時代」區隔，當成於英國的 *Dear Delinquent* 被熊式一「本地化」為中國香港的《樑上佳人》，改編者就要處理中英文

26　〈中英學會中劇組公演樑上佳人港九排定日期〉，《華僑日報》，1959 年 4 月 6 日。

圖 21. *Dear Delinquent* 演出場刊
封面，威斯敏斯特劇院，1957 年
6 月。

圖 22. *Dear Delinquent* 演出場刊
封面，奧德維奇劇院，1957 年
12 月。

化的「地域」背景脈絡之別。

　　Dear Delinquent 的原作者帕普利維爾畢生創作了不少音
樂及戲劇作品，[27] 其知名度卻遠不及巴蕾、蕭伯納、高爾斯華綏
等著名英國劇作家。他在發表 *Dear Delinquent* 之前，只編撰過
數齣劇作。這或許是熊式一翻譯改編此劇時並未有刻意提及這
位當年仍名不見傳的劇壇新晉之原因。誠然，如斯不談原作者
的做法在今日看來未免有奪人之美的嫌疑，不過，從不同途徑
搜羅可供利用的資源乃特定時代作家的創作常態。或許，熊式
一和中劇組不一定是對原作者刻意隱瞞，而是由始至終並未有
特別重視原型文本和版權的概念。與此同時，改編重寫的《樑上
佳人》在他們看來很可能已經是屬於他們自己，合乎「香港」社

27　"Jack Popplewell, Playwright, 87", *The New York Times*, 28 November 1996.

會現實的嶄新文本。前文指出熊式一曾運用「香港化」來形容自己的改編工作，亦提及在作品中特意加入「許多『本地』風光的點綴」，儘管他並未使用「本土性」此晚近出現的用語，我們在此不妨從這個方向作延伸討論。這涉及不同學者和研究員對「香港文學」之看法，相關討論亦有助我們分析《樑上佳人》。

　　學者趙稀方在《小說香港：香港的文化身份與城市觀照》一書指出中國內地遲至二十世紀七十年代末才開始關注「香港文學」，不過焦點只在南來香港的內地左翼作家。[28] 學者陳國球也認為「香港」的本土意識在這段時間才開始成型，「『香港』文學」亦逐漸受到關注，「以『香港』來命名在地的文學活動與成品，亦始見於此一年代。」[29] 陳國球作為《香港文學大系》的總編，曾在《香港的抒情史》一書說明編輯「大系」之構想，而他對「香港文學」的看法亦由此側見：

> 　　「香港」應該是一個文學和文化空間的概念：「香港文學」應該是與此一文化空間形成共構關係的文學。香港作為文化空間，足以容納某些可能在別一文化環境不能容許的文學內容（例如政治理念）或形式（例如前衞的試驗），或者促進文學觀念與文本的流轉和傳播（影響內地、台灣、南洋、其他華語語系文學，甚至不同語種的文學，同時又接受這些不同領域文學的影響。[30]

28　趙稀方：《小說香港：香港的文化身份與城市觀照》（香港：三聯書店，2018 年），頁 5。

29　陳國球：《香港的抒情史》（香港：香港中文大學出版社，2016 年），頁 79。

30　陳國球：《香港的抒情史》，頁 24—25。

　　陳國球論及的「文學和文化空間」甚抽象及具兼容性，而他關注「香港文學」的重點正在於「香港」的獨特性。陳智德在《根著我城：戰後至 2000 年代的香港文學》一書則言簡意賅指出：「香港文學之所以為香港文學，除了它是由一羣在香港定居、生活的作家所寫，更因為它有自己的主體性，或稱作本土性。」[31] 陳智德就「香港文學」的「本土性」有更深入的討論，提出「在香港文學而言，其獨特性也就是其本土性的弔詭和複雜之處，在於它與中國文學既相連又迥異的關係。……本土不等於與他者割離，亦不等於對自身的完全肯定」。[32]「本土性」在常規想像下往往被理解為對本土的認同和對他者的否定，陳智德卻點出「本土性」亦可以包含對本土的否定和批評。[33]

　　陳智德為「本土性」定立了相對複雜、寬廣，同時兼具顛覆和包容性的想像，他對劉以鬯的小說《對倒》(1972 年) 之解讀可以具體說明其看法：

　　　　《對倒》提出了南來一代人的思考，也參與本土性的締造，而另一方面，與一般理解相反，小說中的年輕一代並不「本土」，或在南來一代的敘事者眼中，七十年代香港青年帶有無根的殖民性，順從主流而缺乏抗衡文化牢制的覺醒，這更激使南來一代人重思本土。對本土

31　陳智德：《根著我城：戰後至 2000 年代的香港文學》(新北：聯經出版公司，2019 年)，頁 36。

32　陳智德：《根著我城：戰後至 2000 年代的香港文學》，頁 38。

33　陳智德：《根著我城：戰後至 2000 年代的香港文學》，頁 212。

的思考或本土意識的建立不限於七十年代年輕一輩，南
來者也透過重整思考來建立他們的本土思考，一種仍帶
有距離和對倒的，即感覺錯置的本土，徘徊在過去和現
在、拒絕和認同之間。[34]

「本土性」究竟是甚麼？以小說《對倒》的角色為例，成
長於殖民統治時期的年輕女子阿杏表現西化，崇尚西洋文化，
「那順應潮流風尚、失卻批判省思的殖民性才是反本土並指向
真正的無根」。從內地移居香港的中年男子淳于白反而並不抗
拒本土，「在回憶與現實之間，在故鄉與香港之間，重整流離
的經驗，不再回避香港現實，不再以過客式的、不關事的態
度」。[35] 陳智德在《根著我城》就「本土性」的討論甚能為「香
港文學」及「香港文化」研究帶來嶄新省思，亦有助我們接
續分析熊式一這位非土生土長的劇作家筆下之「『香港』戲劇
（文學）」。

34　陳智德：《根著我城：戰後至 2000 年代的香港文學》，頁 363。
35　陳智德：《根著我城：戰後至 2000 年代的香港文學》，頁 359。

第三節

《樑上佳人》的翻譯策略

　　《樑上佳人》的原型文本以倫敦某住宅大廈為故事場景，主要登場角色共有八位，設有三幕四場，時間發生在第一天的凌晨一時及早上十時，翌日（第二天）早上，以及第二幕的翌日（第三天）晚上。劇情講述男主角大衛・華倫（David Warren）是一位沒有工作能力，連指甲也不會剪，只依靠叔父喬治・馬田爵士（Sir George Martin）每月提供資金援助而生活的富家公子。他某天晚上在家中遇到入屋行竊的女賊佩內羅普・肖恩（Penelope Shawn），原本打算報警，卻耐不住對方聲淚俱下的求情，終親自僱車讓其離去。隨後偵查警長皮金（Pidgeon）登門拜訪，告知大衛昨夜有三戶鄰居被入屋行竊。大衛恍然大悟，原來佩內羅普在闖入他的寓所之前，早已偷竊同一大廈其他住戶的財物，失物還包括不少貴重首飾。當皮金在大衛家中調查之際，佩內羅普再次登門，警員認為她有嫌疑，檢查其隨身提包後，卻未能發現贓物。由於佩內羅普的提包內全是女性內衣，令大衛碰巧到訪的未婚妻愛倫・錢德納（Helen Chandler）因此誤會大衛與佩內羅普有親密關係。大衛初遇佩內羅普時已勸告她應該轉行和跟合意

的男性結婚，對方卻表示合意的男性正是大衛，所以才折返其家。事實上，大衛跟愛倫訂婚的原因只在於女方家境富裕，認為跟她結婚後可以改善自己的經濟狀況。後來佩內羅普數次使計戲弄愛倫，令愛倫對大衛的誤會趨深，而大衛也真的愛上佩內羅普。最後，大衛跟愛倫的婚約告吹，佩內羅普則再次施展盜賊本領，將愛倫的訂婚指環盜去據為己有。[36]

(1) 更改角色國籍和設定中國姓氏之伏筆

熊式一的《樑上佳人》基本上沿用 *Dear Delinquent* 的時空結構，只將故事場景從倫敦的住宅大廈改為位於香港跑馬地的麗雲大廈。至於角色人物設定，亦完全參照原型文本，連角色名字也非常接近原著，例如：男主角的名字參考英文名稱 "David" 的發音而翻譯成「大維」，第二女主角的中文名字「海倫」則翻譯自英文 "Helen"。所以，只要稍加核對，就可以找到兩劇的對應角色。從熊式一安排角色的姓氏為中國人常用的陳、張、趙、司徒等，可見他有意變更所有登場人物的國籍。

36　筆者將劇中人物 David Warren、Sir George Martin、Penelope Shawn、Pidgeon 和 Helen Chandler 的中文名稱分別翻譯為大衛・華倫、喬治・馬田爵士、佩內羅普・肖恩、皮金和愛倫・錢德納。

《樑上佳人》與 *Dear Delinquent* 的對應角色			
劇中人	性別	角色資料	原著角色
趙文瑛	女	小偷，趙鶴亭之女	Penelope Shawn
司徒大維	男	富家公子	David Warren
陳琴（阿成）[37]	男	司徒家的僕人	Wilkinson
畢幫辦	男	警員	Detective-Sergeant Pidgeon
張海倫	女	司徒大維的未婚妻	Helen Chandler
趙鶴亭	男	趙文瑛之父	Henry Shawn
司徒壽年爵士	男	司徒大維的叔父	Sir George Martin
司徒夫人	女	司徒大維的母親	Lady Warren

　　《香港話劇史稿》一書的編者田本相和方梓勛視《樑上佳人》為熊式一的原創劇，跟熊式一的前作《王寶川》相比，他們形容此劇「是一部技藝上更為流暢、純熟，因而更能體現作者風格特點的優秀之作」[38]。田、方二人又特別讚揚劇本「以司徒大維與趙文瑛、張海倫之間的婚戀糾葛為主線，中間插入一系列誇張滑稽情趣橫生的喜劇矛盾與喜劇情境」。[39] 據劇情推進，司徒大維雖然跟富家小姐張海倫有婚約，一度認為可以藉由婚姻改善一己經濟問題，隨着跟女賊趙文瑛的相處，又逐漸被對方吸引，文瑛亦主動向父親表示要跟大維結婚。司徒大維的叔父司徒壽年爵士（原著對應角色為喬治・馬田爵士）也喜歡文瑛，威脅大維如果執意為錢財而跟不相愛的對

37　據中劇組演出劇本，「陳琴」一角的名稱被人手塗抹為「阿成」，所以，此角色在演出時的名稱理應為「阿成」。（《樑上佳人》演出劇本，1959 年 3 月。）

38　田本相、方梓勛編：《香港話劇史稿》，頁 123。

39　田本相、方梓勛編：《香港話劇史稿》，頁 124。

象結婚，就要停止給他每月的金錢資助，還命令他一改「寄生蟲」的生活模式，必須開始認真工作。[40] 文瑛的父親趙鶴亭就女兒的婚事登門造訪，跟司徒壽年議婚。田本相和方梓勛對這場戲的評價頗高，寫：

> 司徒壽年極力主張大維與文瑛結婚，而文瑛的父親趙鶴亭卻堅決反對，認為這不是「門當戶對」。他以《百家姓》為根據（「趙」姓列第一位，而「司徒」倒數第二），甚至還與宋朝皇帝聯宗，認定他的家族高貴與驕人，司徒的家族則是低下的。正當他們雙方爭執不下的時候，大維出來明確表態：我的婚姻由我自己做主，你們同意與否與我無關。這場戲，由議婚所引發的喜劇衝突和喜劇情境，想像奇絕，構思波俏，誇張滑稽，妙趣橫生。[41]

這場「議婚」戲甚值得注意，當我們將之比對原著劇本，可以發現熊式一在此的改動甚多。上述介紹文字已經簡單提及大致劇情，卻並未仔細說明個中「喜劇衝突和喜劇情境」所在。事實上，趙鶴亭作為女方家長甫登場就以門戶之別來反對婚事，司徒壽年作為男方長輩卻是不明所以的，而這番「誤解」才最能構成戲劇矛盾，也甚能夠製造喜劇效果。

當趙鶴亭提出不贊成女兒跟大維的婚事，大維和叔父都大感錯愕。趙鶴亭隨即長篇大論地解釋想法，先指出現今社會主張人人平等，他卻不相信，認為「上等社會是上等社會，

40　熊式一：《樑上佳人》，頁 114—115。

41　田本相、方梓勛編：《香港話劇史稿》，頁 124。

中等社會是中等社會，下等社會是下等社會，平等是平不了的」。[42] 他強調大維跟文瑛相差太遠，「不能讓兩種不同等的社會混在一塊兒」。[43] 在此的「上等社會」「中等社會」和「下等社會」可對應原著英文劇本的 "upper class"、"middle class" 和 "lower class" [44]，換言之，爭議重點在於男女雙方的「階級（class）」差異。按常規理解，女賊文瑛應該處於「下等社會」，身為富家公子的大維則可以躋身「上等社會」。所以，當趙鶴亭說出想法後，大維和司徒壽年都誤會他認為文瑛世代為賊的家庭背景較差，配不上大維，司徒壽年更指責他過分謙虛，反指文瑛是好女孩。[45] 怎料趙鶴亭所指卻是大維配不上文瑛，說法再次讓人錯愕，之後他才接續開展家譜及《百家姓》的解說。[46] 原著在此的討論重點一直圍繞「職業」、「血統」和「階級」問題，卻未有從「姓氏」出發來說明角色的地位高下。原著女主角佩內羅普的父親追溯大衛的家譜，指出他們家族發跡前，祖父只是豬肉屠夫（pork-butcher），祖母則是酒吧女郎（barmaid），相比起來，佩內羅普的母親卻跟愛爾蘭皇室的後裔有淵源，換言之，佩內羅普擁有真正的「貴族血統（blue blood）」。[47] 熊式一的版本就改以本地觀眾和讀者耳熟能詳的中國古籍《百家姓》切入，指出首句「趙錢孫李」就是以「趙」

42　熊式一：《樑上佳人》，頁 122。

43　熊式一：《樑上佳人》，頁 122。

44　Jack Popplewell, *Dear Delinquent*, p.64.

45　熊式一：《樑上佳人》，頁 122。

46　熊式一：《樑上佳人》，頁 122。

47　Jack Popplewell, *Dear Delinquent*, pp.66—67.

姓為首，而宋朝皇帝正是姓「趙」，再由此交代相同姓氏的趙
鶴亭乃宋朝皇帝的後裔。[48] 無論角色所言是否虛偽，相比原
著安排角色直接自稱是帝皇之後，熊式一的處理可巧妙地將
中國歷史置入劇情，或多或少達到讓作品本地化的目標。

(2) 大量寫入香港地景

正如熊式一所言，此劇的「前前後後都特別有許多本地
風光的點綴」。[49] 他在劇本大量寫入香港地景，例如荔枝角
女監牢[50]、淺水灣別墅[51] 和中環兵頭花園 (香港動植物公園)[52]
等。原著提及女主角佩內羅普跟大衛談及家世，原文寫 "there
was more jewellery in London to the square yard than in Dublin
by the square mile" (倫敦每平方英碼的珠寶都比都柏林每平
方英里的珠寶多)。由於佩內羅普的父親有感原居地太過貧
窮，而倫敦每寸土地上有的珠寶都多於愛爾蘭的首都都柏
林 (Dublin)，就在二十年前從愛爾蘭 (Ireland) 移居英格蘭
(England)。[53] 以上對白出現的地標在熊式一的版本就被修改
為「九龍 (半島)」及「香港 (島)」，先交代女主角趙文瑛跟父
兄一直住在「半山」，男主角初聽到「半山」二字，即誤會她所
指的是位於香港島的半山區，連忙追問她具體住在「羅便臣

48　熊式一：《樑上佳人》，頁 122。

49　熊式一：〈樑上佳人編劇者言〉，《華僑日報》，1959 年 4 月 25 日。

50　熊式一：《樑上佳人》，頁 13。

51　熊式一：《樑上佳人》，頁 46。

52　熊式一：《樑上佳人》，頁 115。

53　Jack Popplewell, *Dear Delinquent*, p16.

道？干德道？旭和道？」怎料女主角回覆所住的地方是九龍鑽石山的「半山」，一家人為了更好地發展「家庭事業」，才在兄長的勸說下搬遷到香港島居住。[54] 另外，原著提及倫敦和都柏林兩地的貧富差距，用上「平方英碼 (square yard)」和「平方英里 (square mile)」兩個量度單位，在《樑上佳人》則只提及「平方尺 (square feet)」。熊式一更特意加入統計數字，寫：「九龍每一平方尺的珠寶，才小數點兒七三二五強，香港每一平方尺的珠寶，是十三小數點兒○○六四弱，這當然是以紐約每一平方尺為百分做標準」。[55] 個中的阿拉伯數字理應只是角色趙文瑛的胡言亂道，考量到她的「女賊」身份，卻以一副專業考究的方式評估不同地方的珠寶數量，甚能夠為其對白增添一份詼諧之感。

(3) 超越常規的字詞運用

原劇本提及大衛質疑佩內羅普的父兄是否經常坐牢，佩內羅普則反駁這是對其父的侮辱，雖然父親沒有受到高深教育，卻一直鼓勵子女求學，原因是現今的警員比往昔有更高教育水平，他們作為與之敵對的「賊」亦應該與時並進 (move with the times)，否則難以跟「兵」相鬥。佩內羅普的哥哥甚至在劍橋大學取得理學士學位 (a science degree at Cambridge)。原劇本在此展現的諷刺意味自然昭然若揭，按角色設定，大衛作為富家子弟終日不務正業，從事的所謂「事業 (business)」

54　熊式一：《樑上佳人》，頁 29。

55　熊式一：《樑上佳人》，頁 29。

只是盡情揮霍金錢，當繼承的錢財散盡，就成為「沒落的貴族」。相比沒有「職業 (career)」的大衛，佩內羅普一家是「世代為賊 (a long line of burglars)」的違法者，[56] 竟然可建立出「家庭事業 (family business)」，能夠藉由高超技術而謀生 (make a living for herself in a highly skilled profession)。[57] 據熊式一所撰的對白，男主角「一無所長」，女主角反而有「一技之長」。[58] 同樣「不務『正業』」，富家子卻比不上賊家女。熊式一的《樑上佳人》在原著基礎上加倍推進，以更誇張的手法形容女賊的世家。原文交代佩內羅普向大衛說明家世及向其求情，寫：

"My father and his father before him were burglars. My brother carries on the tradition. And then there's me. They'd have been terribly ashamed of me if I had to go to prison." （我的父親和他的父親都是盜賊。我的兄長繼承傳統，我亦如是。如果我要坐牢，他們會為此感到非常羞恥。）熊式一將女主角的個人獨白增寫為男女主角的二人對話：

> 文瑛：不瞞你說，我們趙家在這「一行」裏，代代相傳，算是名門望族的世家。誰都知道我們的「家學淵源」，一門都是高手。
>
> 大維：都是高手？
>
> 文瑛：噯！我可以說，我們是「得天獨厚」。我父親是大賊，我祖父是老賊。我哥哥也能夠繼承父業，

56　Jack Popplewell, *Dear Delinquent*, p.35.

57　Jack Popplewell, *Dear Delinquent*, p.9.

58　熊式一：《樑上佳人》，頁 18。

克紹箕裘，那末我怎麼可以有辱家聲去幹別的「行業」呢？假如您真把我送進了監牢，我們這一家子世世代代的令名，豈不讓我一個人給毀了嗎？[59]

按社會常規，通常不會以「名門望族」「代代相傳」「家學淵源」來形容世代作賊者，熊式一卻反其道而行，甚至寫女主角如果不做賊，即會感到「有辱家聲」。如斯對白聽或讀來，自然讓人啼笑皆非。

(4) 保留原著的喜劇感及翻譯之限制

《樑上佳人》的劇情寫趙鶴亭和司徒壽年為大維和文瑛的婚事爭辯，惹起大維不滿，聲稱自己的婚姻大事不能由「長輩」作主。那麼，究竟有誰可以為他的婚姻作主？據田本相和方梓勛在《香港話劇史稿》的解讀，男主角就此表態要為自己的婚姻作主。不過，此說法其實有誤，因為角色從未明確說出完整對白。劇本相關段落如下：

> 大維：我的婚姻大事，只能由一個人作主……這個人就是……
> 阿琴：修指甲的小姐……
> （大家一驚。）
> 阿琴：回稟少爺，修指甲的小姐來了。[60]

當我們考量到戲劇文學特有的表演性，阿琴所說的「修

59　熊式一：《樑上佳人》，頁 15。
60　熊式一：《樑上佳人》，頁 127。

指甲的小姐」緊接於大維的對白之後，所以，完整的句子聽來就成為「我的婚姻大事，只能由一個人作主……這個人就是『修指甲的小姐』」。「修指甲的小姐」作為陌生的服務提供者，何以能干涉男主角的婚姻？無論是觀眾聽來或讀者閱來，只會視之為一個巧合的笑料。隨着劇情推進，「修指甲的小姐」登場，她竟然是聽從大維勸告而新近轉職做「正當」工作的文瑛。當謎底揭曉，能夠為男主角婚姻作主的人就是女主角。如果婚姻大事在常規想像下應該由長輩及男性主導，在此就將年齡和性別一併易轉，劇本對白構思之精妙和予人出乎預料的驚喜，亦頗能由此得見。

熊式一的改編版本甚能保留原著劇本的喜劇特色，惟部分英文慣用語實在難以直接翻譯。舉例來說，原文寫男主角大衛以 "as poor as a church mouse"（像教堂的老鼠一樣貧窮）來形容自己很貧窮，佩內羅普就回應說 "you have a nice church"（你有一間漂亮的教堂）。原著劇本在女主角的對白後特地以「劇場指示」標明 "signifying room"（寓意房間），解釋佩內羅普所說的 "nice church"（漂亮教堂）指向男主角居住的房間，亦即有「房間很好（nice room）」之意。熊式一將男主角的相應對白翻譯為「我實實在在是『囊空如洗，家徒四壁』！」再以劇場指示交代女主角先「看看四面的佈置，指着一邊陳設了古玩的壁櫥」，隨後再說對白：「那末您把這一邊的壁櫥給我，也足夠我吃半輩子了。」[61] 熊式一在此未有直接將原文翻

61　熊式一：《樑上佳人》，頁 14。

譯為中文，而是折衷地採用意譯的方法，並加入一定程度的
自我創造。誠然，部分文句礙於中英文語境之差異，未能確
切表達意思。例如，前文提及英文原著以 "blue blood"（藍色
的血液）形容女主角所擁有的貴族血統，及後劇情交代女主角
轉職成為修甲小姐，為不會自己修剪右手指甲的男主角修甲
（他只懂剪左手指甲），卻不小心令他受傷流血，男主角就趁
機故意說自己跟女主角的血液之顏色不相同（"it isn't the same
color as the blood you see when you cut yourself"），以此嘲弄
女主角的父親曾聲稱她擁有真正的貴族血統，血液是「藍色」
的，跟他這等一般平民之「紅色」血液有異。[62]「血統」跟「顏色」
的關聯乃英文語境特有，直譯為中文的「『藍色』的血液」也未
能表達相同意思。在熊式一的版本，男主角依然有相近對白，
說「我的血是沒有顏色的，因為我們是平民，不像你們貴族的
血」。[63] 熊式一沒有將原文直接翻譯，只取其對白的意義，再
增添「我們是平民」來解釋對白，但是，不諳英文的接收者仍
然有可能不會明白「血統」和「顏色」的關係。而女主角因為
不知道父親早前跟男主角的對話，緊接男主角所言的對白恰
好是「我不知道您講甚麼話」，或許，這句話也能夠道出部分
中文觀眾和讀者的心聲。

　　上述兩個例子都能夠說明熊式一將英文劇本以中文改編
重寫時，必然要處理兩種語言文字的「不可譯性」。他運用的
策略就是儘可能添加解說，既保留原文意義，又能夠顧及本

62　Jack Popplewell, *Dear Delinquent*, p.69.

63　熊式一：《樑上佳人》，頁 130。

地觀眾和讀者對劇情的理解能力。正如他親述的翻譯標準，就是不把原型文本視為「金科玉律」，隨興增減對白，「最重要的地方，便是把全劇的氣氛，使得它香港化」。[64] 行文至此，可知他言下的「香港化」就是按中文語境和中國傳統文化改編原著劇本，令作品成為「合乎香港觀眾胃口的喜劇」，[65] 實無異於中劇組在創組之初上演《有家室的人》（1953 年）和《心焰》（1954 年）的主張。

64　熊式一：〈樑上佳人編劇者言〉，《華僑日報》，1959 年 4 月 25 日。

65　熊式一：〈編後語〉，《樑上佳人》，〈編後語〉頁 1。

第四節

《樑上佳人》的原創內容與體裁特色

　　熊式一確實花了不少功夫將大量香港地景寫入劇本，如果簡單地將劇中出現的所有地標跟中國內地某城市的地景置換，是否可以立即令劇本重生為切合該城市的在地化文本？除具標誌性的表層地景以外，熊式一曾否將更多一己對香港的內在文化觀察寫入劇本？這絕對值得進深研究。相比表面化的香港地景，熊式一為劇本增添的內容更能側見他對香港的想法。前文已交代劇中女主角跟父兄世代為賊，在熊式一的版本，卻在此「家業」以外，將賊父寫成「一位德高望重的慈善家，多少慈善團體都請他做董事」。[66] 至於賊兄的學歷更被大造文章，原著只寫他是劍橋大學的理學士，熊式一則寫女主角形容賊兄不單在香港的大學取得文學士學位，還出國留學，先在芝加哥大學取得機械工程科學碩士，再在紐約哥倫比亞大學取得社會學哲學博士，及後再到倫敦大學研究經濟，巴黎大學研究外交，羅馬大學研究美術，雅典大學研究考古，柏林大學研究軍事。[67] 無論這些學歷是否女主角胡亂

66　熊式一：《樑上佳人》，頁 124—125。
67　熊式一：《樑上佳人》，頁 29—30。

吹噓之辭，如此「做院長足足有餘，做大使都太委屈」[68] 的學
歷持有者，偏偏做賊，且不以為恥。劇評人司徒潔認為《樑上
佳人》的劇情安排男女主角最終相戀配對，他倆的爵士叔父和
老賊父親就順理成章成為姻親，念及雙方本來的階級之別，
編劇尤其能對上等階層有所挖苦。正如角色在劇中表示大家
只是「發財」的手段不同，更可以證明彼此乃「同道」，並未有
本質差異。[69]

　　如果原著能夠針對富家貴族作出諷刺，熊式一就在原型
文本的基礎上將嘲諷對象的範圍擴張，兼及慈善家和高學歷
者。既然賊家可當慈善家和擁有高學歷，反過來說，現實中
的慈善家和高學歷者，豈不是亦能作賊？其實，熊式一諷刺
持有高學歷者（尤其是放洋留學者）的原因不難理解，跟他
留學之前在國內遭受的待遇不無關係，本書第一章曾提及他
早在原創話劇《大學教授》（1939 年）已設計出一位惹人譏笑
的胡希聖博士角色。相近思想也一直貫徹於他筆下的其他作
品，除這齣《樑上佳人》，在下一章會論及的《女生外嚮》也能
得見。至於他對「慈善家」的嘲諷，則始於這齣寫於香港的劇
作，接續在其他作品延伸，甚至會指名道姓批評特定慈善團
體。熊式一在此展現的否定和批評，亦可以回應前述不同學
者對「香港文學」的「本土性」討論，或許，這才是《樑上佳
人》的「香港化」所在。儘管《香港話劇史稿》一書未有指出
《樑上佳人》的原型文本，但田本相和方梓勛分析這齣戲時，

68　熊式一：《樑上佳人》，頁 30。

69　司徒潔：〈有趣的鬧劇 —— 談「樑上佳人」〉，《大公報》，1959 年 11 月 28 日。

稱讚熊式一「重視序幕描寫與人物介紹。這些文字，生動，風趣，饒有喜劇情趣與韻味」，而這正是熊式一獨具的戲劇創作特色。[70] 若比較《樑上佳人》和 *Dear Delinquent*，確實可以找到不少熊式一因應讀者閱讀需要而特別添加的原創解說文字。

　　余上沅跟熊式一不約而同在二十世紀三十年代翻譯英國戲劇家巴蕾的劇作，他認為巴蕾能為劇界開創一種獨特的「半小說・半戲劇」體裁。[71] 熊式一素來對巴蕾的劇作情有所鍾，此新文學體裁也可應用於形容他自己的劇作。據余上沅的研究，不少戲劇家都會先將作品送到舞台「實驗」，爾後作出修改，再把最終定稿出版成印刷書籍。所以，「戲劇既可排演，又可誦讀」，一般人早已習慣「看戲」和「讀劇本」，將戲劇作品「看了又讀，讀了又看」。巴蕾相比其他戲劇家，不會急於出版劇本，而會花更多時間為印刷版本重新寫入註腳，務求令「讀者想到劇中的背景和服裝，尤其是舞台上可以得到的生氣和動作」。他筆下增寫的人物介紹活潑有趣，描寫的室內陳設也生動多變。[72]

70　田本相、方梓勛編：《香港話劇史稿》，頁 124。

71　巴蕾著，余上沅譯：《可欽佩的克來敦》，頁 25。

72　巴蕾著，余上沅譯：《可欽佩的克來敦》，頁 21—24。

具體來說，余上沅對巴蕾「半小說・半戲劇」體裁的看法是：

　　意思並不是說這兩種不同的藝術（小說、戲劇），在他劇本裏有甚麼混雜。巴利（蕾）的腦筋彷彿是兩副，一副專做小說，一副專做戲劇。固然，藝術的根本是彼此息息相關的，譬如，歌德常說建築是凝結了的音樂；然而，藝術各有各的表現方法，決不能彼此牽扯。所以巴利（蕾）的「半小說」、「半戲劇」，絕對不能便認為是一個整體的兩個百分之五十。他那小說部分是附帶的，不是主要的。如果有人不信，只去看他劇本的表演，看會不會真的受甚麼損失？不過我們既然是在讀它，由他用小說式的各種註解（場景描述、人物描述和舞台指示）（scene description，character description and stage direction）來幫助我們，我們又何樂不為？[73]

上述「小說部分是附帶的，不是主要的」可謂個中關鍵，透過附帶的小說文字，戲劇家能為讀者提供更多資訊去理解作品。

中國戲劇家顧仲彝（1903—1965）也有相近看法，他認為巴蕾用「他小說上神龍般的靈筆寫舞台佈置、人物介紹和劇情說明——往往是劇本中最精彩的文字」。[74] 他尤其稱讚巴蕾寫的劇情說明，能令讀者跟劇本緊密連結，建立出有如

73　巴蕾著，余上沅譯：《可欽佩的克來敦》，頁 25。

74　顧仲彝：〈巴蕾〉，《文學》第 3 卷第 1 期（1934 年 7 月），頁 355。

觀眾在觀劇過程跟演員的聯繫。至於巴蕾筆下的人物說明，更可以「由個性批評引申到人類全體的批評，把人類的愚笨弱點自私等等譏笑發揮得淋漓盡致」。[75] 熊式一也自認所寫的序幕和人物介紹都比其他劇作家的劇本詳盡，當初他為中劇組編撰《樑上佳人》排演劇本時，鑑於演員有迫切的排演需要，編撰劇本的時間很少，惟有倉卒地一律從簡，及後才以排演劇本為基礎再校定錯漏，並重新補寫序幕及人物介紹，修正後的就是最終印刷出版的版本。熊式一還憶念巴蕾讀過他在英國撰寫的劇本後有如下評價：「全世界除了他（巴蕾）和我（熊式一）兩人以外，再沒有第三個人肯在序幕及人物的介紹上如此用心。」[76] 胡春冰在劇本的序文稱讚熊式一的劇本讀來有着喜劇大師巴蕾的「芳馨」，[77] 在熊式一看來，這讚譽所指的必定是他筆下那幾段序幕和人物介紹。[78] 熊式一為《樑上佳人》每位登場的戲劇角色都特別撰寫一段人物介紹文字，除收錄在印刷版劇本之中，相關介紹文字又在中劇組上演舞台話劇期間被冠以〈話劇「樑上佳人」臉譜〉的標題，從 1959 年 4 月 18 日開始一連三天在《星島晚報》刊登。[79] 個中內容既可令讀者加深對角色的認識，也可側見熊式一本人對香港現實生活的所思，余上沅對巴蕾的評價在此劇也可適用：「作者的雋

75　顧仲彝：〈巴蕾〉，頁 355。

76　熊式一：〈編後語〉，《樑上佳人》，頁 2—3。

77　胡春冰：〈序〉，收入熊式一：《樑上佳人》，頁 2。

78　熊式一：〈編後語〉，《樑上佳人》，頁 3。

79　〈話劇「樑上佳人」臉譜〉（一至三），《星島晚報》，1959 年 4 月 18—20 日。

妙，往往就在這介紹詞裏吐露出來，叫我們不肯割愛。」[80]

　　熊式一就女性角色所撰的原創介紹文字甚值得一談，第二女主角張海倫的形象尤其可以回應學界歷年關注的「摩登女郎」研究。台灣學者彭小妍在《浪蕩子美學與跨文化現代性：1930 年代上海、東京及巴黎的浪蕩子、漫遊者與譯者》一書論及中國男性作家（上海新感覺派[81]）透過文學創作而建構的「摩登女郎」形象。她特別釐清「摩登」和「新」女性有明確差異，儘管兩種現代女性都可能因為「離經叛道、精神頹廢而飽受批判」，中國想像中的「新女性」往往是在北京、上海、東京、巴黎等大都會中追求啟蒙和自由戀愛的中產階層婦女，依靠寫作或其他工作來達到自力更生，具備一定教育水平，甚至有相對高的大學學歷，可歸為知識分子，某程度上享有經濟和性愛自由。她們「追求自主及知識的努力，多少還贏得讚許」。至於「摩登女郎」，卻是「荒唐無知、放浪形骸，而被毫不留情地批評」。[82] 具體來說，由新感覺派作家塑造的「摩登女郎」擁有迷人的臉蛋及身體，外表光鮮亮麗，賣力追求電

80　巴蕾著，余上沅譯：《可欽佩的克來敦》，頁 24。

81　上海新感覺派在 1920 年代末至 1930 年代末在中國上海興起，成員包括劉吶鷗、穆時英、施蟄存、郭建英、葉靈鳳等，雖然他們並未真正以「新感覺派」自稱，卻因寫作風格跟日本新感覺派相近，才被冠上此稱號。具體來說，「新感覺」強調作家的半客體立場，不斷吸納外在刺激，尤其是「大都會瞬息萬變世界所帶來的新感覺刺激，特色是膚淺的商業化及現代科技帶來的速度」，再透過自身感受及語言篩選再現。【彭小妍：《浪蕩子美學與跨文化現代性：1930 年代上海、東京及巴黎的浪蕩子、漫遊者與譯者》（台北：聯經出版公司，2012 年），頁 33—34。】

82　彭小妍：《浪蕩子美學與跨文化現代性：1930 年代上海、東京及巴黎的浪蕩子、漫遊者與譯者》，頁 35。

影院、舞廳等現代娛樂，卻智力低下，無力創新自我，乃「令人神魂顛倒的淘金女郎，既時時找蜜糖老爹當冤大頭，又無知可悲」。[83] 此「摩登女郎」形象正可跟《樑上佳人》女性角色張海倫對照，熊式一用如下文字介紹她出場：

> 張海倫興高采烈的走進了大廳來。她是一位十分華貴，十分漂亮，十分時髦，十分洋氣──現在許多人都不說「時髦」和「洋氣」，只說「摩登」，似乎摩登一點──的香港小姐。
>
> 香，那是香到極點！「未過庭前三五步，香氣先到畫堂前！」雙門一開，香氣襲人。文瑛的嗅覺極敏銳，老早便在那兒大嗅特嗅，研究這是甚麼氣味。大維雖然常常聞到這種香味，鼻孔微微一動，面部的表情也隨之而來了。甚至於我們這位一塵不染的畢幫辦，他的鼻息馬上也加緊了；縱然他臉上仍然保持着沒有特別的表情，可是他也不禁回過頭去，目不轉睛的去偵察她通身上下。

張海倫甫登場，就被明確介紹為「摩登」的「香港」小姐，熊式一特意玩弄「香港」的「香」字，將海倫寫成未見其人，先聞其「香」。

熊式一雖然以「香」來形容角色身上散發出來的氣味，從其他角色的反應看來，此「香」卻並不特別溫和討好，而是

83　彭小妍：《浪蕩子美學與跨文化現代性：1930 年代上海、東京及巴黎的浪蕩子、漫遊者與譯者》，頁 146。

會讓人衍生出複雜情緒的怪異氣味,即使是劇中最嚴肅和不苟言笑的男性角色畢幫辦都會按捺不住向氣味來源投以異樣目光。接下來,熊式一再寫海倫的經濟條件和外貌衣着:

> 張海倫小姐是香港的風頭人物,財通中外,學貫東西。當然她的才,不是無貝之才,而是有貝之財。她在中國的銀行有很多存款,在外國的銀行,存款更多;她在中國有房產地產,在外國也有債票股票。最重要的學問——當然是美容學,裝飾學——她曾在東西兩洋研究得頗有成就。她的眉毛,是最新式的豐於性感形的濃眉;她的睫毛,是在巴黎定製,配合她頭髮皮膚的特長,極其顯著的睫毛,在二十五米之外,都可以看見的;她的眼皮,是經過德國名醫開了刀的真正雙眼皮,她的鼻樑,早已由東京的建築專家造好了,保證在一百年之內決不會倒坍的;她的牙醫,文瑛說它們和「夜遊人」的相似,那真冤枉;其實都是請好萊塢專替電影大明星配牙的牙醫,定做的上等美國貨。她的三圍也經過改造,凹凸得合乎世界小姐的標準。她的衣服,中外並取,東西兼收,堂皇富麗,應有盡有。她的珠寶,那是耀目極了。[84]

海倫並非「才」女,卻有一定「財」力,在中國和海外都投資有道,其優厚的經濟狀況能夠容讓她為自己打造出國際化的外表,不但擁有法國睫毛、德國眼皮、日本鼻樑和美國牙齒,還有合乎世界標準的三圍。透過熊式一連串誇張和活

84　熊式一:《樑上佳人》,頁 47—48。

靈活現的描述，這位「香港摩登」女性宛如各國特色商品的聚合物，通體上下無一不能夠被切割分拆買賣，絕對堪稱人體商品化及物化的極致。

　　上述張海倫的介紹文字主要集中在描繪人物的外在身體特徵，熊式一為司徒夫人一角所撰的介紹，則能夠更詳細地探及角色之現實日常生活。司徒夫人的原著對應角色華倫夫人（Lady Warren）熱心公益，乃慈善團體 "the Lost Girls' Society"（失足女孩協會）和 "the Prisoners' Aid Association"（監犯援助協會）的主席。熊式一參考原著，同樣安排司徒夫人這位「極端時髦，相當瀟灑的中年婦女」為不同團體擔任重要職務，[85] 她既是可對應原著的「救濟失足女子聯合會」和「監犯福利委員會」主席，還成為港九婦女總會的名譽祕書、保良局的董事、東華三院的副總理、防癆會的顧問和頑童教養所的理事長。[86] 雖然職務眾多，「她的精神，對付這許多機關的任務，還是遊刃有餘，每天晚上一定要打麻將消遣」。[87] 具體的介紹文字寫：

> 　　她出自大家，嫁了一位承繼到極大遺產的丈夫，所以一向過慣了闊小姐闊少奶奶的生活，生平只會講究吃好的，穿好的，戴好的；看看朋友，開開會，打打牌，逛逛街，買買東西，忙得個不亦樂乎；絕對沒有半點時間去處理家務，管教兒子。她小時候有父母照顧她；出

85　熊式一：《樑上佳人》，頁 95。

86　熊式一：《樑上佳人》，頁 16—17。

87　熊式一：《樑上佳人》，頁 95—96。

嫁後有丈夫照護她；可惜丈夫死了以後，兒子雖然大了，反不能照護她；一切都得全靠傭人，所以她對無論甚麼大事，都只好馬馬虎虎，可是對任何小節目，她卻十分認真，一點也不含糊。她是一位最有福氣的太太。[88]

或許，我們可以將張海倫與司徒夫人理解成「香港摩登女郎」的生命延續，換言之，張海倫是年青版的司徒夫人，而司徒夫人的生活亦可以預見張海倫的未來。

《樑上佳人》在 1969 年重演時，場刊介紹它「使人有此時此地的親切感，有着現實生活的內容，和現實生活尖銳地接觸，而且以旁敲側擊的手法，幽默了我們周圍，在發笑之餘，可以發人深省」。[89] 現實是否會有張海倫和司徒夫人此號人物實難以驗證，惟熊式一的文字能夠惹人發笑是無庸置疑的。李歐梵教授在《上海摩登：一種新都市文化在中國 1930—1945》一書亦論及上海新感覺派作家劉吶鷗（1905—1940）和穆時英（1912—1940）小說出現的「摩登女郎」，提出某些人物肖像可能非常奇特和沒有甚麼可信性，卻能引申一個引人深思的問題：「這些小說是在甚麼樣的都市文化背景裏產生的？」[90] 此問題亦能夠應用於熊式一的戲劇文本，與其質疑角色的人設誇張虛偽，更值得思考的是他究竟在香港怎麼樣的都市文化背景之下，才創造出張海倫和司徒夫人這類「香

88　熊式一：《樑上佳人》，頁 96。

89　《樑上佳人》演出場刊，1969 年 10 月，無頁碼。

90　李歐梵：《上海摩登：一種新都市文化在中國 1930—1945》（香港：牛律大學出版社，2006 年），頁 207。

港摩登女郎」？在彭小妍看來，男性作家筆下的「摩登女郎」乃現代性建構出來的產物，能夠作為「現代」的化身，又可以體現作家對「現代」的批判，成為他們嘲諷揶揄的對象。[91] 那麼，張海倫和司徒夫人也許可以作為「現代香港」的化身，體現熊式一對「現代香港」的批判，繼而成為觀眾和讀者嘲諷揶揄的對象。誠然，張海倫是各國通俗文化產物的混合物，但她卻跟其他作家描述的「摩登女郎」有微妙差別。劇中交代大維一直不願工作，還特意隱瞞自己的財務狀況，只期望藉由跟海倫這位富家小姐結婚而繼續享受富裕生活。所以，海倫不但未曾真正吸引男性對她神魂顛倒並拜倒其石榴裙下，反而因為把持極大財富而被「當冤大頭」，同時被「假」富家公子和女賊玩弄。

91　彭小妍：《浪蕩子美學與跨文化現代性：1930 年代上海、東京及巴黎的浪蕩子、漫遊者與譯者》，頁 35。

178

第五節

《樑上佳人》電影

　　《樑上佳人》完成首輪港九舞台公演後，香港電台旋即跟熊式一和中劇組洽談製作同名廣播劇，節目由熊式一親自擔任主持，在 1959 年 6 月 17 日播放。[92] 隨後麗的映聲因應該劇得到各階層人士一致好評，亦邀請劇團在 7 月 3 日、10 日和 17 日分三次將舞台話劇搬上電視熒幕，每次演出一幕。[93] 至同年（1959 年）8 月中旬，香港各大報章開始大肆報導金泉影業公司會將《樑上佳人》改編拍成國語電影，而此電影亦是該公司的創業出品。[94] 電影由公司的老闆歐陽天（1918—1995，原名鄺蔭泉）擔任監製，易文（1920—1978，原名楊彥岐）編劇，王天林（1928—2010）執導，演員包括林黛（1934—1964）、雷震（1933—2018）和蔣光超（1924—2000）等，影片於 1959 年 11 月 26 日在香港正式公映（圖 23）。據香港資深

92　〈樑上佳人明晚廣播〉，《華僑日報》，1959 年 6 月 16 日。

93　〈話劇樑上佳人後晚電視演出 熊式一氏親自編導〉，《華僑日報》，1959 年 7 月 1 日；〈麗的映聲明晚演舞台話劇「樑上佳人」〉，《香港工商日報》，1959 年 7 月 2 日。

94　〈樑上佳人今日開鏡〉，《工商晚報》，1959 年 8 月 15 日；〈「樑上佳人」拍攝完成〉，《大公報》，1959 年 10 月 26 日。

影評人羅卡（原名劉耀權）為香港電影資料館珍藏展撰寫的電
影介紹，林黛在當年是炙手可熱的紅星，但她並未受任何電
影公司合約所束縛，只不斷遊走於邵氏、電懋和獨立電影公
司之間，隨興接拍不同電影公司的電影。歐陽天幾經艱辛才
說服林黛為其公司拍攝一齣電影，原屬意改編劉以鬯筆下的
小說《馬來姑娘》，卻礙於經費問題，不得不臨時另覓劇本。[95]
《國際電影》雜誌在 1959 年 7 月曾刊登劉以鬯撰寫的〈我為甚
麼寫馬來姑娘〉，編者交代歐陽天正籌備將劉以鬯的小說《馬
來姑娘》改編成為電影，是以特意邀請原作者撰文向讀者預先
介紹該小說的故事內容和主題意識（圖 24）。[96]

　　至 1959 年 9 月，《國際電影》刊登由歐陽天親撰的文章
〈從馬來姑娘到樑上佳人〉（圖 25），在其中道出電影公司放棄
拍攝《馬來姑娘》的理由：

> 在「樑上佳人」還未被我們「愛」上之前，我們首先
> 是看中了劉以鬯兄的「馬來姑娘」——描寫馬來亞的一
> 位少女如何熱戀一個華僑青年，如何遭受族人的阻撓，
> 其中有清新輕快的歌舞，有驚心動魄的刺鱷魚鏡頭，有
> 柔情，有熱愛，也有深刻的啟發，總之，是一個嶄新、
> 突出的好題材，惜乎必須興師動眾遠渡重洋到星、馬去
> 實地拍攝外景，圈內的朋友替這方面敲響了算盤，光是
> 外景費就非超過十萬港元不辦，連內景及職演員的薪

95　羅卡：〈樑上佳人〉，《海外尋珍：香港電影資料館珍藏展》（香港：香港電影資料館，1997 年），頁 34。

96　劉以鬯：〈我為什麼寫馬來姑娘〉，《國際電影》第 45 期（1959 年 7 月），無頁碼。

酬勢將非三十萬在手不敢輕舉妄動，這數目在到處吹淡風的市場上，可能不是普通一家獨立製片機構所能負荷的，加上願「拔刀相助」的林黛小姐，不久將赴美一行，時間不容許我們慢條斯理來考慮，只好把「馬來姑娘」暫行擱置，從而「移愛」於熊式一博士原著的「樑上佳人」。[97]

歐陽天明確交代電影公司未有出國拍攝影片的預算，加上演員林黛的演出檔期難以遷就，惟有更改原初的拍攝計劃。羅卡進一步解釋製片和編導選擇改拍《樑上佳人》的原因有二：其一，該劇的主要場景只有男主角居住的公寓，單一場景非常切合急就章式成本不足的製作；其二，劇本的內容以女主角為中心，故事圍繞「集聰明、活潑、美麗、機智、古惑，又有好身心於一物的女賊而開展。女主角既是全劇的靈魂，又是全劇的最大賣點，以林黛來擔演簡直是『人盡其材』」。[98]影評人淙淙也認為電影版本可以保留舞台原著的特色，而通過編劇者的改編，無論角色和劇情都可以展現電影藝術的現象化，他特別讚賞編劇易文對戲劇人物的描繪，認為角色全都栩栩如生，彷彿是「曾經和我們生活在一起似的，大有似曾相識的感覺」。[99]

歐陽天既是金泉影業公司的創辦人，本身亦是一位小說

97 歐陽天：〈從馬來姑娘到樑上佳人〉，《國際電影》第 47 期（1959 年 9 月），無頁碼。

98 羅卡：〈樑上佳人〉，《海外尋珍：香港電影資料館珍藏展》，頁 34。

99 淙淙：〈樑上佳人為國片放一異彩〉，《香港工商日報》，1959 年 12 月 2 日。

圖 23.《華僑日報》刊載的《樑上佳人》電影廣告，1959 年 11 月 27 日。

圖 24.《國際電影》第 45 期刊載劉以鬯的文章〈我為甚麼寫馬來姑娘〉，1959 年 7 月發行。

圖 25.《國際電影》第 47 期刊載歐陽天的文章〈從馬來姑娘到樑上佳人〉，1959 年 9 月發行。

家，他在《樑上佳人》電影特刊詳細地說明開初想拍攝電影的動機，原因在於自己筆下的小說曾多次被其他電影公司搬上銀幕，成品卻從未令他滿意。所以，他就興起親自拍攝電影的念頭，而想法又得到演員林黛認可，願意跟他合作。在歐陽天看來，「電影雖然是綜合的藝術，但藝術也需要觀眾的欣賞，如果一部電影沒有觀眾，那不是一種浪費嗎？」於是，他為了製造能夠推陳出新的所謂「綽頭」，執意要尋找風格清新的劇本，而他自己的著作之中，並沒有一部能夠合符此標準。後來他在朋友上官牧的推薦下，選定改編劉以鬯的小說《馬來姑娘》，卻因為預算而未能拍攝。當他急切地尋求另一劇本時，曾在中劇組《樑上佳人》舞台演出飾演男主角大維的演員何冲就主動向他推薦該劇，理由是「每一場演出的效果都很好，一場話劇演下來，統計觀眾大小要笑七十次。這是一個非常風趣諷刺的喜劇，假如搬上銀幕，相信很受觀眾的歡迎」。此番話讓歐陽天深受打動，立即找來《樑上佳人》的劇本閱讀，閱畢就決定改拍這齣戲。[100] 歐陽天上述回顧能夠提供甚多資訊，打從一開始計劃拍攝電影，他的目標就是要將文學作品更妥善完美地改編搬上銀幕，而他對劇本有不落俗套的要求。與此同時，他亦明白必須兼顧觀眾的現實喜好，故此，話劇演員何冲的說法對他有很大吸引力。正因為《樑上佳人》的舞台演出受到香港現場觀眾歡迎，足證此劇的情節內容某程度上能夠順應大眾市場所需。當然，歐陽天也深明戲

100 歐陽天：〈我為什麼要拍「樑上佳人」〉，《樑上佳人》電影特刊，無出版社和出版年份資料。

劇自有其媒介限制，指出舞台場景的侷限會令很多劇情只能夠以説話來交代，而電影媒介的特色即可以彌補場景限制，尤其可以加入更多動作表現劇情。

　　翻閱香港電影資料館所藏的《樑上佳人》電影劇本收錄的「內外景場次表」，電影的景別可區分為「內景」的司徒大維家（大廈＋樓、廳、書房、臥室、穿堂、門外走廊），海倫家客廳連臥室，司徒紳士家客廳，趙家廳房；「實景」的警局內（或內景）、警局外（或內景）、大廈門口；「外景」的兵頭花園、趙家門外。場次多達四十四場，還有日、夜景之分。[101] 歐陽天本身是擅長駕馭文字的小説家，曾打算親自動筆撰寫電影劇本，卻自覺不熟悉電影語言，有感下筆艱難，最後還是要將改編工作轉交具有豐富編劇經驗的易文負責。《樑上佳人》電影特刊收錄的文章〈從舞台到銀幕樑上佳人〉就論及舞台和銀幕的關係，指出「電影表演方式是從舞台劇中蜕變或借鏡而來的」。他追溯電影的發展，開拓期的電影劇本往往是曾在舞台演出的經典劇本，此趨勢一直未有因為電影技術的進步而減退，電影界還是傾向從舞台尋找題材，故此，「舞台與銀幕始終是一雙孿生子，有不可分的相連關係」。[102] 儘管《樑上佳人》的電影製作團隊在拍攝影片的過程理應未有參考原型文本 *Dear Delinquent* 的演出，觀乎兩個版本的男女主角造型和

101　《樑上佳人》電影劇本，香港電影資料館藏品 SCR1176X。

102　〈從舞台到銀幕樑上佳人〉，《樑上佳人》電影特刊，無出版社和出版年份資料。

劇照，卻巧合地頗能遙相對應（圖 26—29）。[103]

前文曾提及中劇組在上演《樑上佳人》時未有刻意提及劇本的原型文本，當電影版本公映時，宣傳廣告更直接寫影片是由「熊式一博士原著舞台名劇改編」。[104] 導演張徹（1923—2002）在觀片後撰寫影評，指出故事乃「洋式」喜劇，雖然就戲論戲，幾位主要演員都有不俗的演出，但是，他始終認為內容不合國情，「不可能在中國發生的」，他又質疑熊式一的「原著」身份，寫：

> 更奇怪的是一望而知的外國舞台劇「原著」，字幕上寫的「原著」者卻是中國人！即以英文《王寶釧（川）》成名的熊式一博士是也。那種全部西文句法的翻譯式對白，竟是熊博士「原著」，難道說是他老先生當年在英國賣中國古董《王寶釧（川）》之餘，以英文寫成劇本，現在又自譯成中文不成？真使人大惑不解了。[105]

張徹可謂獨具慧眼，能夠敏銳地指出《樑上佳人》的「原著」應該是一齣「外國舞台劇」。平心而論，熊式一不一定能夠完美地將 *Dear Delinquent* 這齣英國劇本翻譯改編成為合符中國香港現實的作品，不過，正如文首引錄也斯的看法，「香

103 "Scenes from Dear Delinquent", *Theatre World*（Aug 1957），cover and pp.11—15；歐陽天：〈從馬來姑娘到樑上佳人〉，《國際電影》第 47 期（1959 年 9 月），無頁碼；《樑上佳人》電影特刊，無出版社和出版年份資料。

104 《樑上佳人》電影廣告，《華僑日報》，1959 年 11 月 27 日。

105 張徹：〈樑上佳人〉，《張徹——回憶錄・影評集》（香港：香港電影資料館，2002 年），頁 184。

圖 26. *Dear Delinquent* 的男女主
角：安娜・梅西（Anna Massey，
1937—2011）和大衛・湯林
森（David Tomlinson， 1917 —
2000）。

圖 27.《樑上佳人》的男女主
角：林黛（1934—1964）和雷震
（1933—2018）。

圖 28. *Dear Delinquent* 舞台劇照。

圖 29.《樑上佳人》電影劇照。

186

港是甚麼也不是那麼容易界定」。繼《樑上佳人》後，熊式一接續在 1961 年為中劇組編寫《女生外嚮》，在演出場刊再次提出：「這一次我編《女生外嚮》，也和從前編《王寶川》和《樑上佳人》一樣，自己認為極力求它合乎國情，希望在香港上演時，觀眾都覺得這件事可能真是在香港發生的。」[106]

　　本章查證熊式一在 1959 年為中劇組編撰的《樑上佳人》屬於取材自英國話劇 *Dear Delinquent* 的改編翻譯劇。具體來說，熊式一透過更改角色國籍、寫入香港地景和運用超越常規的遣詞用語來將原文本改編成在地文本，翻譯過程中保留有原劇的喜劇感。他亦增寫原創內容，令作品展現出「半小說‧半戲劇」的體裁特色。本章已初步論及《樑上佳人》的喜劇元素，下一章分析的文本《女生外嚮》在上演時也同樣以「喜劇」掛帥，究竟「洋式」喜劇真的可以被轉化成香港觀眾可以理解的喜劇嗎？其實熊式一在《樑上佳人》只算牛刀小試，至他翻譯改編《女生外嚮》才能夠大肆玩弄語言文字，建立出一種獨特的喜劇感。經過熊式一的改編重寫，該作品尤能觸及階級和性別兩個範疇，亦論及香港獨有的中英文語言運用問題，以下將就此接續討論。另外，本章曾指出熊式一的《樑上佳人》可歸為獨特的「半小說‧半戲劇」體裁，而《女生外嚮》亦被他親自改寫成「小說」在報章連載。所以，他除「戲劇（文學）」以外，亦明確涉足「小說（文學）」，作品能夠橫跨文學範疇之下的不同藝術類型，這某程度上也可以彰顯知識分子於特定年代在香港的多棲越界經驗。

106 《女生外嚮》演出場刊，1961 年 4 月，頁 4。

中文「英國戲」
——熊式一在中國香港的中文話劇 (2)
從話劇到小說《女生外嚮》[1]

1 本章分析《女生外嚮》階級議題的研究初稿曾發表於《大學海》。
 【陳曉婷：〈熊式一《女生外嚮》研究 ——「英國戲」的香港在地
 化〉，《大學海》第 7 期 (2019 年 4 月)，頁 119—131。】

　　本土意識——一種共同社羣建立的對土地的歸屬感和自我身份認同，是共同社羣經驗及文化累積的結果，不是憑空建造，也不是官方透過宣傳或教育可以「灌輸」的。香港作為歷年內地南來者的避難所，五十年代因應歷史時空的轉折，香港原本作為暫居的避難空間突然凝固了，一整代人無法返回內地的家園，被迫與香港的原居民或較早南來者面對那「華洋雜處」的社會，最終落地生根，經過漫長的懷鄉、否定、鬥爭和掙扎，他們和他們的下一代，逐漸在六、七十年代接受以香港為家的現實。

　　——陳智德：《根著我城：戰後至 2000 年代的香港文學》[1]

1　陳智德：《根著我城：戰後至 2000 年代的香港文學》，頁 381。

第一節

《女生外嚮》原型文本考源

　　繼《樑上佳人》，熊式一為中劇組編撰出另一齣現代喜
劇——《女生外嚮》(*Second Sight, Second Thoughts*)，劇組於
1961 年 4 月 14 日至 16 日一連三日假香港銅鑼灣皇仁中學禮
堂首演，再在 4 月 29 日至 30 日移師九龍，假伊利沙伯中學
禮堂作次輪公演。另外，劇組在同年 8 月 5 日至 6 日於香港
大學陸佑堂再次上演此劇。《女生外嚮》很大可能跟《樑上佳
人》同樣是翻譯改編作品。台灣戲劇工作者賈亦棣 (1916—
2012) 曾在 1961 年 4 月兩度觀看中劇組主辦的《女生外嚮》
舞台演出，[2] 觀後撰有劇評〈我看「女生外嚮」〉。儘管文中並未
說明此劇是否翻譯改編劇，但他花了不少筆墨談熊式一對巴
蕾劇作之偏好，指出「熊式一寫作這劇 (《女生外嚮》)，很顯
然地是受了蘇格蘭戲劇大師巴蕾的影響。熊先生有一時期曾
是巴蕾的愛好和崇拜者，他譯過巴蕾的劇作，對於帶有濃厚
蘇格蘭色彩的巴蕾作品，由研究而了解，終至愛不忍釋，這

2　賈亦棣曾觀看中劇組在 1961 年 4 月 14 日於「香港」皇仁中學和 4 月 29 日於「九
　　龍」伊利沙伯中學舉辦的兩場舞台演出。【賈亦棣：〈我看「女生外嚮」〉，《影劇
　　二十年》(台北：正中書局，1975 年)，頁 29。】

是很可以理解的」。[3] 賈亦棣的劇評能點出《女生外嚮》與巴蕾劇作的關聯，乃追查該劇的原型文本之重要線索。

　　本書第一章曾提及熊式一早於二十世紀三十年代就在中國內地積極發表翻譯作品。在 1910 年創刊的上海《小說月報》原定在 1932 年 1 月推出第二十三卷第一期「新年特大號」，該期最終未有付梓成刊，所以，1931 年 12 月出版的第二十二卷第十二期就成為該期刊的最後一期。按此期的〈要目預告〉[4]，1932 年第二十三卷第一期預定會刊登「熊式弌」的戲劇作品《財神》。[5] 除此以外，在〈本報自第二十三卷第一期起擬刊載之戲劇要目〉亦提及「熊式弌」將發表四篇戲劇翻譯作品，包括英國巴蕾原著的《洛神靈》(獨幕喜劇)、《火爐邊的愛麗絲》(三幕喜劇) 和《每個女子所知道的》(四幕喜劇)，及英國蕭伯納原著的《安娜珍絲加》(獨幕喜劇)(*Annajanska, the Bolshevik Empress*，1917 年)。[6]《小說月報》停辦後，熊式一的譯作《安娜珍絲加》在 1933 年 3 月於《現代》發表，《洛

3　賈亦棣：〈我看「女生外嚮」〉，頁 30。

4　〈第二十三卷新年特大號要目預告〉，《小說月報》第 22 卷第 12 期 (1931 年 12 月)，頁 1。

5　熊式一的《財神》雖然未能於 1932 年 1 月在《小說月報》發表，卻在同年 5 月刊於《平明雜誌》。【熊式弌：〈財神〉，《平明雜誌》第 1 卷第 1 期 (1932 年 5 月)，頁 1—31。】

6　〈本報自第二十三卷第一期起擬刊載之戲劇要目〉，《小說月報》第 22 卷第 12 期 (1931 年 12 月)，頁 1519。

神靈》亦分兩期在 1934 年 1 月及 2 月的《申報月刊》刊登。[7]
至於《火爐邊的愛麗絲》和《每個女子所知道的》，兩劇的譯稿
都未有在二十世紀三十年代於國內其他期刊發表。儘管《小
說月報》的出版預告未有介紹劇作的具體內容，單以中文劇
名比對巴蕾的歷年著作，即可推斷《火爐邊的愛麗絲》和《每
個女子所知道的》分別是他筆下的 Alice Sit-By-The Fire（1905
年）和 What Every Woman Knows（1908 年）。[8]

　　香港作家劉以鬯在 1985 年創辦文學雜誌《香港文學》，
據他在文章〈我所認識的熊式一〉憶述，他在 1985 年 11 月寫
信邀請熊式一為《香港文學》撰文，熊式一隨即親赴香港文學
雜誌社交稿，呈上的稿件《難母難女》就是巴蕾劇作 Alice Sit-
By-The Fire 之中文譯稿。劉以鬯告訴熊式一不能重複刊登已
發表的舊稿，熊式一則解釋此稿早在二戰前完成，卻從未發
表。熊式一還提及自己早已譯畢巴蕾全部戲劇作品，稿件總
共有一百多萬字，除少部分在《小說月報》刊出，其他都未
曾出版。[9] 換言之，這份《難母難女》稿件絕大可能是前述未
能在二十世紀三十年代於《小說月報》順利刊出的《火爐邊的

7　蕭伯納著，熊式一譯：〈安娜珍絲加〉，《現代》第 2 卷第 5 期（1933 年 3 月），頁
753—767。
　　巴蕾著，熊式一譯：〈洛神靈〉，《申報月刊》第 3 卷第 1 期（1934 年 1 月），頁
131—139。
　　（同上）：〈洛神靈（續）〉，《申報月刊》第 3 卷第 2 期（1934 年 2 月），頁 122—
130。

8　兩劇都曾在英國倫敦約克公爵劇院（Duke of York's Theatre）演出，Alice Sit-By-
The Fire 的首演日期是 1905 年 4 月 5 日，What Every Woman Knows 的首演日期是
1908 年 9 月 3 日。

9　劉以鬯：〈我所認識的熊式一〉，頁 53。

愛麗絲》，熊式一在八十年代收到劉以鬯的約稿邀請，就將劇名更改為《難母難女》，欲將譯稿在《香港文學》發表。在劉以鬯安排下，此譯稿在 1986 年 1 月至 5 月分五期於《香港文學》刊登，換言之，它跟完稿年份相隔五十多年後才能重見天日。[10] 熊式一為是次出版特地撰寫一篇〈《難母難女》前言〉，向讀者介紹劇作家巴蕾的生平及其作品，在文中提及「他（巴蕾）有好幾齣喜劇，巧妙無比，都是其他作家所不可及。他的《第二夢》——洪深改編，原名《親愛的甫魯特士》（Dear Brutus），和《女生外嚮》——原名《婦女皆知》（What Every Woman Knows）以及《可敬的克萊登》（Admirable Crichton）等都是文壇公論的傑構」[11]。

熊式一在上述文字雖然未有提及他本人在 1961 年於香港發表的《女生外嚮》劇本及小說，但「女生外嚮」四字在此明確指向巴蕾的劇作 What Every Woman Knows，乃《婦女皆知》以外的另一中文譯名。[12] 事實上，劉以鬯也曾在文章提及巴蕾的劇作，中文譯名卻只標為《婦女皆知》，並未出現「女生外嚮」譯名。另外，What Every Woman Knows 曾多次被改編為電影，香港皇后戲院早在 1935 年 1 月就放映美國在 1934 年完成的電影版本，當時採用的電影中文譯名為《賢內助》

10　〈《難母難女》第一幕〉，《香港文學》第 13 期（1986 年 1 月），頁 123—128。
　　〈《難母難女》第一幕（續）〉，《香港文學》第 14 期（1986 年 2 月），頁 90—99。
　　〈《難母難女》第二幕〉，《香港文學》第 15 期（1986 年 3 月），頁 92—99。
　　〈《難母難女》第二幕（續）〉，《香港文學》第 16 期（1986 年 4 月），頁 94—99。
　　〈《難母難女》第三幕〉，《香港文學》第 17 期（1986 年 5 月），頁 92—99。

11　〈《難母難女》前言〉，《香港文學》第 13 期（1986 年 1 月），頁 119。

12　劉以鬯：〈我所認識的熊式一〉，頁 53。

（圖 30—31）。[13] 故此，「女生外嚮」理應是熊式一獨有的譯法。

圖 30.《孖剌西報》在 1935 年 1 月 30 日刊載的英文電影廣告。

圖 31.《華僑日報》在 1935 年 1 月 27 日刊載的中文電影廣告。

13　《賢內助》電影廣告，《華僑日報》1935 年 1 月 27 日；*What Every Woman Knows* Film advertisement, *Hong Kong Daily Press*, 30 January 1935.

第二節

《女生外嚮》戲劇及小說比較

　　上一節的各項資料都有助查證《女生外嚮》的原型文本，只要將熊式一的《女生外嚮》和巴蕾的 *What Every Woman Knows* 對讀，即可發現兩劇無論在人物、劇情和分幕安排等都大同小異，由此足證熊式一的《女生外嚮》乃取材自英國話劇的翻譯改編作品，實乃一齣中文「英國戲」。除了中劇組的舞台話劇演出，劉以鬯在〈我所認識的熊式一〉指出熊式一曾在《星島晚報》副刊發表《天橋》《萍水留情》《女生外嚮》和《事過境遷》，惟沒有列出這些作品的明確刊登年份。[14] 翻閱香港大學所藏的報章微縮膠卷，可以查證出《女生外嚮》確實曾在 1961 年 4 月 18 日至 10 月 8 日以小說形式在《星島晚報》連載，內文連前言四篇，共有一百七十四篇（圖 32）。換言之，中劇組在 1961 年 4 月 14 日至 16 日完成首輪舞台公演後，尚未完成

14　劉以鬯：〈我所認識的熊式一〉，頁 53。

剩下的演出，劇本之小説版本已經可以在報章得見。[15] 至於小説的結集本，早在 1961 年 8 月就由香港藝文圖書出版社出版，共分十章（圖 33）。[16] 翌年（1962 年）12 月由台北世界書局再版（圖 34），該版本未有收錄香港版本所載有的〈前言〉，而章節編碼只有一至七、九至十，缺少第「八」章，理應是排版缺漏，不過，香港版部分文句之錯漏在台灣版都經過校正修改。

當熊式一在 1962 年 5 月開始在《星島晚報》發表小説《事過境遷》時，曾撰寫〈前言〉詳盡交代自己何以會在報章開始連載小説。他憶述在中劇組完成《樑上佳人》演出後，透過演員何冲的介紹而認識歐陽天，兩人合作將《樑上佳人》這齣戲劇作品改編成電影，與此同時，歐陽天又邀請熊式一在他擔任編輯的《星島晚報》副刊發表連載小説。[17] 早在發表《女生外嚮》

15　熊式一的小説《天橋》《萍水留情》《女生外嚮》和《事過境遷》之報章連載資料如下：
　　《天橋》從 1960 年 1 月 2 日開始連載，1960 年 9 月 29 日結束，包括一篇弁言和四篇後序，共二百六十九篇。微縮膠卷編號：CMF26252—CMF26257，香港大學圖書館。
　　《萍水留情》從 1960 年 10 月 1 日開始連載，1961 年 3 月 2 日結束，共一百四十八篇。微縮膠卷編號：CMF26252—CMF26259，香港大學圖書館。
　　《女生外嚮》從 1961 年 4 月 18 日開始連載，1961 年 10 月 8 日結束，包括四篇前言，共一百七十四篇。微縮膠卷編號：CMF26260—CMF26263，香港大學圖書館。
　　《事過境遷》從 1962 年 5 月 26 日開始連載，1962 年 11 月 24 日結束，包括五篇前言，共一百八十三篇。微縮膠卷編號：CMF26267—CMF26270，香港大學圖書館。

16　此香港小説版的版權頁列明其出版日期為 1961 年 8 月，《星島晚報》的連載在當時理應尚未完成，不過，熊式一的寫作模式是先將文稿全部完成，再交由報社逐日將作品發表，所以才會出現報章連載尚未完結，小説結集本已先行推出的狀況。【熊式一：《女生外嚮》（香港：藝文圖書出版社，1961 年）。】

17　熊式一：〈《事過境遷》前言（二）〉，《星島晚報》，1962 年 5 月 27 日。

之前，熊式一已經在 1960 年 1 月至 9 月發表中文版《天橋》，接續在 1960 年 10 月至 1961 年 3 月發表《萍水留情》。他在《女生外嚮》小說正式開始連載前，先寫有四篇〈前言〉，交代自己「經不住朋友們的督促」才寫這篇作品，[18] 又明確說明它最初以劇本面世，及後才被改編成長篇小說。在他看來，將戲劇作品改寫成為長篇小說，乃「前例極少的大膽嘗試」。[19] 另外，他「早已把整個故事前前後後的來龍去脈，完完全全寫好了，這才逐日在報紙上發表的」。[20] 這即可以解釋為何小說未在報章完成連載，讀者已經能夠透過結集本將故事先睹為快。

鑑於熊式一為劇本注入濃厚的香港元素，《女生外嚮》無疑可歸類為「在地化文本 (localized cultural text)」，以他的用語，即為合乎國情。他在《女生外嚮》的演出場刊寫：「這一次我 (熊式一) 編《女生外嚮》，也和從前編《王寶川》和《樑上佳人》一樣，自己認為極力求它合乎國情，希望在香港上演時，觀眾都覺得這件事可能真是在香港發生的。」[21] 正如前文第三章討論中劇組的章節所述，演出《女生外嚮》的中劇組是中英學會轄下的文藝小組，受到港英政府支持，而劇組在創組以來都以「貢獻中國文化中戲劇文學最優美成就，交流中西在戲劇學術上的探險與墾植的經驗，創造世界最新的戲劇

18　熊式一：〈《女生外嚮》前言（一）〉，《星島晚報》，1961 年 4 月 18 日。

19　熊式一：〈《女生外嚮》前言（四）〉，《星島晚報》，1961 年 4 月 21 日。

20　熊式一：〈《事過境遷》前言（一）〉，《星島晚報》，1962 年 5 月 26 日。

21　《女生外嚮》演出場刊，1961 年 4 月，頁 4。

學——貫通東方西方的戲劇創作與演出方法」為劇組宗旨。[22]
所以，熊式一在香港創作這齣取材自「英國戲」的中文《女生
外嚮》，或多或少亦有以翻譯改編文藝創作介入文化政治的意
圖，作品展現的現實社會圖景及其所謂「國情」都值得深入研
究。《女生外嚮》的小說跟劇本相比，增添不少劇情和人物心
理描述，上一章已指出熊式一筆下的劇本具有「半小說・半
戲劇」的體裁特色，當他的作品明確發展成為小說文體，又有
何過人之處，這也值得在本章討論。

圖 32. 熊式一《女生外嚮》連載小說於《星島晚報》首次發表之報章版
面，1961 年 4 月 18 日。微縮膠卷編號：CMF26260，香港大學圖書館。

22　《美人計》演出場刊，中英學會中文戲劇組為香港第四屆藝術節公演，1958 年
　　10 月，頁 1。香港中文大學圖書館藏品。

圖 33.《女生外嚮》香港版小説封　　　圖 34.《女生外嚮》台灣版小説封
面，1961 年。　　　　　　　　　　面，1962 年。

　　熊式一筆下的《女生外嚮》取材自巴蕾的 *What Every
Woman Knows*，內容沿用原著的分幕安排，設有四幕五場。
故事背景經過改編重寫，從二十世紀初的倫敦轉換為二十世
紀六十年代的香港，人物角色亦由英籍變更為華籍。

《女生外嚮》與 *What Every Woman Knows* 對應角色			
劇中人	性別	角色資料	原著角色
張阿立	男	五十七八歲，粉嶺石礦主人	Alick Wylie
張大光	男	三十餘歲，阿立之長子	David Wylie
張大明	男	二十六歲，阿立之次子	James Wylie
張阿梅	女	二十八歲，阿立之女，大光之妹，大明之姊	Maggie Wylie
盛志雲	男	二十一歲，粉嶺苦讀青年，與張家同村	John Shand
歐陽慧珍	女	近五十歲，格林霍夫人，英國貴族遺孀	Comtesse De La Brière

《女生外嚮》與 *What Every Woman Knows* 對應角色（續表）			
劇中人	性別	角色資料	原著角色
歐陽西璧	女	二十餘歲，格林霍夫人之內姪女	Lady Sybil Tenterden
郭希邱	男	香港政治舞台之要人	Charles Venables

　　劇名「女生外嚮」的詞義可參考漢人班固的《白虎通德論》卷三，載有「男生內嚮有留家之義，女生外嚮有從夫之義」之語。熊式一棄用跟英文劇名相對接近的直譯「婦女皆知」，而改以「女生外嚮」為作品命名，很可能要配合劇中女主角在出嫁之後，事無大小都以丈夫為本的人生取態。劇情開首交代女主角的哥哥發現妹妹支持未婚夫的提議來駁斥自己，就以「女生外嚮」稱之。[23] 單從劇名已經能大致猜測故事內容跟夫妻關係有關，具體而言，劇情講述粉嶺石礦主人張阿立之女阿梅樣貌平凡，並未有婚戀對象。阿立與長子大光就跟同村的貧困青年盛志雲商討，可以借錢供他讀書學習，而交換條件是要他在功名成就後迎娶阿梅。雙方達成協議，並簽定合約。六年後，盛志雲在政壇發展順利，社會和經濟地位都得到大幅提升，及後更成為政府的「非官方立法委員」，終兌現承諾跟阿梅成婚。阿梅表面上是愚昧平凡的鄉村女子，實際上非常聰明俏皮，代丈夫謄寫演說講稿期間，就不時暗自修改文辭，令其講稿成就出寓莊於諧的獨特「盛派作風」，深受時人讚賞。不過，盛志雲並不知道阿梅對自己有莫大幫助，以為其成就都是依靠自身能力爭取而成，及後更嫌棄阿梅，

23　熊式一：《女生外嚮》，頁 50—51。

另戀上海歸的洋派女子歐陽西璧。阿梅知道丈夫和西璧的婚
外情後，即使傷心欲絕，仍建議他們一起去西璧姑母歐陽慧
珍（格林霍夫人）位於新界的別墅同居，順道準備志雲即將要
在海外發表的重要講稿。經過三星期相處，志雲和西璧對彼
此已經興致索然，而志雲失去阿梅之助，所撰的講稿更加平
平無奇，令香港政要郭希邱閱後大失所望。志雲因為講稿問
題而險些失去出國交流的機會，可幸阿梅最後趕忙呈上修改
後的新稿，而志雲亦明白阿梅是自己平步青雲的幕後功臣，
終與她重修舊好。[24]

　　《女生外嚮》劇本設四幕五場，時間橫越八九年，分幕安
排和內容如下：

第一幕		粉嶺張家大廳，晚間十時左右	張家與盛志雲達成協議，張家向志雲提供高額進修學費，志雲承諾將來要迎娶阿梅。
第二幕		六年後，尖沙咀區某辦公室，下午六時左右	志雲學業有成，並當選政府非官方立法委員。
第三幕	第一場	約兩年後，山頂盛公館之小客廳	志雲已經與阿梅成婚，志雲在阿梅協助下，得到政壇要人郭希邱讚賞，委以代表香港政府到新加坡演講的重任。
	第二場	數日後，山頂盛公館之小客廳	志雲與西璧偷情，被阿梅撞破。阿梅提議兩人到新界別墅準備講稿。
第四幕		三星期後，格林霍夫人新界別墅的花園露台	郭希邱到訪，閱畢志雲的講稿，感其平平無奇。阿梅攜新稿至，郭希邱讀後驚為天人。志雲明白阿梅的才能，兩人重修舊好。

24　在此的劇情簡介主要參考《女生外嚮》演出場刊，亦加入筆者的個人看法。（《女生外嚮》演出場刊，1961 年 4 月，頁 6。）

　　劇本與小說的劇情發展大體沒有差異，惟小說版本添入不少內容。香港中文大學圖書館所藏的中劇組《女生外嚮》「排演專用腳本」（圖 35）正可成為跟小說版本比對的重要文本，對應場次和章節，以及小說新增內容如下：

劇本	小說	小說增添內容（節選）
第一幕	第一章	交代張阿立白手興家，創立「張氏父子石礦有限公司」之經過、張家父子女的關係。描述張家的家居布置和傢具陳設。
	第二章	
第二幕	第三章	描述香港的政經發展。
	第四章	交代志雲探訪「聖湯瑪斯學院」，描述香港教育問題。
第三幕第一場	第五章	描述盛志雲與張阿梅結婚的具體宴席安排。交代香港「女權運動會」的創會經過。
	第六章	
第三幕第二場	第七至八章	交代志雲與西壁的感情發展。
第四幕	第九章	描述志雲與西壁在格林霍夫人的新界別墅之生活。
	第十章	

圖 35. 中劇組在 1961 年 4 月上演《女生外嚮》時使用的排演劇本封面。
（特別鳴謝香港中文大學圖書館允許使用此藏品圖像）。

陸潤棠在《中西比較戲劇和現代劇場研究》一書論及「戲劇」和「小說」文字之別，認為前者在一般而言都比小說的觀賞性低，讀者或會有閱讀困難：

閱讀戲劇作品時要兼顧人物的相互對白，每一對白所組成的意義單位，不只需要與前段對白配合，還需與所指示的動作或情節配合，才能形成清晰的意義單元。在觀看演出過程中，這些對白或舞台的其他元素如燈光、音響效應襯托出來。但讀者在閱讀過程中，不斷要在他的想像舞台（腦子）尋找和排列這些符號，以完成敘事的意義，故他的處境往往是文字與訊息脫節的受害者，故他的閱讀過程較多阻滯，而令閱讀過程所得到的美感欣賞打了折扣。這種情況，在一些較極端的前衛戲劇尤其明顯。[25]

25　陸潤棠：《中西比較戲劇和現代劇場研究》，頁 17—18。

上述引文指出處理「戲劇」文字時要兼顧此媒介特有的「演出性」，要考量劇本內容必須仗賴演員和其他舞台元素配合轉化為舞台表演，方能將訊息妥善傳達。不過，巴蕾作品「半小説・半戲劇」的體裁特色某程度上可以彌補戲劇文字在「訊息不足」方面的缺陷，能夠以長篇幅的序幕和人物介紹協助讀者理解劇情，令他們得到類近小説的閱讀體驗。熊式一翻譯改編的《女生外嚮》本來已秉持巴蕾的劇本寫作特色，當作品接續轉化為小説，得力於篇幅增加，能更充分地交代劇情細節和人物心理狀態。以下列舉第一幕的兩個片段為例，比較戲劇和小説版本之異同。

劇本

　　大光：胡説！我那裏會念愛情詩呢？那是早上我聽見阿梅念了又念一連念了好幾遍，我就把它聽熟了！

　　阿立：你妹妹讀了很多詩，了不起！比我們強多了！

　　大明：阿梅姐姐讀了許多書，又懂得愛情詩，**長雖然長得不⋯⋯長得算高大⋯⋯心真大得很**！

　　大光：阿梅真是一個了不起的女孩子，她心裏想要甚麼，我們就應當給她甚麼！[26]

小説

　　大光道：「我憑甚麼要唱愛情詩？那是今天早上，

26　引文粗體為筆者所加。（熊式一：《女生外嚮》演出劇本，頁 1；4。）

206

我聽見阿梅一個人在那兒念了又念,一連不知念了幾多遍,我就把它聽熟了!」

「阿梅又會讀文,」阿立讚歎道:「又會讀詩!近來每天讀許多詩,真了不起,比我們強多了!」

假如你們不知道張家這三個男人怎麼愛他們的阿梅,那你們簡直不算是知道張家了!鄉下地方,一向全是重男輕女的,但是張家卻略有不同,在他們不違背普通一般的重男輕女的原則之下,簡直把阿梅看得比甚麼女人還要重,愛護關心,無微不至。大明比她小兩歲,尤其把姊姊看成天上少有,地下無雙的女人,除了愛護之外,還崇拜她,怕她,比小孩子崇拜母親,怕母親更厲害。阿立聽見他大兒子說女兒早上念愛情詩,心中更加得意,想一想,說道:「你妹妹⋯⋯你妹妹居然⋯⋯居然讀了許多愛情詩,真了不起!真比我們強多了!」

「你們不曉得,」大明道:「我早就曉得⋯⋯」

「你曉得甚麼?」他父親問道:「蠢材,你曉得怎麼不早說?」

「我曉得阿梅姊一個人自己讀了很多書!」大明說道:「現在又會讀愛情詩,**長得雖然不算⋯⋯長得雖然不算高大,她的學問真大得很呢!**」

大光知道他弟弟本想說阿梅長得雖然不算怎麼好看,後來改為說她不算高大,心裏不免一動,隨口說道:「阿梅真是一個了不起的女孩子!她心裏想要甚麼,我們就應當給她甚麼才好!」[27]

27　引文粗體為筆者所加。(熊式一:《女生外嚮》,頁8—9。)

　　這一片段描述張家父子圍繞家中惟一女性成員而開展的對話，劇本交代弟弟大明道出「長雖然長得不……長得算高大……心真大得很」，並未能明確交代他認為阿梅「長得不好看」的弦外之音。相比起來，小說版本加入阿梅在張家地位之描述，以一定篇幅說明阿梅在家庭的重要性，以及大明視她有着如對母親一般的崇拜，先強調角色的家庭關係，再展開大明與大光兩兄弟之間的對話。大明同樣沒有直接在對白說出阿梅「長得不好看」，但作者加入大光會心之語，寫「大光知道他弟弟本想說……」，讀者即能清楚明白女主角阿梅「長得不好看」之外貌特點。誠然，劇本的功能在閱讀以外，所載的文字對白最終都要移師舞台供演員以口述和形體動作演出，雖然單純依靠閱讀並未能判斷演員在實際演出時會作出怎樣的現場演繹及其表演效果，甚至有否自行發揮加入原創台詞，藉以表演對白本來的意思。不過，可以確定劇本在本片段未有附加任何清楚的舞台提示，難以跟小說一般明確交代說話者對女主角有「長得不好看」之負面評價。

　　劇本

　　　　明：阿梅姐，甚麼樣的女人，就算是漂亮女人？

　　　　梅：男人認為這個女人身上開了花似的，這就算漂亮！假如你漂亮的話，此外你甚麼也用不着了！假如你不漂亮的話，那你再好也沒有用，你這一輩子全完了！有的女人，極少數的女人，無論是誰都覺得她漂亮！大半的女人，至少有一個男人覺得她漂亮，可是也有的女人，無論是誰，都覺得她不漂亮——（她很難過的樣

208

子，坐下來不做聲！）

　　明：我阿梅姐漂亮極了！

　　梅：（搖搖頭）一點也不漂亮，誰也不覺得她漂亮！[28]

小說

　　大明向着大光辯，可是大光不理他；他只好再轉過來問阿梅道：「阿梅姊，甚麼樣的女人，就算是漂亮女人呀？」

　　「假如男人覺得這個女人，」阿梅想了一想才答道：「好像一朵正在開的鮮花似的，這個女人，就算是漂亮！假如你生得漂亮的話，此外你甚麼也用不着了；世界就是你的！假如你生得不漂亮的話，那你再好也沒有用；你這一輩子簡直全完了！」她略微歇了一下再說道：「有的女人——極少數的女人——無論是誰都覺得她漂亮！多數的女人，至少也有一個男人覺得她漂亮；可是也有一種女人——最少數的女人——無論是誰都覺得她不漂亮……」她說到這兒，感覺非常難過的樣子，再也說不下去了，默然坐下來。

　　大明看見他姊姊這樣難過，立即大聲叫道：「我阿梅姊漂亮極了，漂亮極了！」

　　阿梅搖搖頭，輕輕的歎一口氣道：「一點也不漂亮！」她更傷心的加一句道：「誰也不覺得我漂亮！」[29]

28　熊式一：《女生外嚮》演出劇本，頁1：14—15。

29　熊式一：《女生外嚮》，頁18—19。

　　在上述片段，劇本特別以括號加入劇場提示，寫「她（阿梅）很難過的樣子，坐下來不做聲」，說明女主角自覺不漂亮，因而深感難過。此處運用的劇場提示能在對白以外，補充說明角色的心理狀況。至於小說版本，亦明確交代角色心情，寫「她（阿梅）說到這兒，感覺非常難過的樣子」。另外，小說提及大明看到阿梅的狀況，為了表達安慰，隨即道出「我阿梅姊漂亮極了」此恭維假話。劇場演出在此需要仗賴演員相互配合，當飾演阿梅的演員說完對白，扮演大明的演員就要把握時機迅速喊出恭維語，必須作妥善的現場演繹，方可表現出自己是配合另一角色的情緒才說出對應的奉承話語。正如陸潤棠所言，「詩人和小說家可以直接用自己本身的語氣與讀者溝通，劇作家則必須將一己的思想轉化為舞台語言，將一己的心意分化成多種傳遞形式，通過不同之角色表達，與詩人或小說家直接靠文字表達不同」。讀者但凡閱讀劇本，就要有「一種想像之視聽能力，以填補上小說之隔膜」。[30] 回到本片段的例子，只要劇本寫入充足的劇場指示，讀者從劇本或小說都能夠得到大致相同的總體訊息。

　　上述兩個例子都可以說明《女生外嚮》的劇本和小說之異同，如果熊式一翻譯的戲劇文字可以承襲巴蕾「半小說・半戲劇」的體裁特色，他接續改寫的小說又能開創怎樣的特色？儘管《女生外嚮》並非熊式一原創，但再三閱讀熊式一的譯文，便可以發現他在作品之中展現出非常獨特的寫作風格，

30　陸潤棠：《中西比較戲劇和現代劇場研究》，頁 14。

能夠流露出一種自成一格的幽默。舉例來說，《女生外嚮》的女主角樣子不好看，但非常聰明，她登場時，巴蕾的英文原著寫：

> We could describe Maggie at great length. But what is the use? What you really want to know is whether she was good-looking. No, she was not. **Enter Maggie, who is not good-looking. When this is said, all is said.**[31]

（我們可以用很長的篇幅來描述瑪姬，但這有甚麼用呢？你們真正想知道的是她長得好不好看。不，她不好看。瑪姬登場，她長得不好看，這句話說出來以後，所有要說的都說盡了。）

熊式一的版本寫：

> 關於阿梅的事，大家早已知道了許多。我們本來可以長篇大論的來描寫她，討論她，替她解釋，替她粉飾，替她宣傳，可是這又何苦呢？這又有甚麼用呢？大家所要知道的不過是這一點：她長得到底好不好看。說老實話，**她長得不好看！**我們說了這一句話，甚麼話也不用再說了，阿梅的前途，阿梅的命運，阿梅的一切，全算是完了！她的聲音，溫柔之中，帶有果決；**但是她長得不好看**，這又有甚麼用？她的態度，文雅之中，帶有敏捷；**但是她長得不好看**，這又有甚麼用？她的服

31　引文粗體為筆者所加。（James Matthew Barrie, *Peter Pan and Other Plays: The Admirable Crichton; Peter Pan; When Wendy Grew up; What Every Woman knows, Mary Rose*, p.171.）

裝，儉樸之中，帶有雅緻；**但是她長得不好看**，這又有甚麼用？刻薄一點的人說：**她長得不好看，那裏還配有這麼許多好處呢？** [32]

原著作者巴蕾只以一句 "Enter Maggie, who is not good-looking. When this is said, all is said." （瑪姬登場，她長得不好看，這句話說出來以後，所有要說的都說盡了）交代女主角的外表，熊式一卻為角色補寫聲音、態度、服裝等多方面的描述，而且以連串排比句式強調「她長得不好看」。

熊式一的這段文字尤其具備強烈的表演性，假設要將之搬上舞台，可以安排兩位演員以對答形式說出如下對白。

演員一：她的聲音，溫柔之中，帶有果決。
演員二：但是她長得不好看，這又有甚麼用？
演員一：她的態度，文雅之中，帶有敏捷。
演員二：但是她長得不好看，這又有甚麼用？
演員一：她的服裝，儉樸之中，帶有雅緻。
演員二：但是她長得不好看，這又有甚麼用？
演員一、二：她長得不好看，那裏還配有這麼許多好處呢？

一般讀者在閱讀劇本的過程需要動腦想像舞台，熊式一的小說讀來卻容易令人將個中文字轉化為舞台語言，繼而在腦海塑造出演員在舞台上表演的情境。熊式一曾在香港版小

32　熊式一：《女生外嚮》，頁 13。

說結集本的〈前言〉說:「成功了的小說,再把它改為電影,
比比皆是;成功了的劇本,再把它改為電影,例子也不少,
這兩種影片,香港所謂『文藝鉅片』,經常可以看見的。由小
說而改為劇本的,在外國是常事,在(中國)香港偶然也可看
見,多半全是外國人在陸佑堂或海軍俱樂部演出。」不過,
由舞台劇本反過來改編成為小說,實乃「前例極少的大膽嘗
試」。[33] 如果熊式一翻譯改編的劇本可以稱為「半小說・半戲
劇」,他從戲劇改編的小說依舊離不開戲劇本源,甚能展現出
獨樹一幟的「半戲劇・半小說」寫作特色。

33　熊式一:〈前言〉,《女生外嚮》,(香港:藝文圖書出版社,1961 年),頁 6。

第三節

《女生外嚮》的階級議題

　　熊式一在《樑上佳人》沿襲英國原著劇本 *Dear Delinquent* 對富家貴族的諷刺，於作品中論及階級議題，甚至將嘲弄的矛頭擴展至虛偽的慈善家與高學歷者（知識分子），而相關批判在《女生外嚮》亦得到延續。綜觀此劇的整個改編重寫過程，熊式一讓巴蕾筆下的英國戲歷經很大程度的本土化，本章開首曾援引陳智德對「本土意識」的解讀，指出那是「一種共同社羣建立的對土地的歸屬感和自我身份認同」。熊式一即使沒有返回中國內地，卻不曾被迫在中國香港滯留，他作為早已熟悉英國社會文化的海歸派跟同代南來知識分子在中國香港絕對經歷着不盡相同的「懷鄉、否定、鬥爭和掙扎」。[34] 他的作品由始至終都着重探討香港現實，能成為理解特定時代香港文化的切入點，往往在字裏行間批判及針砭時弊。以下將從階級和性別兩方面討論熊式一筆下的香港。

34　陳智德：《根著我城：戰後至 2000 年代的香港文學》，頁 381。

(1) 山頂、粉嶺城鄉區隔

熊式一談及的階級政治可從「城鄉區隔」及「語言運用」兩個方向分別闡述。《女生外嚮》跟《樑上佳人》同樣不乏香港地景之描繪。香港作家梁秉鈞認為「坐落在香港」的建築物「無可避免地與香港的文化發生關係」。[35] 在他看來，具體實在的「建築」固然是認識香港都市文化的起點，與此同時，也應該留意建構都市的「符碼」，尤其值得思考的是現實與能夠再現都市的文藝之關係：

> 我們也得注意文藝並非「反映現實」，現象的寓意和符號也容人作多方面的解讀。通過影視去看香港，顯然不僅是看影視裏刻畫了甚麼香港地理空間，也是看影視作為綜合媒介，如何使用種種再現——也包括虛構——的方法，調協了眾人對身處城市的想像。城市本身作為文本，由不同的符碼建構而成，不同的文本亦互相指涉。[36]

所以，當透過《女生外嚮》探討熊式一對香港地景之描繪，不單要整理羅列他提及的地方，還要進一步將這些香港地景視為可供解讀的文化符碼，理解它們背後的階級象徵意義。

《女生外嚮》的女主角張阿梅登場時，劇情交代她跟父兄

35　梁秉鈞：〈都市文化與香港文學：歷史、範圍與論題〉，《作家》第 14 期，（2002 年 2 月），頁 96。

36　梁秉鈞：〈都市文化與香港文學：歷史、範圍與論題〉，頁 95。

同住在位於香港新界「粉嶺」的兩層樓房，小説則特別説明張氏一家最初住在「木屋」，隨着家族石礦生意穩健發展，先遷往「平房」，再買地建造「兩層樓房」。所以，角色的居住環境跟其經濟狀況配合，能夠逐漸改善。[37] 男主角盛志雲亦是粉嶺居民，即使非常好學，卻因為家貧沒有餘錢買書，而張家恰巧有一個藏有二百五十本精裝好書的書櫥子，盛志雲就在晚上潛入張家大宅「借」書讀。張家成員誤以為小偷登門，合力將他抓捕。小説描述阿梅父親張阿立的想法，寫：

> 　　阿立早上對巡警説過，近來粉嶺人口來得越過越雜，許多不良分子，也跑到他們這敦厚的地方來了！他打算今天晚上把這隻賊逮住，交給巡警，重重的辦他一下，責一儆百，以戒效尤，好讓四處的流氓，不敢再到粉嶺來滋事，現在看見賊人乃是盛志雲，不免十分失望和難過，他歎道：「沒有想到還是我們粉嶺人，真丟你們盛家的臉！盛家真倒霉！」[38]

　　從上述文字可見角色為自己居住的地方賦予「敦厚」的正面特質，他以「我們粉嶺人」作自稱，亦見「粉嶺」此地方可成為當地居民的身份認同。按劉效庭在〈粉嶺歷史的吉光片羽〉一文之考據，「粉嶺」無論在地理位置和行政上的隸屬從來都難以清晰界定。當英國駐華公使竇納樂（Claude Maxwell MacDonald，1852—1915）於 1898 年與清政府大臣

37　熊式一：《女生外嚮》，頁 2。
38　熊式一：《女生外嚮》，頁 27—28。

李鴻章（1823—1901）在北京簽訂《展拓香港界址專條》後，粉嶺劃為新界的一部分，租借予英國政府。[39] 粉嶺鄉事會在1954年正式創立，[40] 居民推選代表與英國政府商討地區發展，「粉嶺」及其居民的「粉嶺人」身份亦隨之確立。熊式一未有在《女生外嚮》提及粉嶺鄉事會，但安排筆下的人物張大光為「粉嶺街坊福利會」主席，而男主角盛志雲亦是成員之一，不時在席間發表演說。前文提及角色張阿立以「粉嶺人」自稱，言談間為「粉嶺」賦予正面價值。盛志雲卻跟他持相反意見，認為久居此地，即無異於困鎖牢籠，只能「做一輩子的無名小卒」[41]。按角色設定，盛志雲平日在粉嶺火車站工作，負責收票和搬運行李，不過，他曾在政府辦的夜校讀書，跟完全未接受過教育的張家成員相比，他頗為一己學識自傲。當他提及自己日間在火車站的工作，形容為「暫時耽在這種沒有受過教育的人在一塊兒混」[42]，又說：「粉嶺雖然是我生長的地方，不過將來留我不住的」[43]，明確表明要離開「粉嶺」的強烈意願。若將「粉嶺」此「鄉下地方」[44] 視為「符碼」，可解讀出發展落後和民智未開等特點，包含中、下階層之象徵意義。

39　劉效庭：〈粉嶺歷史的吉光片羽〉，收入 陳國成編：《香港地區史研究之三・粉嶺》（香港：三聯書店，2006年），頁1—43。

40　粉嶺鄉事會由太平紳士彭富華（粉嶺彭族原居民）與地方紳耆羅澤棠（粉嶺客籍原居民）、李昌（新界鄉議局創辦人李仲莊哲嗣）等人共同創辦。（劉效庭：〈粉嶺歷史的吉光片羽〉，頁40。）

41　熊式一：《女生外嚮》，頁30。

42　熊式一：《女生外嚮》，頁31。

43　熊式一：《女生外嚮》，頁31。

44　熊式一：《女生外嚮》，頁80。

熊式一筆下的「山頂」是與「粉嶺」相對的地景「符碼」，乃上流階層的象徵。他撰寫前作《樑上佳人》時，已安排劇中男女主角在對話中談及「半山」，卻未有就此進深討論。[45] 至《女生外嚮》，男主角盛志雲隨着劇情發展成為非官方立法委員，遵循協議與阿梅成婚，婚後就由新界「粉嶺」遷往香港「山頂」纜車站附近的新式洋房。[46] 小說跟劇本相比，加入大量篇幅交代盛張兩人的婚禮及新房子的裝潢。由於盛志雲的地位不同往昔，不少人為攀附權貴而主動協助他籌辦婚禮，教育官王定三就是其中一位代表人物。據人物設定，王定三是香港大學畢業生，其後到倫敦大學留學，取得教育文憑，回港後在教育局工作，曾擔任粉嶺小學校長，迎娶家境富裕的太太後，即官運亨通，並晉升為教育官。他自組公司專門出版中、小學教科書，再利用官職推銷貨品，每年得到極豐厚的收入。[47] 事實上，如斯人物介紹已經可以顯示作者的諷刺意味，身為教育官者，偏偏滿身銅臭。作者又特別交代王定三的勢利和目中無人，寫：

> 對於中國同胞，他（王定三）十分的看不起，自命為高級華人，既然受過最高的教育，到過外國，吃過麵包洋飯，一直的又做着洋官，和外國人聯絡得極好，在半山上住，每一提到同事的人，總是表示他住在半山上，別人住在灣仔一帶，似乎一個是住在天堂，一個住

45　熊式一：《樑上佳人》，頁 29。

46　熊式一：《女生外嚮》，頁 101。

47　熊式一：《女生外嚮》，頁 108。

在地獄之中。不過他也有時候十分謙虛：只要他一碰見洋人，知道人家住在山頂上，他便卑躬屈節覺得人家是他的上司，或者是他上司一流的人物，他不過是人家賞了他一碗飯吃而已，他便能把他平時對同胞們驕傲不可一世的態度，完完全全忘記，馬上變成一個溫良恭敬謙讓的君子，一舉一動，一言一笑，都彬彬有禮，處處做出一種學者的風度來，此之謂大丈夫能屈能伸！[48]

熊式一在上述文字表面上「稱讚」角色「謙虛」和「能屈能伸」，字裏行間卻盡是對此等趨炎附勢之徒的鄙視與憎厭。住在山頂就高人一等，乃「高等華人」，能瞧不起住在其他地方的人，而洋人的地位更加崇高，受到一干「到過外國，吃過麵包洋飯，一直的又做着洋官」的「偽洋人」崇敬。王定三曾經瞧不起盛志雲和張家，當盛志雲和張阿梅由「粉嶺」走入「山頂」，即是階級身份轉換的象徵。在王定三看來，他們「差不多等於由木屋區，一躍而登龍門，馬上真的要搬到山頂上去住！」[49] 所以，王定三也不得不發揮「君子通權達變的天性」[50]，不時拜訪，藉以跟他倆聯絡感情。

(2) 中英文語言運用

人物的住處能彰顯他們的階級身份，其操持的語言也是階級高低之象徵。按《女生外嚮》的設定，所有角色都是華

48　熊式一：《女生外嚮》，頁 108。

49　熊式一：《女生外嚮》，頁 109。

50　熊式一：《女生外嚮》，頁 109。

籍，運用的主要語言是中文，惟劇情不時提及中文和英文的差異。學者朱耀偉曾論及香港的中文有「西化」現象，亦即「英文化」。他援引香港的中文評論文章為例，指出它們或多或少滲雜英文性，構成混雜狀態。他認為香港面對的問題是普羅大眾即使慣常都用中文，英語始終是此地的主導語言，而語言可成為階級象徵，社會更曾經有「英文程度高的便是高級華人」的精英教育制度迷思：

> 在五六十年代以前，香港惟一的大學是以英文為教授語言，那時候英文不好便進不了大學。正因為此，從前香港教育制度訓練出來的知識分子大都精通英文，這更進一步拓建了「英文便是高級」的神話。[51]

陳國球在《香港的抒情史》一書亦指出中國香港和中國內地的文化環境之最大差異是在港華人要面對以英語為主導的政府，久而久之，社會也出現以英語為尚的現象。[52] 以上學者的說法正可以解釋何以前述《女生外嚮》的角色王定三能夠以「高等華人」自居，原因不外乎在香港大學畢業和擁有留學經驗，而最重要的是能以英文與洋人溝通。

男主角盛志雲雖然好學用功，其英文程度卻是「可以寫得出，但是說不出口！」[53] 由於不諳英文，即使成為「非官方

51　朱耀偉：《他性機器？後殖民香港文化論集》（香港：青文書屋，1998 年），頁110—113。

52　陳國球：《香港的抒情史》，頁 25。

53　熊式一：《女生外嚮》，頁 66。

立法委員」，他仍然受到跟自己競爭同一職位的歐陽南屏戲弄，故意以英文與他溝通，劇本寫志雲的感受：

> 我（盛志雲）既然當選了，回頭在半島酒店的大會上，便要由我演説。競選的人都得去，誰當選誰演説，當初大家都以為歐陽南屏一定會當選的，誰知道發表的時候，不是他而是我！這個卑鄙的東西，失敗了便不擇手段和我為難。當眾説一大套英文來恭賀我，明明知道我的英文不好，聽不了多少，更不能講話。[54]

盛志雲面對歐陽南屏的英文恭賀，只感到難堪，以「這個卑鄙的東西」來形容他，認為對方故意説英文是一種「不擇手段和我為難」。至於小説版本，就更詳盡交代兩位角色的教育背景及英文水平：

> 既然是我（盛志雲）做了立法委員，今天晚上半島酒店的聯青大會席上，我便是主客了！那歐陽南屏就只好先講幾句話，重要的話全要讓我一個人講！誰都不願意聽他發牢騷，大家都要聽我大大的發表意見了！這個小傢伙不是東西！剛才我在葛羅斯打八樓碰見他，他知道發表了我做委員，他落了空，這個卑鄙的東西，懷恨在心，馬上就不擇手段和我為難，當着好幾個朋友的面，説一大套英文來恭賀我，明明知道我的英文不如他，他是自小進的教會學校，一張油嘴，英文講得流利極了，我是半途出家，這五六年才補習英文，看書雖然

54 　熊式一：《女生外嚮》演出劇本，頁 2：7。

不比他差，聽話就常常聽不清，講話發音更不行，弄得
我面紅耳赤，叫我用英文回答既不好，不用英文回答他
也不好！[55]

歐陽南屏從小在教會學校接受英文教育，盛志雲卻是成
年後才學習英文，單靠五六年的學習，英文水平自然不如歐
陽南屏。上述小說版本比起劇本，更具體明確交代盛志雲的
「英文不好」是針對「聽」和「講」兩個範疇，「聽話就常常聽
不清，講話發音更不行」，「讀」的能力還是過得去的。小說又
特別加入一段角色對白來交代看法，寫：

> 一個中國人，英文講得好講得不好要甚麼緊呢？我
> （盛志雲）最不喜歡中國人對着中國人講英文！可是香
> 港這種地方，到處都可以碰見專門喜歡講一口不三不四
> 的英文的中國人！[56]

或者，熊式一在此借角色之口，表達的實際是一己看
法，受到批評的對象並非操持英文者，而是那些自以為講英
文就高人一等的中國人，他們以講英文來欺負不諳英文之同
胞，才是最令人看不慣的惡劣行為。

按巴蕾的原著英文劇本，盛志雲和歐陽南屏的對應
角色分別是約翰・尚德（John Shand）及佩雷格林爵士（Sir
Peregrine），男主角約翰獲選為英國下議院（the House of

55　熊式一：《女生外嚮》，頁 65。
56　熊式一：《女生外嚮》，頁 66。

Commons）議員，其競爭對手佩雷格林就故意以法文恭賀他。[57] 所以，男主角面對的困難是不懂運用英文以外的另一語言——法文，結果被別人戲弄。不過，英文和法文兩種語言在劇中未有明顯的高下優次之別。相比起來，熊式一的改編卻不單描述了人物運用中英文的語言差異，還說明人們因為操持特定語言的能力而延伸之深層階級矛盾，講中文和能講英文的人會有地位差異，此番描繪可謂看準香港當時作為英國殖民管治地區獨有的社會問題。《女生外嚮》既出現歐陽南屏這種能運用英文的高等華人角色，更有自認「英國人」的角色——歐陽慧珍，小說明確描述她對於「英文」和階級身份扣連之看法。歐陽慧珍乃歐陽南屏的姑媽，亦是英國貴族格林霍先生之遺孀，她甫張口就自我介紹為：「我們英國人——我們在英國住慣了的人」。[58] 其實，她完全以「英國貴族」自居，當女主角張阿梅嘗試以英文與她交談，其想法如下：

> 歐陽慧珍看見一位七彩鮮明的鄉下大姑娘，忽然走到她面前，對着她吱哩咕嚕的講了一大套英文！講得雖然不怎麼全對味兒，可是清清楚楚，一個字一個字都不算有毛病！她本來想罵她這種德行兒，也配講英文嗎？可是她是一位生長在大家的命婦，又在英國貴族人家裏住過多年，所以說起話來，和氣極了，客氣極了，

57　James Matthew Barrie, *Peter Pan and Other Plays: The Admirable Crichton; Peter Pan; When Wendy Grew up; What Every Woman knows, Mary Rose*, p.187.

58　熊式一：《女生外嚮》，頁 77。

對於底下人聽差的，也從來不肯失身份，總是彬彬有禮
的……[59]

在歐陽慧珍這位「英國貴族」眼中，並非所有階層的人
都配講英文，鄉下人如張阿梅者，即使把英文說得清清楚楚，
沒有毛病，亦干犯僭越之行，值得斥責。

周蕾在《寫在家國以外》一書以個人在香港出生，海外
留學的經驗出發，論及香港的語言問題，指出這處地方具有
「多元性和衝突性」的語言特色，實在「與（中國）香港複雜的
歷史文化背景是息息相關的。不同的語言和文化在日常生活
中無時無刻地交錯，使在（中國）香港土生土長的一代如我
（周蕾），一直活在『祖國』與『大英帝國』的政治矛盾之間，
一直猶豫於『回歸』及『西化』的尷尬身份之中」。[60]《女生外嚮》
劇本和小說在二十世紀六十年代的香港面世，香港的前途和
「回歸」之相關討論在當年應該尚未在社會全面廣泛地開展。
熊式一對中英文的語言關注，或可追溯自他本人的教育背景
及經驗。第一章已交代他畢業於北京高等師範學校英文部，
無論中英文的水平都甚高，早年在國內積極從事英譯中的翻
譯工作。武漢大學一度有意聘請他擔任正教授，不過，礙於
他未有任何留學經驗，並不符合當年教育部對大學招聘教授
的規定，計劃只好作罷。鑑於是次職場失意，熊式一才決心

59　熊式一：《女生外嚮》，頁 73。

60　周蕾：《寫在家國以外》（香港：牛津大學出版社，1995 年），頁 x。

出洋，於 1932 年的年末抵達英國。[61] 熊式一的經歷促成他對那些仗着有留學經驗即自認高人一等之徒深惡痛絕，他筆下曾放洋留學的角色，大多不是正面人物。上一章提及《樑上佳人》的女主角就有一位擁有極高學歷的賊兄，本章前文亦指出熊式一在《女生外嚮》小説對原創人物王定三有深刻嘲諷。事實上，王定三對於劇情整體發展並未有太大作用，只屬一位新增閒角，其存在的價值或許只是讓作者借題發揮，藉以發表一己對此類「偽洋人」之不滿。除此以外，熊式一在原創現代戲劇《大學教授》也有相近的胡希聖博士角色，在此不再詳述。[62] 總的來說，熊式一透過筆下角色表達對操持「中文」和「英文」之看法，揭示出語言運用跟「階級」身份有密切關係。

61　熊式一：〈《難母難女》前言〉，頁 121。

62　熊式一：《大學教授》，頁 123—128。

第四節

《女生外嚮》的性別政治

　　繼上一節的階級議題，本節再論《女生外嚮》的性別政治。熊式一在報章開展《女生外嚮》小說連載時，先撰〈前言（三）〉論及別人對他的評價：「說我（熊式一）無論寫甚麼東西，創作也好，翻譯也好，改編也好，仍然脫不了我的老習慣。總是把女主角放在更優越的地位，比男主角總是更聰明更能幹。」[63] 然後，他逐一檢視自己往昔作品的女主角，指出《王寶川》的王寶川，《西廂記》的崔鶯鶯和紅娘，《天橋》的吳蓮芬，《樑上佳人》的趙文瑛和《萍水留情》的吳萍，全都能以不同方式凌駕身邊男性，甚至將他們玩弄於股掌之中。至於《女生外嚮》的女主角張阿梅，則更上一層樓：

　　　　舞台上的張阿梅，和長篇小說中的張阿梅，完完全全一樣，又是一個女中丈夫！她比寶川以及樑上佳人（趙文瑛）更要屬害。她不靠女性獨有的煞手鐧：美麗的容貌，時髦的裝束，來壓倒男性。她要用男子的特長：學問，智慧，陽光，氣魄，膽量，涵養，精神，毅

63　熊式一：〈《女生外嚮》前言（三）〉，《星島晚報》，1961 年 4 月 20 日。

力，來做她征服一切的工具。此外她還要比男主盛志雲大六七歲，在這種情形之下，她更要出奇才可以制勝了。[64]

熊式一在上述介紹文字固然能為女主角的「手段」大賣關子，勾起讀者對劇情發展的好奇，與此同時，也點出《女生外嚮》觸及男女兩性關係。中劇組在 1961 年 8 月重演此劇時，[65] 演出場刊就收有一篇由中劇組當屆主席容宜燕撰寫的〈宣揚婦德的精神〉，文中賣力稱讚女主角張阿梅能彰顯中國女性之傳統品德：

> 阿梅這個角色，外表並不美，似乎有點癡憨，卻具備中國女性傳統上的美德——「婦德」。詹女士（詹俠賢）演來揮灑自如，對這人物的純潔天真，令人感到可愛；對於自己忍受委屈，逆來順受，使觀眾寄予無限的同情；而對於丈夫名成利就便移情別戀，以退為進地，竭誠地感化他，勸導他，更使人感到這人物的可敬，「宣揚婦德的精神」，對於這個戲的素材，我是欣賞與讚美的。[66]

容宜燕的看法對於分析阿梅的性別特質具有一定參考作用，以下運用性別角度切入文本，先以女主角張阿梅為焦點，從劇本為她建構的性別觀念出發，討論此作品展現的兩性關

64　熊式一：〈《女生外嚮》前言（三）〉，《星島晚報》，1961 年 4 月 20 日。

65　是次戲劇節目乃香港教師會中文部主辦的第三屆會員戲劇欣賞晚會，演出地點為香港大學陸佑堂，演期是 1961 年 8 月 5 及 6 日。

66　容宜燕：〈宣揚婦德的精神〉，《女生外嚮》演出場刊，1961 年 8 月，無頁碼。

係。其後會接續梳理劇本對「女權運動會」之描述，從而再思《女生外嚮》論及的「香港女權」議題。

按《女生外嚮》的人物設定，出嫁之前的張阿梅與父親及兄弟三位男性角色同住，劇情交代她受到家人愛護，弟弟尤其將她視為「母親」一般崇拜：

> 假如你們不知道張家這三個男人怎麼愛他們的阿梅，那你們簡直不算是知道張家了！鄉下地方，一向全是重男輕女的，但是張家卻略有不同，在他們不違背普通一般的重男輕女的原則之下，簡直把阿梅看得比甚麼女人還要重，愛護關心，無微不至。大明比她小兩歲，尤其把姊姊看成天上少有，地下無雙的女人，除了愛護之外，還崇拜她，怕她，比小孩子崇拜母親，怕母親更厲害。[67]

若將女性的人生軌跡劃分為常規理解下的「女兒」、「妻子」和「母親」，阿梅在初登場時已兼任「女兒」及「母親」兩職。值得一提的是熊式一特別強調阿梅的家人無論如何愛護她，還是離不開「普通一般的重男輕女的原則」。所謂的「重男輕女」，可從阿梅與父兄相處的生活細節得見。長兄大光有感阿梅難以覓得婚配對象，就向盛志雲提議出錢資助他讀書，而交換條件是他將來要迎娶阿梅。當大光和父親跟盛志雲商談時，原不希望阿梅在場，直接對她說：「我們和盛先生要談

67　熊式一：《女生外嚮》，頁 8—9。

談條件！男人使買賣交易，用不着女人在場的！」[68] 換言之，在父兄這兩位男性「家長」眼中，阿梅作為婚姻計劃的主角，卻無權參與其中。這種思維無疑將「女性」視為可被交易的「貨物」，獨有男性能成為商談交易條件的發言者，即使是女性自身的婚姻事宜，她們也不能表達意見，最理想的狀況更是時刻做到噤若寒蟬。當阿梅不希望在男性談「買賣交易」時離場，大光就叮囑她：「你就坐在這兒聽我們講，可是我不許你做聲、不許打岔兒。」[69] 阿梅得知整個計劃，出言反對自己的婚姻安排，大光竟然對她厲聲斥責：「叫你不准做聲，怎麼你又做聲！」[70]

儘管巴蕾的原著劇本也有相近展現兩性差等待遇的對白，熊式一卻在其改編小說加入更多篇幅描述阿梅的成長經驗及想法：

> 阿梅自從她母親死了之後，自小便處處吃虧，處處把自己的利益置之度外，只求大家好，結果別人對她也會好。她生平所得的教訓，和那一班嬌生慣養的千金小姐所受的恰恰相反，別人是：先己後人，她卻是先人後己！她自小在粉嶺鄉間的家中，和她父親，哥哥，兄弟三個男人相處，處處她總先想到顧到她爸爸，她哥哥，她兄弟的飲食起居，結果他們這三個男人，對她再好沒有。她長大之後，便以此為她做人做一切的事情之訓，

68　熊式一：《女生外嚮》，頁 36。

69　熊式一：《女生外嚮》，頁 36。

70　熊式一：《女生外嚮》，頁 38。

一直等到她嫁了志雲，慧眼識英雄於微賤之中，擇人而事，她一心一意以她丈夫為她這個小天地的中心，所以他才有了今天的成就！[71]

以上內容能解釋阿梅「先人後己」的處世態度是在「母親」缺席的情況下，跟父親和兄弟等男性相處時逐漸建立的。正如前文所述，阿梅身邊這幾位異性在「不違背普通一般的重男輕女的原則之下」，待她很好。換言之，在阿梅眼中，女性的自我犧牲能得到男性的相應回報，是以她在婚後亦賣力照顧新增的男性親人——丈夫盛志雲。舉例而言，「阿梅一見她丈夫來了，便趕快起身來侍候他替他移一移椅子，拍一拍椅墊，伺候他先坐下了，她自己恍惚不敢在他面前落座似的，老站在他旁邊招呼他」。[72] 阿梅亦運用才智協助丈夫建立事業，更做到「自己成功不居，還要讓志雲相信他自己真正的了不起，他的太太反而是一個一竅不通的鄉下土豆子！」[73] 劇中的英國貴族遺孀歐陽慧珍曾瞧不起鄉下出身的阿梅，得悉她一直表面裝糊塗，卻暗地裏為丈夫無私付出的「本領」，都自歎不如，稱讚：「你真偉大！他（盛志雲）怎麼配得你上？有誰配得你上？世界上就沒有配得你上的男人！盛太太，你怎麼肯這麼犧牲自己呢？你怎麼肯哦！叫我是決不肯的哦！」[74]

劇中的阿梅未有接受正規教育，卻比丈夫更加聰明，她

71　熊式一：《女生外嚮》，頁 160。

72　熊式一：《女生外嚮》，頁 121—122。

73　熊式一：《女生外嚮》，頁 159。

74　熊式一：《女生外嚮》，頁 159。

處處裝傻扮蠢,「只求他(丈夫)的事業成功,便情願讓別人忽視」[75]。這番人生取態在劇中其他女性角色,甚至讀者看來,都很難不歸為「犧牲、委屈」。不過,阿梅並不看重自己為丈夫建立事業的功勞,反而認為願意迎娶自己的丈夫才受盡委屈,為了彌補其損失,有感「在日常的小地方,略微的將就他一點點,這也說不上是甚麼犧牲哦!」[76]阿梅最大的自卑在於外表並不出眾,覺得丈夫因此蒙受委屈。打從阿梅初登場開始,熊式一就再三強調她「長得不好看」。[77]巴蕾的英文原著亦有交代女主角的樣貌不好看,[78]但熊式一卻在描述阿梅的長相後,特別強調「阿梅的前途,阿梅的命運,阿梅的一切,全算是完了!」每當談及她在聲音、態度、服裝等各方面的優勢,隨即補充一句:「但是她長得不好看,這又有甚麼用?」反復申明女性貌美的重要,將她們的終極價值聚焦於外觀條件,只要「長得不好看」,即得不到異性青睞,是以擁有其他優點也不值一提。相比原著,熊式一的改編更強調女性外貌與命運之必然聯繫。

正如前文所述,阿梅有感自己「長得不好看」,認為迎娶自己的丈夫受到委屈。不過,維持單身卻從非她的選擇。在她看來,婚姻無疑是自己的人生救贖,能讓她走離原本的生活。阿梅非常嚮往婚姻,當達到跟盛志雲協議的五年婚期之

75　熊式一:《女生外嚮》,頁162。

76　熊式一:《女生外嚮》,頁162。

77　熊式一:《女生外嚮》,頁13。

78　James Matthew Barrie, *Peter Pan and Other Plays: The Admirable Crichton; Peter Pan; When Wendy Grew up; What Every Woman knows, Mary Rose*, p.171.

限，她竟然甘心等待，不欲耽誤他參與競選政府非官方立法
委員職位：

> 在盛志雲尚沒有任何表示之前，阿梅反而表示她暫
> 時不打算結婚！她說志雲在他奮鬥的緊要關頭，不可有
> 家室之累，她自己情願再多等一兩年，甚至再多等三五
> 年都在所不惜，她要讓志雲無拘無束的早早完成他的志
> 願！這不免使阿立失望，使大光無話可說，但這卻使得
> 大明更加佩服他的姊姊，一個三十歲開外的老處女，本
> 來可以根據條件和一個漸有了一點兒地位的青年結婚，
> 現在居然自動犧牲失去了大半的青春，繼續的等待遙遙
> 無期的成就！這種偉大的精神，求之於女人中，真是少
> 有！[79]

阿梅的偉大在於願意犧牲自己的青春延後婚期，這反過
來也再次證明婚姻對女性的重要性。當然，能將阿梅的偉大
推至極致之關鍵在於她主動將合約撕毀，容許志雲選擇不與
自己結婚。阿梅就此向志雲說了一番慷慨激昂的自白：

> 我在粉嶺這個小小的地方耽了三十幾年，現在本來
> 可以……可以到香港去的，可是又要耽在家裏過這種的
> 老生活，替人家織織毛線衣，做做豬腸粉給人家吃，一
> 輩子的希望，等待着，等待着，老是這樣的等下去，最
> 後總是落空。我等了這麼多年，在一年之前，本來可以
> 和你結婚的，可是我結果還是耽在家裏，在這兒過一輩

79　熊式一：《女生外嚮》，頁 58。

子，就這麼的耽在這兒枯死了，乾死了！我這六年來，滿懷着希望，希望有今天！現在到了今天，一切的希望都完了。[80]

阿梅的話道盡她作為女性對婚姻之嚮往，亦加倍彰顯她本人的犧牲精神。回到容宜燕在演出場刊對角色的評價，如果具備「婦德」的定義是女性為男性「忍受委屈，逆來順受」，《女生外嚮》的張阿梅自然當之無愧。[81]

熊式一透過《女生外嚮》的張阿梅完美地將理想中兼備「婦德」之女性展現人前，與此同時，作品也出現一些跟阿梅截然不同的「闊太太闊小姐」女性角色，她們亦跟《樑上佳人》出現的「香港摩登女郎」張海倫有別。劇情交代「闊太太闊小姐」聚集起來，在香港組織了一個「女權運動會」。單從「女權」二字就可以推斷此會的宗旨離不開為「女」性爭取「權」益及福祉，不過，並非每位女性都能夠受邀加入。阿梅曾向查詢此會資訊的歐陽慧珍解釋：「她們大半都是美國回來的留學生，至少也是香港大學的畢業生，這才有資格參加女權運動會，領導女同胞！我連中學都沒有進過，鄉下大姑娘，只配和她們倒茶，拿煙，開門哦！」[82] 換言之，這個「女權運動會」的核心成員都是受過高等教育的女性知識分子，她們自視有責任成為領導者，而沒有受過教育的女性會被排除於外。隨着劇情推進，這批女性領導者竟然推舉一位男性擔任她們的

80　熊式一：《女生外嚮》，頁 100。

81　容宜燕：〈宣揚婦德的精神〉，無頁碼。

82　熊式一：《女生外嚮》，頁 119—120。

領導，那就是男主角盛志雲：

> 香港有許多極時髦的太太小姐們，發起了一個女權運動會，當時大家都冷嘲熱諷的譏笑她們這些闊太太闊小姐們無事找事做，盛志雲卻表示在香港現在這種社會裏，應該極力提高女權。香港的女人，處處被男人欺侮，玩弄，賤視，大多數都是被環境所逼迫，為衣食，為生存而忍辱負重，也有為養育兒女，或者為孝養父母，或者為教養弟妹，忍痛犧牲的。大部分環境好的女子，只知一身的享受，就不問其他了。現在居然有開明的女同胞們，她們知道自己的幸運，要喚醒醉生夢死的香港社會，為女權奮鬥，他是心嚮往之，願意極力幫忙。[83]

劇情交代當時的香港人普遍不重視「女權」，甚至對從事相關工作的「女權運動會」作出嘲諷，盛志雲卻反其道而行，指出兩性受到差等待遇，部分女性「被男人欺侮，玩弄，賤視」。由於盛志雲的想法甚能配合「女權運動會」爭取「女權」之立場，他隨即受邀擔任該會的首席名譽顧問，而他亦借出自己的家 —— 盛公館作會議場地。[84]

所謂爭取「女權」，具體來說就是在不同範疇落實「男女平等」。熊式一透過盛志雲的演講內容描述了當時女性的婚姻處境：

> 他（盛志雲）的講演辭之中，最受普遍歡迎的那一

83　熊式一：《女生外嚮》，頁 115。

84　熊式一：《女生外嚮》，頁 116—117。

段，是說在香港，男子可以公然「一妻雙桃」，或者竟
「三妻四妾」，有「大公館」，也有「小公館」，而女子不
可以「一女雙配」，也不容許她有「三夫四婿」，有「大丈
夫」，也有「小丈夫」！在電車上，從來不看見男子起身
讓女子坐，在宴席上，卻常常看見女子替男人挾菜，盛
湯，添酒！他老先生是一本正經的大發議論，台下的觀
眾，大半都是女性，聽了高興得笑口常開，掌聲不絕！
一時在香港社會上傳為美談。[85]

繼上述由男主角提及的婚姻問題，《女生外嚮》還交代了
香港女性的薪酬待遇。劇情描述海歸女配角歐陽西壁受到志
雲的演辭啟蒙，加入「女權運動會」，擔任執行委員會的常務
委員。她特別反對男女「同工不同酬」的差等待遇：

> 歐陽西壁小姐聽了志雲這一篇驚天動地的言論之
> 後，茅塞頓開，立刻決定了不再專做男子的玩具，加入
> 了女權運動會，努力奮鬥，要提高女權，以求男女平
> 等。她這才知道原來男女同事，做公務員也好，做教員
> 也好，做工人也好，男女的薪水和工資，相差很遠，總
> 是男的比女的高多了！她覺得錢多錢少不要緊，不過總
> 要大家一樣多，一樣少，不可以欺負女人！她也讀過古
> 書，記得孔子曾經說過：「不患寡，而患不均！」她以
> 前很不喜歡這位老頭兒，因為他說過：「惟女子與小人
> 為難養也，近不則之遜，遠之則怨！」沒有想到這老頭

85　熊式一：《女生外嚮》，頁 115—116。

兒，心裏還存了一點兒公道！[86]

　　除此以外，作者再借志雲之口，補充說明：「在世界任何文明的地方，都特別尊重女性，提高女權，只有文化落後的窮鄉僻壤，才把女人視為男人的附屬品，或者當做貨物。」[87]換言之，若香港不欲淪為文化落後的城市，提升女性權益就有一定重要性。

　　《女生外嚮》發表於二十世紀六十年代初，如今已難以具體考證熊式一筆下的男女讓座意欲和宴席狀況，不過，他談及女性在「婚姻」和「工作」兩個範疇的處境，確實可以回應當年社會出現的性別討論。據黃碧雲（1961—）在〈香港婦女運動與政治的互動關係〉一文所述，各類型的婦女團體在二十世紀五十至七十年代相繼在香港成立，它們的關注議題各有側重，但參加運動的具體焦點都在香港的在地事務。團體成員既有本地華人婦女，還有居港的外籍婦女，她們合力爭取「女權」及提升婦女地位，「提出的訴求，包括在建制架構及市政局內增加婦女代表，修改婚姻法以廢除妾侍制度，爭取女性平等繼承權，改善女性在家庭中的地位，爭取女性在工作上的平等權益（如公務員同工同酬運動），及關注性暴力與『反強姦運動』等」。[88] 關於「廢除妾侍制度」的呼籲，從二十

86　熊式一：《女生外嚮》，頁 116。

87　熊式一：《女生外嚮》，頁 115。

88　黃碧雲：〈香港婦女運動與政治的互動關係〉，收入 陳錦華等合編：《差異與平等：香港婦女運動的新挑戰》（香港：新婦女協進會、香港理工大學應用社會科學系社會政策研究中心，2001 年），頁 55—56。

世紀五六十年代開始在社會廣泛開展的，由香港律政司賴德
遐（Arthur Ridehalgh，1907—1971）和香港華民政務司麥道
軻（John Crichton McDouall，1912—1979）署名的《香港華人
婚姻問題報告書》在 1960 年 12 月 13 日正式發佈，〈緒言〉第
一段就提及香港的「妾侍」問題：

> 香港華人眾多，人事紛集，諸般問題，由香港之華
> 人婚姻而產生者，指不勝屈。其中尤以妾侍問題，最為
> 顯著，而爭辯最烈。然此非一絕對基本問題。良以男子
> 納妾，係作另一婚姻論。且未娶妻而先納妾者，亦大有
> 人在。稽諸廣州方言，凡稱為結髮或填房者，即係為人
> 正室之謂。倘能將婚姻地位清楚確定，則其他一切問
> 題，諸如已婚婦女及其所生子女兩者之承嗣權，解除華
> 人婚姻之方式，及納妾等事，均可迎刃而解。所以其結
> 癥所在，不屬於此，而係因香港在過去三十年間，華人
> 所舉行之結婚中，妻方之婚姻地位與效力多有淆混不清
> 者。此乃吾人所必先處理之最重要問題也。[89]

雖然政府關注「納妾」的主要原因在於要處理市民的承
嗣權和財產分配所引發的紛爭，但報告書亦談及妾侍之自身
處境，認為「吾人如不作任何措施，俾對此等所謂妾侍之前
途，酌予維護，則有許多婦女，陷入嚴重及苦難之境地，尤以
其子女為然」。[90] 所以，報告書明確列出一些讓妾侍在法律上
自然淘汰之方案，指出在五年內（即 1965 年之前）要檢討是

89　《香港華人婚姻問題報告書》（香港：香港政府印務局，1960 年），頁 1。
90　《香港華人婚姻問題報告書》，頁 12。

否規定丈夫在某日期之後不能納妾。參閱《修訂婚姻制度條例》，港督已指定在 1971 年 10 月 7 日及該日之後，「男人不得納妾，女人亦不准取得妾侍地位」。[91] 具體來說，香港市民必須奉行「一夫一妻」婚姻制度。所以，熊式一在《女生外嚮》借描述「女權運動會」的關注議題，向觀眾和讀者扼要地陳述了二十世紀六十年代的香港女性之婚姻處境。

另外，值得一談的是男主角盛志雲貴為「女權運動會」之首席名譽顧問，他在開會之前卻要妻子阿梅打點服侍：

> 她（阿梅）趕快的侍候着志雲，替他跑過去把通到隔壁大花廳的大門打開，同時志雲緊一緊他的領帶，整一整他的前襟，挺胸大步的昂首走了進去。他才到門口，那兒發出一陣嬌嬌弱弱的掌聲來，歡迎她們的首席顧問，阿梅的任務，就算暫時告一小段落。[92]

盛志雲按劇情要代表「女權運動會」向政府提出改善女性權益之議案，不過，他支持議案的前提卻是「不使政府為難」[93]。志雲如此對政府讓步，連阿梅也看不慣，質疑他：「你一方面敷衍女權運動會，提出這些議案來；一方面又向政府低頭，表示你不反對他們擱置你的提案，這豈不是雙方討好嗎？」[94] 當《女生外嚮》重演時，容宜燕在〈宣揚婦德的精神〉

91　《修訂婚姻制度條例》（香港：香港政府印務局，1985 年），頁 4。

92　熊式一：《女生外嚮》，頁 128。

93　熊式一：《女生外嚮》，頁 124。

94　熊式一：《女生外嚮》，頁 126。

一文特別談到此幕,認為:

> 盛志雲以一介寒士,躍登政治舞台,成為社會名
> 流 —— 女權運動會的首席顧問,當他主持女權運動會
> 議時,夫人 —— 阿梅 —— 不出席,卻讓她在女賓面前
> 替自己推開議室的門好昂然的走進去;而在自己公館的
> 客廳裏卻和歐陽西壁小姐依偎在梳化上親戀喝喝情話,
> 對女權的提倡,給予極大的諷刺。[95]

　　熊式一在《女生外嚮》選用「女權」為女性組織定
名,此「女權運動會」實對應巴蕾原著英國劇本的 "Ladies'
committee",如果配合英文原文,熊式一是否應該將之翻譯成
「淑女」或「婦女」小組,而非選用「女權 (feminism)」字詞?
研究中國女權運動的曾金燕 (1983—) 曾撰寫〈香港女權運動
與婦女運動簡史〉一文,提出「婦女運動」是否完全等同「女
權運動」之疑問:

> 　　「婦女運動」,更關心婦女切身利益的提升。共同
> 利益把運動者們聯結在一起。她們要挑戰的,並不一定
> 是男性主導的性別等級制度,和既有政治制度、權力秩
> 序。而「女權運動」則不同。它要從根本上瓦解這一套
> 權力結構,使女性不再處於從屬地位。更有女權主義羣
> 體進一步發展,在男女二元性別關係之外繼續拓展,尋
> 求更平等的夥伴關係,而不是壓倒性的控制。[96]

95　容宜燕:〈宣揚婦德的精神〉,無頁碼。

96　曾金燕:〈香港女權運動與婦女運動簡史〉,《端傳媒》,2015 年 12 月 10 日。

正如專門研究英國戲劇的學者彼德·霍林德爾（Peter Hollindale，1936—）所言，巴蕾的劇本成於西方女性爭取婦女參政權（women's suffrage）之背景，即使未能明確將它歸類為支持或反對「女權運動」之劇本（a feminist or anti-feminist play），女主角暗藏睿智的設定還是可以被理解成對「女性力量」加以稱頌（celebration of covert female power）。[97] 究竟熊式一是否有意識地選用「女權」二字，並藉此表達一種超越或顛覆既有性別關係之憧憬？這是難以證明的，但可以肯定他透過《女生外嚮》承襲了巴蕾的做法，亦即大肆諷刺男主角那類虛偽地提倡「婦女／女權運動」的政治家及盲從他們的女性。

上官大夫在《女生外嚮》的場刊發表〈我看「女生外嚮」〉一文，指出香港觀眾喜好貼近生活現實的作品，尤愛「此時此地的人物故事，本港社會的生活一角」，「《女生外嚮》的基本成功，便是十分恰當地供應了該項需要，叫人看了信服，感覺到一定有其事，卻不知其發生在何處，而熊式一所做的工作，便是把他們拉上了舞台，讓觀眾看個清楚」。[98] 換言之，他認為熊式一的《女生外嚮》能跟香港現實處境緊密扣連，作者筆下所記，都被視為真有其人、實有其事。熊式一在報章連載小說開展前，也在〈前言（三）〉寫道：

> 《女生外嚮》是以今日的香港社會，襯托幾個特別的人物，所以大事、小事、環境、對話，完全不同，在

97　James Matthew Barrie, *Peter Pan and Other Plays: The Admirable Crichton; Peter Pan; When Wendy Grew up; What Every Woman knows, Mary Rose,* pp.xx—xxi.

98　上官大夫：〈我看「女生外嚮」〉，《女生外嚮》演出場刊，1961 年 8 月，無頁碼。

寫作時，處處是「古之道不足以處之今」，在事業上、
社會、人情，一千年兩千年總是一樣，換湯不換藥，決
不會變遷的。在香港，常常聽見人歎息，說是：「人心
不古！」讀書的人，不是常在古書之中，讀到這一句話
嗎？兩千多年之前，大家也覺得世道人心，江河日下，
不停的追念堯舜盛世！我覺得人既沒有十全十美的，社
會政治也不會有十全十美的，與其對現狀不滿，痛罵今
日，稱讚古代，不如把胸中的牢騷，變成戲劇小說的資
料，使得大家有戲可看，有小說可讀呢。[99]

　　熊式一心儀巴蕾的劇作，他筆下的翻譯改編卻在原著的
框架上，加入大量「香港」元素，令《女生外嚮》蛻變成一個
獨特的在地化文本，甚能觸及本土的階級和性別議題。翻檢
作品的前世今生，英國劇作家巴蕾早在 1908 年寫成英文原著
劇本，熊式一在 1932 年於中國內地將之翻譯成中文，在 1961
年將它改編帶入香港的舞台和報章，先在香港付梓成書，接
續在 1962 年於台灣再版。作品歷年來跨過不同地域、語言及
文化疆界，終始不變的或許就是對社會現實之回應。熊式一
在《女生外嚮》將滿腹不滿與「牢騷」提煉成文藝，透過嘻笑
怒罵的筆調作出深刻嘲諷。他曾揚言「痛罵今日，稱讚古代」
是沒有意義的，筆下的作品卻滿載一己對社會現狀之不滿。
總的來說，他借助翻譯重編，將英國劇本改頭換面成在地化
的文本，目光從未聚焦在舊日的好人美事，跟活在昨日相比，
他更想直面香港的當前現實。

99　熊式一：〈前言（三）〉，《星島晚報》，1961 年 4 月 20 日。

　　本章查證熊式一在 1961 年為中劇組編撰的《女生外嚮》取材自英國戲劇家巴蕾在 1908 年撰寫的英文話劇 *What Every Woman Knows*，指出熊式一在小説版本增寫的原創內容甚能呈現他對本土議題的關注。正如本章開首引用陳智德所言，中國南來作家處身香港此陌生的殖民管治社會，往往歷經一段長時間才能從無根過渡至在香港扎根。熊式一在二十世紀五十年代抵港，作品所展現的本土關懷，以及對香港的階級及性別問題之批判固然跟同代南來知識分子筆下的作品有相通之處。[100] 不過，他獨有的留英和在海外成名的經驗某程度能為他帶來對中國香港此當時的英國殖民管治地區的特別觀察，既在作品指出中英文語言運用跟階級的關聯，亦論及中國香港的性別問題，值得留意的是他尤其對欺侮同胞的「偽洋人」和虛偽的慈善家有所批判。下一章將接續討論熊式一的「原創」話劇《事過境遷》。

100　舉例來説，上一章提及的歐陽天也會透過小説討論香港的社會問題，包括兒童失學、貧窮人士的住屋問題等，詳細分析可參考沈海燕的著作。【沈海燕：《社會・作家・文本 —— 南來文人的香港書寫》（香港：中華書局，2020 年），頁 48—128。】

熊式一的「原創」話劇《事過境遷》(1962 年)

　　我對於在報紙上罵我的文章，一向是不聞不問的，不過朋友們善意指正我的錯誤，我應當感激，所以我謹此申明：「事過境遷」、「事過情遷」，各有各的用法；可是我這一篇，「事過境遷」，是因為當事人的環境，在當時事情過去了之後，變遷得很厲害。他們的心情，四周的景象，有沒有變遷，似乎都是題外之事，因此我也不便隨意亂改。可是我仍要心領敬謝他們愛我的盛意！見仁見智，各自不同；我行我素，還要謝他們見諒。

　　　　　　　　　　—— 熊式一：〈談談：「事過境遷」〉[1]

1　熊式一：〈談談：「事過境遷」〉，《事過境遷》演出場刊，香港清華書院戲劇組，1968 年，無頁碼。香港大學圖書館藏品。

第一節

《事過境遷》原型文本考源

　　熊式一在 1959 年和 1961 年分別為中劇組編撰《樑上佳人》和《女生外嚮》兩齣中文「英國戲」，接續在 1962 年完成劇本《事過境遷》。此劇原為中劇組當年的春季演出劇目，不過，邵氏新成立的南國實驗劇團（下稱「南國劇團」）急需劇本供培訓班成員排演，劇團團長顧文宗（1909—1981）和副團長賈亦棣得知熊式一完成新劇，就向他索要劇本，對方亦欣然同意。事實上，熊式一本來就是南國劇團的顧問委員之一，素來對劇團的發展提供多番指導協助。其他顧問委員還包括邵逸夫、王澤森、姚克、柳存仁、錢穆和譚秀文等。[2] 其中姚克和柳存仁都是中劇組成員，曾積極參與該劇組的演出活動。這一方面可以反映當時留港的中國戲劇工作者遊走於不同劇團參與戲劇工作或屬常態。與此同時，新興劇團的成立及發展往往仗賴這批資深戲劇工作者之協助。

　　《事過境遷》的劇本並未如《樑上佳人》和《女生外嚮》兩劇獲出版社正式出版成書，可幸香港中文大學圖書館香港文

2　　賈亦棣：〈香港話劇風華錄〉，《能仁學報》第 8 期（2001 年），頁 165。

學特藏收有該劇的手抄藍墨油印排演劇本，封面註明「1962
年 3 月印」，足證熊式一在此印刷日期前完成劇本。[3] 前文第
五章談及劉以鬯在〈我所認識的熊式一〉一文指出熊式一曾在
《星島晚報》副刊發表連載小說，作品名單之中就包括《事過
境遷》，惟劉以鬯未有提供此作的具體刊登日期。[4] 透過翻查
香港大學圖書館所藏之微縮膠卷，可證此作品於 1962 年 5 月
31 日開始在報章以小說形式連載，至 1962 年 11 月 24 日結
束，共有一百七十八篇。由於小說正文正式刊登之前，熊式
一在 1962 年 5 月 26 日至 30 日一連五天發表〈前言〉，所以，
以「事過境遷」為欄目的篇章總數有一百八十三篇（圖 36）。[5]
《星島晚報》的《事過境遷》連載小說及前述香港中文大學圖
書館所藏的排演劇本都是本章的具體分析文本。

　　熊式一在 1962 年 5 月 27 日發表的〈前言二〉介紹：

　　　　這一篇「事過境遷」，雖然是遊戲人間諷刺社會的
　　小說家者言，卻也在事先費了好幾個月的功夫，把它先
　　編成了一齣三幕一景的舞台劇，才把它改為長篇小說
　　的。這一次 5 月 25，26，27 在香港大會堂，將由南國
　　劇團演出的國語話劇，正是這個故事的化身。[6]

3　　熊式一：《事過境遷》演出劇本，1962 年 3 月。香港中文大學圖書館藏品。

4　　劉以鬯：〈我所認識的熊式一〉，頁 53。

5　　《事過境遷》從 1962 年 5 月 26 日開始連載，1962 年 11 月 24 日結束，包括五篇
　　前言，共一百八十三篇。微縮膠卷編號：CMF26267—CMF26270，香港大學圖
　　書館。

6　　熊式一：〈前言二〉，《星島晚報》，1962 年 5 月 27 日。

圖 36. 熊式一《事過境遷》連載小說於《星島晚報》首次發表之報章版面，1962 年 5 月 26 日。微縮膠卷編號：CMF26267，香港大學圖書館。

　　從上述引文可得知熊式一撰寫《事過境遷》的過程跟《女生外嚮》相同，先完成劇本，再配合舞台演出檔期，接續以小說形式逐日在報紙連載。前文已指出《樑上佳人》和《女生外嚮》兩劇都並非熊式一原創，那麼，《事過境遷》會否依照作者往昔寫作慣例，亦是一齣取材自英國戲的改編翻譯作品？他提及此劇是「遊戲人間諷刺社會的小說家者言」，這句話中的「小說家者」理應指向他本人，再三細讀以後，那又是否可以另有其人？此劇會否是以他人的小說故事為藍本，先寫劇本，再改編為長篇小說？由於此劇的資料相當匱乏，無論劇評或相關研究都從缺，現階段實難明確判斷它屬改編翻譯作品。

　　正如翻譯研究者吉迪恩・圖里（Gideon Toury，1942—
2016）在討論翻譯研究的「偽譯（pseudo-translation）」或「虛構
的翻譯（fictitious translations）」概念時所言，不少「翻譯」作
品都屬未有源頭的（sources are unknown），亦即我們往往未能
找到其原型文本。[7] 學者劉倩進一步指出「要發現『原著』有
時是不可能完成的任務」，重要原因在於「文學史上有無數不
起眼的作品和名不見經傳的作者，他們的身份和筆名早已為
人們遺忘」。簡言之，我們面對能明確界定為「翻譯」之作品
已經不一定能覓得其對應「原著」，在「偽譯」研究範疇，更加
要證明某宣稱為「翻譯」的作品不存在所謂「原著」，自然加倍
艱難。證「實」（有原著）不易，證「偽」（沒有原著）更難。值
得思考的是，「即使這樣一部原著從不曾存在過，是否有類似
的作品？『譯者』又會不會從多個文學作品中各取一部分，雜
糅成一部作品？這些問題令研究偽譯的學者們深感困擾」。[8]
觀乎熊式一的個案，他並非在特定時代因為特別需要而將一
己作品策略性包裝成「翻譯」的「偽譯者」，在香港創作期間
亦未明確以「翻譯者」自居。據既有文獻資料，亦從未有任何
學者或研究員明確指出他的作品之原型文本。當既有研究資
料未足以查證《事過境遷》的對應文本，將此劇視為熊式一的
「原創」話劇或許是最直截了當的處理方法。

7　Gideon Toury, *Descriptive Translation Studies and Beyond*, Amsterdam: John Benjamins Publishing Company, 1995, p.40.

8　劉倩：〈淺談互文性理論為翻譯研究提供的方法論啟迪──以偽譯研究為例〉，收入北京師範大學文藝學研究中心編，李春青、趙勇主編，錢翰執行主編：《文化與詩學》，2017 年第 1 輯總第 24 輯（上海：華東師範大學出版社，2018 年），頁 215。

　　上述「偽譯」研究者要面對的困難正能為本研究帶來一定啟迪。此處同樣可以提出以下問題：即使這樣一部原著從不曾存在過，是否有跟《事過境遷》類似的作品？熊式一又會否從多個文學作品中各取一部分，雜糅成一部作品？所以，此章節未能如前文將《樑上佳人》和《女生外嚮》確認為翻譯劇，並跟原著進行對讀。不過，《事過境遷》確實能延伸中劇組《樑上佳人》和《女生外嚮》兩劇論及的階級和性別議題。賈亦棣在〈香港話劇風華錄〉一文的介紹寫：「熊式一博士名滿國際，他長住倫敦，這次是隨南洋大學校長林語堂辭職而來香港，到港之後獨力創辦清華書院，並寫了幾個以香港為題材的新劇，《事過境遷》即是其中之一。」[9] 本書第四及五章都指出熊式一曾將香港寫入《樑上佳人》和《女生外嚮》，而《事過境遷》亦以香港為題材，尤能繼續展現社會諷刺意味，繼續開展跟階級和性別相關的討論，這在後文都會接續說明。

　　《事過境遷》分為三幕，採用「三一律」，場景設置在香港山頂包公館，劇情發生時間總共不超過二十四小時，第一幕是早上，第二幕在同日午飯後，第三幕在同日黃昏。全劇的主要人物有三男四女，共七人，分別是包仁翰及其妻包太太（慧珠）、姪女包露茜、包仁翰的姑母何老夫人、女傭阿詩、畫家趙太極和客人史健旺。劇情講述史健旺從澳門前來香港拜訪太平紳士包仁翰，甫見到包仁翰的姪女露茜，就從她口中得悉包太太是抗戰英雄宇文德標的遺孀，在丈夫死後改嫁

9　　賈亦棣：〈香港話劇風華錄〉，頁166。

包仁翰，包氏夫婦結合已有十多年之久。史健旺恰巧認識宇文德標，還向包仁翰夫婦聲稱對方並未在戰時犧牲，只是跟下屬對調衣服改換身份，及後更投降日本成為漢奸，而且，史健旺在不久前還在澳門遇見他。如果宇文德標未死，包仁翰就娶了有夫之婦，其妻也會干犯重婚罪，包氏夫婦為此異常震驚，焦急地思考有甚麼解決方案。最後，史健旺突然想起自己記憶有誤，認識的人是「『聞人』德標」，而非「『宇文』德標」，真正的宇文德標確實早已在抗戰時期為國捐軀，包氏夫婦的婚姻危機只屬虛驚一場。包仁翰的性格古板守舊，包太太想在家中安裝新型的衛生潔具（即抽水馬桶，劇中角色包仁翰認為直接說出「抽水馬桶」過於粗鄙，露茜亦仿效，不願意使用此詞彙），他一直不同意。露茜跟畫家趙太極相戀，包仁翰又以露茜過於年輕而反對他倆結婚。經過是次婚姻風波，包太太威迫丈夫要重新向她求婚和正式在婚姻註冊處申領官方結婚證書，還要他接受露茜與趙太極交往，否則會離家而去。包仁翰終一改舊有想法，不但答允修建所住的老式住宅（不單安裝新型衛生潔具，而是清拆和改建整幢住宅），亦讓露茜與趙太極先訂婚，再安排趙太極在香港辦畫展和出國深造，待他學成歸來就可以跟露茜正式結婚。

熊式一在《樑上佳人》和《女生外嚮》兩劇都不約而同提及「山頂」，並運用此象徵上流階層的地景符碼來交代劇中人的身份地位。《事過境遷》的故事亦發生在山頂，劇本註明地點是「香港山頂的一座花園洋房中大廳」。前文已指出熊式一的戲劇作品有「半小說‧半戲劇」的體裁特色，往往以一定篇

幅交代場景和人物，以下的劇本序幕就對故事場景 —— 包公
館有詳盡描寫：

> 　　包仁翰的別墅，大廳向着海，正面是高大的法蘭西
> 式玻璃窗。在天氣晴朗的時候，可以把它當做大門用，
> 除了僕人之外，大家都由這兒進出的。可是左邊有一道
> 門通到大門口，右邊有一道門通到書房，飯廳和樓上的
> 寢室等處。
> 　　大廳裏的傢具，全是紅木的舊式硬桌椅几櫈，古色
> 古香，十分好看，可是用起來極不方便，更不舒服。牆
> 上的字畫，和桌上几上的陳設，不消說，也會是古董，
> 珍貴無比。總而言之，這一幢高大寬敞的古式洋房，除
> 了建立是照最古老的四式之外，其餘一點一滴洋東西都
> 沒有，這表示主人是一位保存國粹的中流砥柱。[10]

透過上述室內結構和佈置的介紹，能夠得知劇中人的基
本訊息和舞台的場景設置。南國劇團在 1962 年 5 月 25 至 26
日假香港大會堂公演《事過境遷》，[11] 從邵氏官方電影雜誌《南
國電影》所載的演出劇照可見觀眾的正面是「玻璃窗」和海景
的佈景，而舞台亦放置有不少中式傢具，足證劇團在實際演
出時甚能夠遵照劇本的場景設置（圖 37）。[12] 賈亦棣和顧文宗
在〈「事過境遷」導演的話〉一文亦特別指出「關於這戲的佈景

10　熊式一：《事過境遷》演出劇本，頁 1A-2-3。

11　〈南國實驗劇團首晚結業演出邀請明星揭幕〉，《香港工商日報》，1962 年 5 月
　　23 日。

12　〈南國實驗劇團公演〉，《南國電影》第 52 期（1962 年 6 月），頁 64。

設計，也不是凡手所能勝任的。一方面它要表現香港半山區老式洋房半中半西的趣味，一方面要從這佈景的陳設，看出這家主人的嗜好和個性。……」[13]

至於小說版本，則在說明玻璃窗被劇中人物用作大門出入的內容之前，增添如下描寫：

> 包家的別墅，是香港山頂上最老的花園洋房之一。大廳向着海，正面是高與屋簷齊的法蘭西式玻璃窗。太平紳士包仁翰，和他的繼配慧珍女士，有時坐在這兒，舉目閒眺，幾乎可以望見九龍的全景：遠遠的高高的白雲青山，略近一點點低一點點的屋宇，船隻，海面，動的，靜的，多顏色的，單色的，好似一幅常有小小變更的美麗畫圖。尤其是在黃昏時候，天上的彩霞襯托着落日，白雲呈現出各種鮮豔奪目的顏色，漸漸的暗下去；同時萬家燈火逐漸在各處閃爍的照耀起來，真像人間的仙境。他們這些高大的法蘭西式窗戶，在天氣晴朗的時候，簡直可以當做大門用……[14]

相比劇本，小說版本進一步對包公館周遭的環境加以描述，寫出本土地景。與此同時，也交代劇中包氏夫婦閒時可以觀看美景的舒適生活。隨着劇情推進，可以知道包仁翰與妻的矛盾在於包太太對居所的老舊裝潢並不欣賞。借用飾演趙太極一角的演員李志堅之說法，此劇的主人公「是一個老派

13　顧文宗、賈亦棣：〈「事過境遷」導演的話〉，《影劇二十年》，頁41。

14　熊式一：〈事過境遷（一）〉，《星島晚報》，1962年5月31日。

而保守的人，家中一切的東西，都是世世代代流傳下來。他太太是一個懂得大體的人，對於丈夫之所為，頗為不滿，例如，家中的家私雜物和用具，照主人太太的意思，應該全部換過，但主人不肯，認為這是學時髦，換花樣，太太也無可奈何」。[15]

圖 37.《事過境遷》舞台演出劇照，1962 年 5 月 25 至 26 日，香港大會堂。

15　李志堅：〈我對戲劇的興趣〉，收入《事過境遷》演出場刊，無頁碼。

第二節

《事過境遷》的階級議題

(1) 中英文語言混雜

　　前文分析《女生外嚮》的章節已指出角色操持的語言能夠作為階級高低之象徵，亦能對應香港獨特的中英文語言混雜環境。儘管《事過境遷》並未就此深入討論，卻不時安排兩代劇中人就名詞說法有不同意見。包仁翰的姪女露茜之父母早歿，一直寄居於叔父家中。相比包仁翰的守舊，露茜和趙太極兩位年輕人的洋派風格尤能從語言運用得見。由於她的英文名字是 "Lucy"，就自稱露「西」，也要別人如此喚她。不過，包仁翰卻堅持要按其中文名字露「茜」的正確讀音來唸作露「倩」。[16] 當趙太極受託購買牛奶，說自己「到附近『士多』去」，包仁翰就此反應激烈，「氣往上衝，不讓他往下再談，厲聲叱問道：『士多？士多？士多是甚麼鬼東西？說話說人話！別說鬼話！』」趙太極惟有向他賠罪，放棄使用「士多」二字，改用「小店兒」代之。[17] 上述例子的「露西」及「士多」分別是

<hr>

16　熊式一：《事過境遷》演出劇本，頁 1A-10-11；熊式一：〈事過境遷（四）〉，《星島晚報》，1962 年 6 月 3 日。

17　熊式一：〈事過境遷（八十一）〉，《星島晚報》，1962 年 8 月 19 日。

英文 "Lucy" 和 "store" 的音譯，包仁翰作為社會及經濟地位都比其他角色更高階的太平紳士，不但抗拒運用這些英譯外來語，還負面地稱之為「鬼話」。無論「鬼話」可被理解成胡裏胡塗的語言，抑或是外國人「洋『鬼』」説的話，包仁翰不願意接受新事物的性格特徵甚能藉此突顯。所以，中英語言的運用在此也有新、舊的象徵意義。

　　此劇亦有不少篇幅指出英文在香港的重要性。露茜跟史健旺閒聊時，史健旺慨歎自己不懂英文，就有「在香港不懂英文真吃虧」之語。[18] 上文提及趙太極外出購買牛奶，也需要懂得英文，因為他具體是要為何老夫人買「一罐美國來路貨牛奶」，由於他買回來的牛奶在罐子上面印有中國字，何老夫人就認為要不得，着他另購沒有中國字的。[19] 何老夫人解釋「來路貨上面加印了中國字，那就是專門運了來賣給中國人的，東西一定次多了」，如果沒有中國字的，「那是他們洋人自己專用的，那才是真正的來路貨，東西一定好多了！」[20] 據何老夫人的看法，產品包裝上的文字會反映其品質，洋人連飲用的牛奶也比中國人的好，[21] 這頗能反映角色的媚洋思想。相比小説的詳盡説明，劇本反而沒有就此加以着墨，相關段落只寫：

　　　趙太極：我到附近士多去去⋯⋯

18　熊式一：〈事過境遷（七）〉，《星島晚報》，1962 年 6 月 6 日。

19　熊式一：〈事過境遷（八十一）〉，《星島晚報》，1962 年 8 月 19 日。

20　熊式一：〈事過境遷（八十二）〉，《星島晚報》，1962 年 8 月 20 日。

21　熊式一：〈事過境遷（八十九）〉，《星島晚報》，1962 年 8 月 27 日。

包仁翰：到附近「士多」去！「士多」是甚麼！

趙太極：到附近小店兒裏去買了一罐美國來路貨

的牛奶來⋯⋯[22]

單從以上對白難以確認舞台演出的觀眾是否可以如閱讀
小說的讀者一般明白包仁翰是反對趙太極使用英譯詞彙，或
會誤會他只是不通英文而不能夠明白「士多」這個新詞。另
外，劇本亦未有不懂英文會吃虧或洋貨品質較優之內容，所
以，熊式一因應劇本與小說文體之差異，能在小說以更多篇
幅加入一己看法和對當時社會文化現狀有所批判。不過，跟
《女生外嚮》相比，《事過境遷》以相對詼諧戲謔的方式交代角
色的中英文語言運用，也沒有出現自恃懂得英文就欺負不通
英文的中國同胞之「偽洋人」角色。

(2) 地方語言轉換問題

值得一提的是劇本的史健旺是「番禺人」，能操流利廣東
話，「廣東話全懂，國語懂得一大半，上海話也懂得一點兒」[23]。
熊式一在小說版本卻將此角色改為跟自己同樣祖籍「江西」，
不但不通英文，還有「廣東話嗎？那好難懂，我常常不知道他
們說甚麼！」之對白。這或許能夠直白地反映熊式一作為處
身香港的江西人之心聲。本章開首指出此劇原為中劇組而寫，
及後才因應顧文宗和賈亦棣之邀改由南國劇團上演。顧、賈
二人回顧向熊式一索要劇本的經過，就特別提出中劇組與南

22　熊式一：《事過境遷》演出劇本，頁 2A-32。

23　熊式一：《事過境遷》演出劇本，頁 1A-18-19。

國劇團採用的演出語言並不相同，正因為他們會以國語演《事過境遷》，才受到熊式一的「熱烈歡迎和重視」，並欣然提供劇本。在《事過境遷》演出以前，無論中劇組或其他劇團在香港演熊式一的劇作，全都以粵語演出。換言之，熊式一完成劇本後，要交由他人改寫成粵語對白，雖然「粵語和國語同樣可以表達劇本內容和思想，可是在保持原劇的韻味和情趣，多少有些差別」，令熊式一「早有還我本來面目的要求」。[24] 若翻閱香港中文大學圖書館所藏的中劇組《樑上佳人》排演專用劇本，確實可發現不少針對國、粵語轉換的手寫提示。舉例來說，女主角文瑛的對白「不過話又得說回來！」標示為「不過老實講呀！」[25]；男主角大維就文瑛的小偷「職業」之提問：「這種活兒，也夠吃夠穿夠花的嗎？」被改為「咁嘅嘢，都夠食夠駛嘅咩？」[26]；另一對白「你是甚麼意思？以後小心多了？」改為「乜嘢話？你以後小心啲？」[27]。此劇本封面有鮑漢琳的署名，又由其家屬捐贈予香港中文大學圖書館，劇本理應屬他本人所有，而他正是演出的導演及演員（飾趙鶴亭）。故此，上述例子絕大可能是按照劇組實際演出需要而作之修訂。

　　當香港清華書院在 1968 年以粵語演出《事過境遷》，演出場刊所載的〈談談:「事過境遷」〉一文甚能道出熊式一的心聲：

24　顧文宗、賈亦棣:〈「事過境遷」導演的話〉,《影劇二十年》,頁 39。
25　熊式一:《樑上佳人》演出劇本,1959 年,頁 7。
26　熊式一:《樑上佳人》演出劇本,1959 年,頁 11。
27　熊式一:《樑上佳人》演出劇本,1959 年,頁 15。

　　歷年中英學會同仁所演的《西廂記》、《樑上佳人》、《女生外嚮》，都是照我所編的劇本，改譯成粵語而排演的。雖然每次改譯的時候，都有我在場，又蒙大家尊重我意見，極力保持原劇的韻味，可是粵語和國語，到底總有多少差別。在某些小小的地方，恐怕不能完完全全把原作的意味表達出來。或者雖然表達出來了，卻不免有一點點特別的情趣，並不是原作裏面所有的！一個作家，閉門謝客，獨自在他屋子裏把他平日所見所聞，蘊藏在他心中的一點點小東西，用筆墨把它表現出來，總不免有一種奢望。他很想看見他自己所創造的人物，在他所計劃的環境之中，變成有形有體，有機能有情感的活人。這和父母想看見他們的孩子長大成人是一樣的道理。假如父母看見孩子不會說他們教他說的話，口音完全不同，雖然不至於和黃種人生出來的孩子變了白種人、黑種人那麼糟糕，不管這種孩子多麼好多麼美麗，父母總難免有一點點不相信他們是自己所生的孩子！[28]

　　在熊式一看來，以國語上演才更能表現他劇作之原貌。細閱《事過境遷》，確實能夠找到某些對白是因應國語而寫。例如，劇情交代露茜向史健旺查問「你懂得『畫』嗎？」[29] 由於「畫」與「話」在國語拼音同為 "huà"，史健旺就誤會露茜問他是否通曉「廣東『話』」。不過，「圖『畫』」的「畫」字之粵音是 "waa2"，理應不會跟「說『話』」的「話」字之 "waa6" 混淆。

28　熊式一：〈談談：「事過境遷」〉，《事過境遷》演出場刊，無頁碼。

29　熊式一：《事過境遷》演出劇本，頁 1A-18。

所以，劇中人因為國語的同音異字而衍生的誤會與矛盾不一定能適用於粵語。正如熊式一所言，劇本雖然由他撰寫，「人物個性的刻畫，還全靠各位演員的體會，導演的指示」。如果觀眾感到滿意，他不願居功，如果觀眾認為演出不對勁，原因在於他「對廣東話的了解和運用，還差得太多了！」[30] 即使熊式一在香港撰寫劇本都標榜是為香港觀眾而寫，甚至以「香港化」稱之，他依然要面對不通本地語言的問題。若劇本以粵語上演，尤要依靠導演和演員巧心地修改微調對白，才能在實際表演時相對完滿地表達出劇作家的心意。

(3) 揭露太平紳士的虛偽與教育事業的流弊

前文分析《樑上佳人》和《女生外嚮》兩劇的章節已論及熊式一在作品不時對虛偽的慈善家有所嘲諷，《樑上佳人》安排角色趙鶴亭兼有盜賊和慈善家雙重身份，《女生外嚮》也指出「捐幾筆大款子，做幾樁大慈善事業，馬上就可以做東華三院的總理，保良局的主席，不久便可能做太平紳士，甚至於受封為勛爵！」[31] 至《事過境遷》，熊式一自然不忘就此題材繼續發揮。本章開首曾引述熊式一對劇名的看法，他之所以採用「事過『境』遷」，而非「『景』遷」或「『情』遷」，原因在於要表達「當事人的環境，在當時事情過去了之後，變遷得很厲害。他們的心情，四周的景象，有沒有變遷，似乎都是題外

30　熊式一：〈談談：「事過境遷」〉，《事過境遷》演出場刊，無頁碼。

31　熊式一：《女生外嚮》，頁 57。

之事」。[32] 賈亦棣和顧文宗則從導演的角度指出他們決定排演此劇時，首先關注的就是戲劇主題，認為包仁翰正是值得關注的戲劇角色：

> 這部戲的主要意義是要刻畫一個頑固守舊的人，從這個人物的身上，說明順應時代的重要。所謂「事過境遷」，事與境都改變了之後，人物的性格，也不得不有所改變，最後是各適其所，皆大歡喜，完成喜劇的結局。所以從這劇的發展脈絡來看，我們應當把主要的注意力放在太平紳士包仁翰的身上，通過他來揭示作品的主要的，具有積極意義的思想。[33]

兩人認為「太平紳士這一形象，相當突出鮮明而具有戲劇性」，又認為熊式一「不但大膽諷刺現實，對於今日社會上一些不合理的現象，也給予無情的針砭」。[34] 其實，包仁翰成為太平紳士的方法就是熊式一的嘲諷所在。

以下引文出現的前文後理是包仁翰嫌棄趙太極貧窮，反對露茜與他相戀，包太太就此相勸，認為凡事不能只看重金錢，因為「錢是最靠不住的東西」。包仁翰卻反駁這個世界只有錢最靠得住，「你有了錢，就有了一切！錢可以買地產、房屋、股票、外國的股票，還可以買官做！」[35] 夫婦接續有如下

32 熊式一：〈談談：「事過境遷」〉，《事過境遷》演出場刊，無頁碼。

33 顧文宗、賈亦棣：〈「事過境遷」導演的話〉，《影劇二十年》，頁40。

34 顧文宗、賈亦棣：〈「事過境遷」導演的話〉，《影劇二十年》，頁40。

35 熊式一：〈事過境遷（三十八）〉，《星島晚報》，1962年7月7日。

對話：

> 「難道你的太平紳士也是用錢買得來的嗎？」包太太含笑的問她丈夫道。
>
> 「當然不是的！」包仁翰慎重申明。
>
> 「當然不是的！」他太太學他的口吻道：「那是因為你做了許多慈善事業，熱心公益，港督才提拔你的！」
>
> 「一點也不錯！」道貌岸然的包仁翰一本正經的説道：「這決不是用錢買來的！」
>
> 「對了！」他太太道：「捐款到各團體做慈善事業，因此才做了太平紳士，決不可以説用錢買官做！」
>
> 「決不可以！」包仁翰板着面孔説。
>
> 「也不可以説是沽名釣譽？」他太太道：「對不對？」
>
> 「對的！」包仁翰毅然答道。

包仁翰越矢口否認，他以金錢換來太平紳士頭銜之事反而更加欲蓋彌彰。包太太還説破他利用自己的身份，領頭在尖沙咀和北角一帶作改建計劃，再肆意向租戶加租和收取建築費，從中謀利。雖然他每年捐給慈善團體的款項動輒就有港幣十至二十萬之多，扣減因為頭銜而得到的利潤，還是能小往大來。[36] 上述情節乃小説獨有，熊式一延續舊有想法，試圖在作品揭穿那些沽名釣譽的慈善家之醜惡真貌，既嘲諷他們「買官做」的行徑，還具體批評他們操弄地價房租，指責他

36　熊式一：〈事過境遷（三十九）〉，《星島晚報》，1962 年 7 月 8 日。

們是令香港百物騰貴的罪魁禍首。

包仁翰的姑母何老夫人同樣是「香港數一數二的大慈善家」[37]，其勢力之大，甚至可以染指教育界。劇情講述露茜向客人史健旺炫耀自己精於數學，並提及某次考試的成績被老師算錯，令平時總得一百分的她只得到九十九分半，她為此向叔叔投訴。包仁翰就打電話質問學校，隔天校長到包宅親自賠罪，不但向包仁翰鞠躬道歉，又將考卷分數改成一百〇一分，多出的分數是用作彌補所欠分數的「利錢」。[38] 隨後校長還要再向何老夫人道歉，因為對方是脾氣極大的「爵紳夫人」，只要露茜向她告狀，「她這個校長還做得成嗎？她的小飯碗兒還保得住嗎？」[39] 包仁翰及其姑母之氣焰也由此得見。熊式一筆鋒一轉，再對香港的教育業大肆鞭撻。露茜以輕鬆的口吻向史健旺查問他在香港「打算在哪一行上面發財」，當得悉史健旺要請求包仁翰為他介紹工作，就提議他可以當校長。史健旺認為自己沒有資格做校長，露茜即大感詫異：

> 「做校長？」史健旺驚道：「那我怎麼敢當？我那有資格做校長呀？」
>
> 「做校長還要資格？」露茜覺得她聞所未聞：「我們從前有一個女工，積着了幾千塊錢，同兩個姐妹合開了一個幼稚園，後來加班成了小學，再擴充成了中學，一直就是她做校長。她並不認識多少字，更談不到有甚麼

37　熊式一：〈事過境遷（十）〉，《星島晚報》，1962 年 6 月 9 日。

38　熊式一：〈事過境遷（九）〉，《星島晚報》，1962 年 6 月 8 日。

39　熊式一：〈事過境遷（十）〉，《星島晚報》，1962 年 6 月 9 日。

資格，現在闊得了不得，報紙上常常登她的照片呢！」

目不識丁者只要有足夠經濟資本，竟然可以在香港隨意辦學，甚至當上校長。

史健旺沒有錢自行辦學，露茜卻認為不要緊，因為包仁翰是許多學校的董事長，可以隨便委任史健旺當任何一間學校的校長。史健旺隨即以自己沒有任何「辦教育的經驗」來推辭，露茜就糾正其說法，指出「這又不是辦教育！這是賺錢！」並解釋「辦學校是將本求利！資本最小，利息最厚！賺錢極了！」[40] 史健旺以「奇聞」稱之，露茜就此抗議，補充說明：

> 香港的學店，不知有幾百幾千，那一家不賺錢嗎？有不賺錢的，早就會關門！我叔叔說，辦學校最合乎經濟原則：以最小的資本，求最大的利益，所以他開得最多！他從前只買地產、房產、股票，因為這些東西的價值，雖然不停的往上漲，可是利息到底薄，不如辦學校，利息厚得不得了。有一個人，當初找了朋友幫忙，大家湊幾萬塊錢借給他辦學校，五年之內，賺了一百多萬，現在每月還接着賺十萬八萬的！

熊式一借用芳齡十六的年輕女性角色以童稚口吻道出香港的教育問題，大肆嘲諷「香港辦學校並不是辦教育，卻是將來求利，而且是最賺錢的事業」。[41] 不過，熊式一並未在《事

40　熊式一：〈事過境遷（十一）〉，《星島晚報》，1962 年 6 月 10 日。

41　熊式一：〈事過境遷（十二）〉，《星島晚報》，1962 年 6 月 11 日。

過境遷》具體交代「辦學校」何以能謀利。

　　本書第五章的《女生外嚮》劇本與小説比較列表已指明該作品的小説版本有交代角色盛志雲探訪「聖湯瑪斯學院」的新增情節，或許可以回到這段由熊式一原創的劇情來理解他眼中的香港教育問題。具體來説，劇情講述盛志雲獲陳牧師邀請參觀他所任教的聖湯瑪斯學院，該校乃九龍著名的男女英文教會學校，兼辦中、小學課程，學額不多，每年只從五千多位報名者中選收一百位新生。每屆公開考試，參加小學會考的六十三位學生有六十一位合格，中學的三十一位參加者就有二十九位合格，及格的百分比達到差不多百分之九十四。志雲參觀完畢，認為單從校方嚴格的收生標準已足見其辦學態度認真，並非「那種濫收學生以圖賺錢的私立學校」。[42] 志雲的太太張阿梅卻能聰明地道破個中端倪，如果該校確實從每年五千多位報名學生中選拔出一百位新生，那些理應是學業成績最優秀者，惟從報考公開考試的學生人數卻能得知每屆學生都有一定比例是「不能見場面」的，學業能力不足以讓學校補送他們前往參加公開考試。事實上，學校不問成績，只講情面，每年都收取闊人捐款來保送他們的子女入學，這些學生每年在學校胡混，最後根本不能送去參加公開考試。[43] 另外，雖然這所學校的學費不貴，卻以其他手段向學生收取零星雜費作為學校的「正當收入」：

42　熊式一：《女生外嚮》，頁 103。

43　熊式一：《女生外嚮》，頁 104。

制服是由學校指定的裁縫做，他們有回扣，書籍是
由學校代辦，他們也有賺頭，各種功課，除課本之外，
作業簿，試驗紙，練習簿，生物圖，地圖，手工業等紙
和許多東西，全是學校印好了出賣的，此外還有圖書
費，或每年一度的擴充校舍基金籌募大會，要每一個學
生去到外邊籌募，一個學生，限定每年要負責捐八十五
元以上的基金，由各級主任教員，分別恫嚇威迫學生出
去捐款，在學校之內，分級分組，比賽那一級那一組捐
款最多，賞罰分明，弄得小學生們變成了貨品兜售員似
的，一天到晚想法子去替學校弄錢！[44]

最後，張阿梅的結論是，即使聖湯瑪斯學院以「不謀利」
掛帥，在實際營運過程卻以不同方法向學生及其家長要錢。
儘管這所學校理應是熊式一虛構而來，上述出自角色之口的
辦學細節寫來卻鉅細無遺，難免予人真有其校之感，甚至認
為作者很可能在影射現實的某所學校，諷刺意味殊深。

無論《事過境遷》或《女生外嚮》提及的香港教育狀況都
能反映熊式一對「辦教育」甚為關注。他在港生活期間既積極
推動劇運，亦致力創辦香港清華書院。葉龍在〈追憶熊式一教
授二三事〉一文談及自己曾向熊式一查問香港清華書院的創
校經過：

熊老緩緩地若有所思地呷了一口清茶說道：「我也
可說是清華的校友，因為我念過兩年清華中學。早年，

44　熊式一：《女生外嚮》，頁 106。

清華留香港的校友籌組了一個教育委員會。當於 1953
年時，北京的清華大學只有理科而沒有文科。因此，在
清華校友極欲復校的強烈意願下，決定在香港辦一間有
文科的清華書院。大家便一齊推舉我為主席。經過多
年的籌劃與討論，終於在 1962 年創立了清華書院，由
我出任董事長。由於經費苦無着落，我便拿出藏畫與古
董，把自己珍藏的近代名畫家作品如張大千、徐悲鴻、
齊白石、傅抱石、吳昌碩和黃賓虹、丁衍庸等人的作品
大部分拿出來拍賣，才得支持清華的日常開支。當時我
特別感激的就是當代國畫大師張大千先生答應做我們
的校董，他慷慨捐贈了三十幅左右的水墨畫給我，好讓
我義賣得款以維持清華的開辦。大千先生熱心教育，恩
及莘莘學子，使我衷心感謝。十九年後，我讓賢接辦清
華，惟一的希望是後繼者仍以不牟利為宗旨辦下去。幾
十年來清華也栽培了不少青年，總算對社會人士有了交
代。」[45]

據上述資料，熊式一擔任清華復校委員會主席，從 1953
年已經開始籌組，至 1962 年學校才正式成立。他不但未能因
為籌辦此校而賺錢，反而賠出不少家產，從香港中文大學圖
書館所藏的《香港清華書院熊式一博士收藏金石書畫古玩目
錄》就可以得知他在學校成立初期向校方捐贈二百餘件藏品，
藉以易取資金作為學校經費。[46] 或許，熊式一正因為在現實

45　葉龍：〈追憶熊式一教授二三事〉，頁 156。

46　熊式一：《香港清華書院熊式一博士收藏金石書畫古玩目錄》（香港：香港清華
　　書院，約 1964 年）。

籌辦學校的過程屢遭波折,才有感而發,刻意透過小説內容來議論香港教育,尤要區別「辦學校」與「辦教育」,肆意鞭撻藉由辦校以謀利的行為。至 1981 年,熊式一將香港清華書院交由盧仁達接辦,而惟一條件是學校仍然要維持非牟利的宗旨。

第三節

《事過境遷》的性別政治

　　熊式一除在《事過境遷》延伸對香港教育問題的關注，亦接續論及性別議題。此作品出現的何老夫人角色跟《樑上佳人》的司徒夫人和《女生外嚮》的歐陽慧珍有甚多相同之處，同樣被設定為具備一定社會及經濟地位的中年寡婦。儘管何老夫人擔任港九婦女聯合會董事長，其性別觀念卻相對守舊，尤將女性生兒育女視為天職。當她到訪包家時，由於包仁翰養的母狗阿花剛巧在早前生下數隻小狗，露茜就故意說家中「添丁」，何老夫人竟然聽錯，誤會阿花是仁翰新納的妾侍，還已經為仁翰生下兒女。她隨即對包太太說：

> 男子在外面花點兒錢，那是免不了的事！像他爸爸！我哥哥！在外邊也偷偷的買了妾侍，不過只要生的是男孩子，也可以替我們包家傳宗接後，算是我們包家的親骨血呀！不知道這個小寶寶生了多久了？假如仁翰知道這個小東西的的確確是他自己的孩子不是外遇的野種，那就好極了！仁翰媳婦，你也不用這麼難過，男人都不是好東西！[47]

47　熊式一：〈事過境遷（六十八）〉，《星島晚報》，1962 年 8 月 6 日。

何老夫人一方面請包太太不要難過，還斥責「男人都不是好東西」，表面上從女性立場安慰相同性別的包太太，另一方面，骨子裏還是看重女性是否有為家族傳宗接後的能力。她跟仁翰說的話就更加直接：「你這個媳婦兒（包太太），樣樣都好：又賢惠，又會管家，又會做針線，又會寫會算。可惜就只差了一件，不會養孩子！咳！世界上的女人，也沒有十全十美的！這也不能怪她，她也跟我一樣，心有餘而力不足！」[48] 所以，在她看來，女性的最主要價值只是要為夫家生男丁繼後香燈，只要未能成為母親，其他一切才藝技能都不值一提。

何老夫人跟包仁翰又論及寡婦再嫁及鰥夫再娶（續弦），仁翰指出何老夫人作為港九婦女聯合會董事長：「你老人家不提倡，還有誰敢提倡呢？」正因為何老夫人有「不孝有三，無後為大」的思想，當仁翰的第一任妻子離世之後，何老夫人就讓他早日續弦以便早生孩子。怎料包老夫人回想舊事，竟然聲稱自己從一開始就反對仁翰再娶：

> 我一向都是反對你那麼早就續弦！我替你留了心，看中了兩三個乾乾淨淨，上身粗，下身大的鴉（丫）頭。相貌也不太壞！香港天氣不怎麼冷，冬天用不着要人煨腳。不過晚上替你鋪鋪牀，洗澡的時候替你擦擦背，專門照應你吃的穿的，比普通僱的傭人貼心多了。將來有了孩子生，再收上來做一房姨太太，豈不是一舉兩得

48　熊式一：〈事過境遷（六十九）〉，《星島晚報》，1962 年 8 月 7 日。

嗎？仁翰，你這種年紀，續弦是用不着，有一兩個得力
的姨太太，對內可以替你管家，對外可以替你做人情，
再合適也沒有了！[49]

原來何老夫人作為港九婦女聯合會董事長，不但主張蓄
婢，還支持納妾（姨太太），甚至狎玩丫頭。縱觀香港的婦女
運動，早在二十世紀二三十年代就出現廢蓄婢運動。正因為
香港乃當時的英國殖民管治地區，其獨特的政治社會文化條
件造就香港婦女跟外籍人士聯繫，能跟本地基督教團體和宣
教士、工會、英國的婦女團體、慈善組織與民間組織結連，
共同「向英國政府施以龐大而持續不斷的輿論壓力，最終逼
使政府就範，在 1923 年、1929 年及 1938 年先後三次通過廢
婢的法例和實施妹仔和養女的註冊制度」。婦運接續在戰後發
展，參與者在二十世紀五六十年代「以廢除妾侍制度為目的，
爭取修訂婚姻法的運動」。[50] 關於「廢除妾侍制度」的呼籲在
上一章論及《女生外嚮》出現的「女權運動會」之相關章節已
談及，在此不再重複。無論如何，值得注意的是熊式一筆下
的何老夫人之思言行為明顯偏離所屬身份理應有的立場，簡
而言之，她只徒具虛名銜頭，實際上無理念可言，這正是作
者諷刺的焦點所在。

按劇情交代，包仁翰選擇的再婚對象是寡婦，他在十多
年以來一直以「正室」身份視之，亦未有另討幾個丫頭或姨太

49　熊式一：〈事過境遷（九十九）〉，《星島晚報》，1962 年 9 月 6 日。

50　黃碧雲：〈香港婦女運動與政治的互動關係〉，頁 54—56。

太。不過，他並未完全反對何老夫人的看法，而兩人的最大分歧只是正室與姨太太的「功能」之別。包仁翰認同娶姨太太能為家庭的內部管理帶來一定好處，但他更在意跟朋友之間的交流應酬。在他看來，正室的對外形象較好，「姨太太就不便和別人的正太太爭先後，在香港多少場合之中，姨太太根本就拿不出去！」[51]熊式一接續借用角色趙太極之口，以現代婚姻法令來對包仁翰和何老夫人的守舊性別思想作出反駁：

> 我們大家都應當要遵守法律，才可以維持道德，試問包老先生知不知道，我們所在的國家的婚姻法令呀？現代的婚姻法令，全是一夫一妻制，討姨太太是違法的，玩上身粗下身大的鴉（丫）頭也是不對的！你愛了一個女人，而且和這個女人結了婚，就應該同她疾病相扶，患難相助，禍福同當，富貴同享，百年相從，白頭到老！這是一個人結婚時候的誓詞，也是我個人的主張！我是一個言行一致的人，不是那種言不副行，行不副言的偽君子，到了緊要的關頭，找出種種理由來推推諉諉，為了怕人家說甚麼閒話，就想逃避自己的責任。[52]

其實，《事過境遷》面世之時，香港仍未明確推行婚姻法例和確立一夫一妻制度，而角色引述的婚姻誓詞亦比較貼近基督宗教信仰價值。所以，討姨太太和丫頭並不違法，即使不算普遍的社會現象，也絕大可能是當時真實存在的狀況。熊式一安排年輕角色就此提出質疑，個中「言不副行，行不副

51　熊式一：〈事過境遷（一百）〉，《星島晚報》，1962 年 9 月 7 日。
52　熊式一：〈事過境遷（一百零五）〉，《星島晚報》，1962 年 9 月 12 日。

言的偽君子」之語，就是對特定人士的有力指責。隨着劇情發展，包太太聰穎地引導包仁翰再思婚姻價值，令對方一改舊有想法，甚至開始接受和欣賞趙太極及他所創作的西洋抽象畫（作為嶄新思想的象徵）。

第四節

《事過境遷》的胡適批判

　　本書已述及熊式一早在離開中國內地以前就多次聯繫胡適，期望對方賞識自己，以及安排他出國留學，奈何事與願違。熊式一未得胡適認同，一直耿耿於懷。事隔多年，他寫於香港的《事過境遷》仍多次提及胡適。此作的戲劇版本在1962年3月脫稿，而胡適在同年2月24日於台灣離世。儘管難以確定熊式一是否得聞其訊，相關報導能廣見於香港不同報章，即使撰寫劇本時並未知情，劇團在排演期間很可能已經得知此消息。[53] 不過，熊式一依然將胡適寫入作品。數算下來，劇本談及胡適的對白共有四句，都出自劇中男女主角包仁翰和包太太之口。劇情交代包氏夫婦討論露茜和趙太極的婚姻問題，包太太認為應該給予他們機會，包仁翰卻反對，角色的對白寫：

　　　　趙太極：（認真）包老先生，你不明白我們藝術家，

53　〈一代學人名滿中外胡適博士逝世　參加中研會酒會心臟病復發　急救無效在場人士痛哭失聲〉，《華僑日報》，1962年2月25日；〈胡適昨病死台北死於心臟病突發〉，《大公報》，1962年2月25日；〈一代學人胡適昨逝世〉，《香港工商日報》，1962年2月25日。

都是一種境界的創造者，和現代的文學一樣，都要先向各方面去嘗試嘗試，體驗體驗，才能夠得到學問，修養修養才能得到智慧，再去創造自己的天地！

　　包仁翰：好！你要先去嘗試，體驗，卻偏偏挑了我的姪女去嘗試，體驗，一年零兩個月，賺了兩百多塊錢，還想要老婆？一定會餓死的！

　　包太太：那只要你給你姪女一兩幢房子陪嫁，他們就不全餓死了！他們可以多多的嘗試嘗試，**胡大博士也是全靠嘗試而成名的！**

　　包仁翰：**胡適之鬧文學革命，不知道害死了多少青年！**

　　包太太：**胡適之害死了人？**

　　包仁翰：**教他們一天到黑做些甚麼的的的白話詩，寫些甚麼的的的白話文，到了現在的新詩新文，連胡適之也看不懂了！**再說我哪兒有富裕的錢給露茜陪嫁呀？稅常常的漲，差餉常常的加，東西天天的貴，工價不停的往上升，我的收入，卻一年比一年少，再這樣下去，難保沒有破產的一天！這都是你們鬧出來的事！

　　包太太：（看見她丈夫指着趙太極罵，大驚）怎麼？趙太極，你做了甚麼？

　　趙太極：（茫然）我沒有呀！

　　包仁翰：全是你們這一班青年，每件事都要翻新花樣，這個要改良，那個要革命，把全世界弄得處處都快要天翻地覆了！[54]

54　粗體為筆者所加。熊式一：《事過境遷》演出劇本，頁 1B-8-9。

據上述對白，畫家趙太極的觀點是（視覺）藝術跟現代文學同樣講求嘗試及體驗，不能以包仁翰重視的經濟賺賠邏輯來衡量，包太太附和趙太極的說法，並借用胡適改良文學的「嘗試」精神為喻，勸導丈夫也要給予年青人機會。包仁翰卻在回應婚姻問題前，先對胡適及其提倡的文學革命作負面批評。

當包太太對他的看法懷疑，包仁翰接續解釋「教他們一天到黑……連胡適之也看不懂了」，再從文學革命的話題又回到姪女的嫁妝問題，抱怨自己的收入減少。由於這段對白緊接包太太的提問出現，說話對象理應是包太太，當包仁翰說完最後一句「這都是你們鬧出來的事」，包太太接續的對白卻出現劇場指示，標明她「看見她丈夫指着趙太極罵，大驚」。由此可以得知包仁翰在同一段對白轉換了說話對象，先回應太太的發言，再轉向趙太極，而演員說完末句對白時，尤其要做到「指着趙太極罵」。平心而論，包仁翰對胡適及文學革命的看法跟故事整體發展沒有直接關聯，即使刪去亦沒有任何影響：

> 包太太：那只要你給你姪女一兩幢房子陪嫁，他們就不全餓死了！他們可以多多的嘗試嘗試！
> 包仁翰：我哪兒有富裕的錢給露茜陪嫁呀？……

從以上刪減版本可證角色論及胡適和文學革命並非關鍵對白，編劇如斯突兀的安排實屬借題發揮。

至於小說版本，熊式一更將包氏夫婦的相關對話發展成

接近一天的報章連載篇幅在 1962 年 6 月 30 日刊登，亦即全輯小說的第三十一篇（全文共有一百七十八篇）。部分內容節錄如下：

　　「我們的胡大博士，也是全靠嘗試而成名的呀！」

　　「胡適之這個老渾蛋，」包仁翰按不住火氣，破口大罵道：「專門提倡革命，不知道害死了多少青年！」

　　「胡適之博士專門提倡革命？」包太太驚道：「還害死了許多青年？仁翰，你這就未免太冤枉了好人！他老先生是一個文人，只會做做白話詩，談談哲學，生平從來沒有做過革命黨！而且他從來就不贊成孫中山先生，罵他做孫大炮，他怎麼會和他們去革命，害死許多青年呢？」

　　「他還沒有做過革命黨？」包仁翰滿肚子裏的牢騷，現在正好借這個機會發泄發泄道：「這個老糊塗，一天到黑教一班青年人打倒孔家店，不去讀四書五經，專門做些甚麼的的的白話詩，寫些甚麼的的的白話文，誤死了天下的青年，不去讀書，提倡文學革命，無君無上，無父無兄，無法無天，你還說他這個傢伙沒有做過革命黨！」

　　「文學革命，」他太太勸他道：「並不會害死人的！他不是帶人家去造反，放槍，擲炸彈，他們提倡文學革命的人，和革命黨多少有一點兒不相同……」

　　「不相同？」包仁翰餘怒仍未息的罵道：「他們都是一班亡命之徒，完完全全一樣！」

　　「我讀過胡適之先生很多書！」他太太道：「他不過

是主張少用，或者不用文言，提倡白話文，語體詩，好讓沒有念過古書的人，也可能看書，做詩……」

「胡說！」包仁翰的火氣又往上衝，大叫道：「現在這一班寫文章做詩的人，受了胡適之的影響，不知道他們寫一些甚麼的的的的東西！文不成文，詩不成詩。不但沒有讀過古書的人，看了搖頭歎氣，一點也不懂，就是我吧，我所讀的書真不算少，看了也一點都不懂！聽說胡適之這個大糊塗鬼，到後來他看見這一班他自己的徒子徒孫寫的文章，做的詩，連他自己也看不懂，這簡直是現世報！」[55]

觀乎以上小說引文，熊式一借用小說角色之口，指明道姓地罵胡適為「老渾蛋」「老糊塗」「亡命之徒」和「大糊塗鬼」，甚至將「文學革命」比擬成「政治革命」，認為他「害死許多青年」。與此同時，另一角色又大唱反調，彷彿要以支持者的角度為胡適及文學革命平反。不過，回到熊式一的親身經歷，就難以將之單純理解成不同人物對某事件有截然不同的看法。本書第一章已指出熊式一有一定的舊學根底，當五四運動發展至如日方中之際，他卻致力以文言文翻譯外國科學家的傳記，而此番作為從不受推崇白話文的胡適認可。若考量熊式一的自身故事，劇中人的批評話語或許更貼近其心聲。誠然，此處也可以解讀為熊式一不計前嫌，透過作品駁斥胡適及文學革命之反對者。據鄭達的考證，胡適在 1945 年前往牛津大學接受榮譽學位時，曾得到熊式一熱情招待。

55　熊式一：〈事過境遷（三十一）〉，《星島晚報》，1962 年 6 月 30 日。

即使當時物資短缺，熊式一還特意為胡適找來牛津大學的畢業袍及禮帽作為賀禮，而胡適亦認為這些禮物具有特殊價值，為他的英國之旅增添紀念意義。[56] 惟熊式一又曾撰文憶及胡適在台灣擔任中央研究院院長期間（1957 年 12 月至 1962 年 2 月），他欲前往拜訪卻不被對方接見，[57] 由此可見兩人的關係或許並不友好。回到《事過境遷》的小說發展，包仁翰略為狠辣地咒罵胡適會得「現世報」之後，包太太就不再反駁，並主動將話題轉回討論露茜和趙太極的婚姻。

至 1962 年 11 月 10 日刊登的第一百六十四篇連載小說，故事發展已接近尾聲，包氏夫婦再次談及胡適。比對劇本及小說，可見相關討論全屬小說增添之對白：

> 「趙太極這一個孩子，」包太太道：「倒是肯研究，肯嘗試！」
>
> 她又是想說，研究和嘗試，都是和做買賣一樣，必定要先籌備充分的資本，將來才可以獲利的。不想到他（包仁翰）又插口道：
>
> 「對了！對了！只要他肯研究，肯嘗試，將來一定會成功的！我記得西洋有一句好格言『嘗試乃成功之母！』據說胡適之一生的成功全靠他肯嘗試！」
>
> 包太太幾乎忍不住要笑；她勉強壓制自己說道：
>
> 「對了，西諺是『嘗試乃成功之母，失敗為成功之父』，所以失敗了不要緊，只要肯嘗試，一定會成功的！

56　Da Zheng, *Shih-I Hsiung: A Glorious Showman*, pp.174—175.

57　熊式一：〈《難母難女》前言〉，頁 121—122。

胡適之曾經做過一本書，提到他嘗試的事……」

「對了！」包仁翰馬上脫口而出的説道：「這本書我看過，做得真好，叫做……叫做……《嘗試自述》！是他六十歲，滿花甲的那一年，追述他的生平！他的文章真好，那本書寫得好極了！據説他有一位朋友，看了他那本書之後，送他一副對聯，賀他花甲之慶！上聯是：『何必與人談政治』，下聯是：『不妨為我寫文章』。他這位朋友，一定和我一樣，在香港經商，不肯回大陸，也不肯到台灣，不願混在政治圈裏，鬧得焦頭爛額，兩邊不討好，何苦來呢！真是何苦來呢？」

包仁翰滿腹經論，越説越起勁，他太太只好攔住他説道：「仁翰，我們別去談胡適之吧！我當初最怕你對他有偏見……」

「我有偏見？」包仁翰大驚問道：「我是一個生平最講道理的人，我怎會有偏見？我一向對他不但毫無偏見，而且很佩服他！」

「你居然很佩服他嗎？」包太太也覺得大驚的問道：「你真心佩服他，不是順着我的意思説説騙我的？」

「笑話！」包仁翰道：「我生平最講原則，決不肯順着甚麼人的意思，去騙甚麼人！我是真心真意的佩服他！我恐怕專講香港這小小的地方，佩服他的人還不少呢！」

「香港有人佩服一個孩子嗎？」包太太道。

「孩子？胡適之不是孩子！」包仁翰道。

「誰和你講胡適之！我是講趙太極！」包太太道。[58]

跟前述第三十一篇比較，原本對胡適及文學革命持負面評價的角色包仁翰突然轉變立場，又主動向太太提及胡適。雖然他聲稱自己非常佩服胡適，所引述的《嘗試自述》卻疑似是胡適筆下的《嘗試集》（1920 年）和《四十自述》（又稱《胡適自述》，1933 年）兩本著作之書名混合。[59] 作者如此安排一位在作品三分之一篇幅都表現不講道理和滿腔偏見的角色胡亂吹噓一己對胡適的認知，聲稱讀過其書，又讚美那些書寫得好，非但未有對胡適重新評價，嘲諷意味反倒更加明顯。

在此的話題轉換時機又值得一提，包太太說出「我們別去談胡適之吧！」下一句的「我當初最怕你對『他』有偏見」的「他」已經指趙太極，包仁翰卻仍在談胡適。即使包仁翰再三強調自己佩服胡適，所說的話始終是在夫婦言語有誤會、答非所問的狀況下道出，難免衍生一種似真還假的含混性，只為劇情徒添一種喜劇效果。至於文中提及胡適的朋友閱書後向他贈予對聯一事是否杜撰，實無從稽考。不過，生於1902 年的熊式一在撰寫這篇小說的 1962 年也正值六十之齡，「何必與人談政治，不妨為我寫文章」會否亦能跟他自身的想法契合？所謂別人贈予胡適的對聯賀文，會否是他本人收到的賀文？無論如何，這兩句說話很可能道出他對一己之想望。另外，在香港滯留，「不肯回大陸，也不肯到台灣，不願混在

58　熊式一：〈事過境遷（一六四）〉，《星島晚報》，1962 年 11 月 10 日。

59　胡適：《四十自述》（上海：亞東圖書館，1933 年）；胡適：《嘗試集》（上海：亞東圖書館，1920 年）。

政治圈裏，鬧得焦頭爛額，兩邊不討好」亦很可能反映熊式一當年的處境，能透露出他的政治立場及取向。簡而言之，熊式一在此再次利用在報章連載的小説為平台，跳出劇情借題發揮談及胡適，再聊以自況。

《事過境遷》的定位既然是「喜劇」，故事亦以大團圓作結，劇末安排眾角色在包宅大廳一同欣賞趙太極的畫作。據劉秋生在〈初評熊劇〉所言，「這是一齣好戲，因為它使人看完了，體會了不少的暗示，在這些『示』力之中，又使人意味了現實社會，就是這麼紛紛擾擾地在愚人和自愚之中，形成了一團亂，一團糟，白白地把精神時光，就這樣浪費了！」[60] 熊式一透過劇本及小説，能將香港在特定時代的社會亂象展示人前，寫來滔滔不絕，毫無忌諱。《事過境遷》作為他在創作生涯最後公開發表的長篇作品，正能成為他第三階段的香港創作之絕佳總結。

60　劉秋生：〈初評熊劇〉，收入《事過境遷》演出場刊，無頁碼。

被遺忘的一代「香港」文人

　　香港這大地方，都市雖大，社會實小，生活重視現
實，不尚空想，看戲亦言。所以講到話劇，今日香港觀
眾所喜愛的，決不是莎士比亞的《羅密歐與朱麗葉》，決
不是易卜生的《娜拉》，而是此時此地的人物故事，本港
社會的生活一角。

　　　　　　　　　——上官大夫：〈我看「女生外嚮」〉[1]

1　　上官大夫：〈我看「女生外嚮」〉，無頁碼。

　　早在《事過境遷》於報章正式以小說形式連載以前，熊式一就在 1962 年 5 月 26 日至 30 日一連五天發表一篇〈前言〉，強調自己擁有強烈的「寫作慾」。儘管寫作在香港被視為「死路一條」，他過往在香港出版著作又屢次經歷收不到版稅或受人欺騙等不公平待遇，仍然按捺不住要提筆寫作。[2] 接下來，他繼續申訴在香港寫劇本的限制，相比小說，劇本不但較難在報章雜誌發表或付梓成書，連尋找劇團合作將之搬上舞台公演亦困難重重。[3] 即使劇本順利得到劇團或表演團體青睞，還可能遇上飯桶導演和火腿演員（ham actor），白白將劇本糟蹋。他特別批評由社會名流參與的玩票演出，不但未有遵照劇本選角，演出者亦往往不管劇中人身份，飾演任何角色也要塗脂抹粉，打扮得花枝招展。[4] 總而言之，香港在他言下彷彿是對從事戲劇創作極端不利之城市。不過，現實是他偏偏選擇在此地度過人生三分之一的歲月。從 1955 年抵港以後，就一直以香港為創作的主要根據地，筆下戲劇作品先以劇本形式面世，再改寫成小說在報章連載，繼而結集出版，亦有將作品改編作廣播劇或翻拍成電影，作品可謂橫跨不同媒介，這亦能充分體現特定時代的香港作家為求存而發展的多棲特性。

　　本書從熊式一在英國的創作生涯開始談起，他在晚年回顧自己寫於英國的三齣主要劇作，指出「當年寫《王寶川》為

2　熊式一：〈前言一〉，《星島晚報》，1962 年 5 月 26 日。

3　熊式一：〈前言三〉，《星島晚報》，1962 年 5 月 28 日。

4　熊式一：〈前言二〉，《星島晚報》，1962 年 5 月 27 日。

的是試試看賣文能否餬口,《西廂記》才是宣傳我國文化,至創作《大學教授》則完全出於愛國熱忱」。[5] 這段說話甚有文人自嘲和戲謔成分,與此同時,撰寫三齣劇作之目的亦可以配合其人生軌跡,頗能回應他畢生的跨國和跨地域生活經驗。作為放洋中國知識分子,他終身都處於流徙狀態。其言下那番由「賣文餬口」至「宣傳文化」至「出於愛國」的戲劇創作進程,實意義殊深。據安克強的訪問,他辭世前半年依然強調自己當年透過《大學教授》要讓西方人「看看現代化中國的新話劇、新生活」和「把中國人表現得更加入情入理」[6]。如果戲內「描寫我國近數十年來新舊思想的衝突,及中國現代社會的一幅縮影。以大學教授為知識分子的典型畫出一個時代的轉變與動態」[7],戲外的劇作家熊式一亦繼續走着中國知識分子的道路。

熊式一絕對自視為愛國,作為歷經五四新文化運動洗禮的中國知識分子,他見證中國的政權交替及其「現代化(modernization)」與「國際化(internationalization)」發展,自然不得不認真考量如何為中國在世界舞台定位。遼寧瀋陽《前進報》曾在 1946 年 9 月 25 日及 26 日接連兩天刊出一篇題為〈在英國的三個中國文化人:熊式一、蔣彝、崔驥〉的文章,開首就直斥「在國外的中國文化人,享有盛名的很多,然而掛羊頭賣狗肉和賣狗皮膏藥的也不少」,能夠在文學藝術範疇真

5　熊式一:《大學教授》,頁 3。

6　安克強:〈把中國戲劇帶入國際舞台:專訪熊式一先生〉,頁 119。

7　品藻:〈熊式一先生印象記〉,《新時代》第 7 卷第 4 期(1937 年 4 月),頁 12。

正將「中國的偉大介紹給西洋讀者」的文化人，就是美國的林語堂和英國的熊式一、蔣彝及崔驥。文章作者認為國內至少要承認以下兩項事實：

> 第一，他們的作品至少已經給予外國讀者對於中國一個比較正確的印象，我們願意他們多寫，多介紹中國，而不願意一部分的外國作家歪曲事實，把中國當成一件骨董，或者當作一個落後得連殖民地也不如的土地。

> 第二，熊、蔣、崔的寫作精神和努力是值得欽佩的。他們初到英國時生活，的確是吃苦耐勞，口袋裏常常只有幾個先令，直到現在，他們有時還是閉門謝客，埋首書案。[8]

上述看法甚值得採納，當熊式一身在異鄉，他一直以文藝作品建構及宣傳「中國」，將「理想的『中國』」發生的社會文化及歷史事件「翻譯」予海外觀眾，在此的「翻譯」除牽涉語言，還包括將一己所思轉換成他國人民能理解的內容，而熊式一把持的媒介就是「戲劇」，其愛國情懷亦由此展現。

除論及熊式一早年的英文「中國戲」，他在香港創作的三齣戲劇──《樑上佳人》《女生外嚮》和《事過境遷》及其小說變體也是本書的焦點，其中最大的研究突破在於能夠明確論證其中兩齣劇作都是取材自英國話劇的「翻譯改編」戲，乃中

8　〈在英國的三個中國文化人：熊式一、蔣彝、崔驥（上）〉，《前進報》，1946 年 9 月 25 日；〈在英國的三個中國文化人：熊式一、蔣彝、崔驥（下）〉，《前進報》，1946 年 9 月 26 日。

文「英國戲」。由於至今仍未有任何學者或研究員以熊式一在中國香港完成的這些劇作為研究文本,亦未有將研究範圍從他在英國的創作階段擴展自中國香港時期的創作,本書的發現能為相關研究開拓出嶄新方向,尤其可以將他在英國和中國香港兩地的創作串連。若審視熊式一由中國內地至英國至中國香港的整全創作生涯,就能整理出如下特點,這亦是今日研究熊式一及其作品的價值所在:

其一,熊式一作為少有的中國雙語戲劇作家,作品一直未受重視。劉以鬯曾比較熊式一與林語堂,認為他們的著作分別在英、美流傳甚廣,「說明兩人在文學上走的道路十分相似。林語堂曾經寫過一對聯語給自己:『兩腳踏東西文化,一心評宇宙文章』。其實,這對聯送給熊式一也是可以的。兩人見聞廣闊,學識淵博,對中國和西方文化都很精通」。[9] 當熊式一的創作生涯歷經在英國寫英文「中國戲」至在中國香港寫中文「英國戲」的過渡,作品尤能糅合中英文化特色,並巧妙地借用不同地方對他者文化的好奇,早在二十世紀三十年代就在英國掀起「中國熱」。借用王兆勝對林語堂的評價,熊式一也「能夠捕捉到中國文化的神髓,並以簡約的形式傳達給西方讀者」。[10] 至二十世紀五六十年代,熊式一在香港高度參與中英學會中劇組的演出項目,某程度能夠挪用港英政府提供之文化資源,既令筆下作品得到上演和出版的機會,又為自己在文化圈建立知名度。

9　劉以鬯:〈我所認識的熊式一〉,頁 54—55。

10　王兆勝:《林語堂:兩腳踏中西文化》(北京:文津出版社,2004 年),頁 115。

其二，熊式一的作品涉及翻譯和改編，儘管業界人士能夠確認作品屬於翻譯劇，甚至如張徹一般對熊式一的作者身份提出質疑，依然未有任何人能準確提供原作者及原型文本的資料。熊式一的作品在香港的發表和流播過程從來都以譯者和譯作為導向，而本書的突破在於為其中兩齣劇作《樑上佳人》及《女生外嚮》明確追認出原型文本。即使熊式一未以「翻譯者」自居，與其用今人角度批評他未有正確的版權意識，更妥貼的做法或許是回到特定時代的劇場生態去體察劇場工作者的工作。劇場工作者在特定時代為香港觀眾引介西方戲劇之際，所上演的劇本已歷經本土化。縱然劇團在宣傳和教育角度有可能在報章向公眾介紹原作者及其作品，對原文本衍生的意義顯然不甚在乎，往往以自己的角度對原著投以創造性的嶄新詮釋。（中劇組的早期演出即屬一例）相比身處中國大陸時將西方作品忠實地翻譯，熊式一在中國香港的作品都經過一定程度的改編重寫。具體來說，他取材中國香港，將英國劇本改寫成為以中國香港為對象之作品，大肆批評中國香港的偽慈善家及知識分子。從翻譯研究角度而言，原作者與譯者的權力關係在其個案完全被顛覆，甚至出現不能追認原作者和將譯者視為原作者等嚴重向譯者傾斜的狀況。

其三，熊式一的同代作家即使能夠讓作品先在報章連載，繼而結集成書，再涉足電影界，作品卻甚少以戲劇為前置文本。熊式一則由始至終情傾戲劇，各階段的創作生涯都從戲劇文本出發，卻不囿限特定媒介的特色，尤取法英國戲劇家巴蕾的劇作，接續發展和延伸其獨特的「半小說‧半戲

劇」類型，令劇作在演出以外，亦宜於閱讀。當劇本轉化為小說，鑑於類型的特性令篇幅內容能夠大幅增加，而筆下的文字依然具有一定表演性和戲劇感，反過來亦產生「半戲劇・半小說」之效果。本書第五章以熊式一在《女生外嚮》小說版本為女主角張亞梅撰寫的登場介紹文字為例，證明他的小說作品極富戲劇感。與其說熊式一的作品宜讀不宜演，不若為其作品重新定位，將之視為能夠讓讀者在閱讀過程產生觀影戲劇之感的作品。

其四，熊式一並非香港土生土長的作家，跟其他在 1949 年以後從內地南來的作家相比，又有截然不同的海外生活及成名經驗。由於他抵港之前已經在英國生活廿多載，對當地的社會文化及藝文圈子都有一定熟悉。香港歷史學家高馬可（John Mark Carroll, 1961—）在《帝國夾縫中的香港》一書以「既非支配，也不是抵抗，而是彼此志同道合，偶爾發生利益衝突」[11] 來形容昔日華人精英與英國殖民管治者的關係。即使熊式一並非重視商業貿易和經濟利益的商人，如斯說法也能應用於其個案。正因為他擁有在英國留學及在當地成名的經驗，加上通曉英語此殖民管治者語言，其背景和能力都容讓他比其他南來香港的知識份子更輕易躋身上流階層，不但擁有特定社會和經濟地位，也可以成為協調雙方溝通的橋樑。熊式一早在英國時期就對當地的「中國通」異常不滿，認為他們沒有真才實學，卻在英國賣弄中國文化。當熊式一將創作

11　高馬可著，林立偉譯：《帝國夾縫中的香港 —— 華人精英與英國殖民者》（香港：香港大學出版社，2021 年），頁 2。

陣地從英國轉移至中國香港此當時的英國殖民管治地區，就轉而針對在中國香港賣弄英國文化之「英國通」，肆無忌憚地對一己不滿的對象揶揄諷刺，尤要指出中英文語言運用所反映的階級差異不容忽視，對部分華人自恃懂得英文而欺侮同胞的「偽洋人」言行表示深痛惡絕。總的來說，他透過劇作揭露香港在特定時期出現之光怪陸離社會現況。

承上，熊式一在作品對社會現實的批判能有效地以「喜劇」為幌子，將尖銳的諷刺話語包裝成受批判對象不得不一笑置之的「玩笑」。正如本書前述篇章所援引的資料，熊式一的戲劇作品公演時，劇團公開發表的宣傳語句總會標榜作品呈現的「喜劇」元素，間或運用「幽默」二字。早在 1924 年 5 月，林語堂就率先以「林玉堂」的名義在《晨報》副刊發表文章〈徵譯散文並提倡幽默〉，儘管未為「幽默」確立具體定義，卻提倡中國作家在寫作時「不妨夾些不關緊要的玩意兒的話，以免生活太乾燥無聊」，[12] 可謂將「幽默」引介予中國讀者的先鋒。學者雷勤風（Christopher Rea）在《大不敬的年代：近代中國新笑史》一書指出「幽默」這個由林語堂「發明」的新詞彙在 1933 年以前都未在中國大陸廣泛流播，直至 1933 年 2 月擅寫喜劇的英國戲劇家蕭伯納訪華，才讓中國讀者更關注「幽默」。[13] 熊式一早在 1932 年的年底已動身前往英國，恰巧錯過跟蕭伯納在中國大陸會面，亦未有參與當年在中國大陸

12　林玉堂：〈徵譯散文並提倡幽默〉，《晨報》，1924 年 5 月 23 日。

13　雷勤風著，許暉林譯，《大不敬的年代：近代中國新笑史》（台北：麥田出版，2018 年），頁 282—284。

新興的「幽默」討論。蕭伯納回英以後，熊式一反而能跟他建立深厚交情，不時頻繁拜訪對方，甚至撰文跟他開玩笑，他筆下的《大學教授》更明確指明要獻予蕭伯納，還戲稱對方需要為其文字負責。

據熊式一的分析，蕭伯納的作品處處見「詼諧」，尤其恆常安排劇中人物「妙語連珠」地「大發議論」，透過戲劇借題發揮大談一己的人生哲理。[14] 熊式一發表《大學教授》時，曾堅稱自己為效法蕭伯納而特地在作品附加篇幅長達三四十頁的〈後語〉。其作品大量運用「妙語」或「俏皮話」，也可能受到蕭伯納的喜劇寫作風格之影響。熊式一在翻譯和重寫補寫劇本的過程，往往大肆玩弄語言文字，為作品建立出一種獨特的喜劇感。他在《事過境遷》借用戲劇角色之口對現實存在的名人（胡適）肆意批評，對白內容明顯是無關劇情的「借題發揮」，此舉某程度亦是對上述蕭伯納的劇作特色之延伸。熊式一曾指出蕭伯納在某時期厭倦創作「優秀」劇本，專門讓劇中人在舞台發表長篇大論的哲理，因此惹來作品不適宜上演之劣評。[15] 熊式一本人顯然未有以此為鑑，惟他最聰穎之處在於懂得巧妙利用小說文體的篇幅特性，當作品完成舞台演出以後，在報章連載期間才相對放肆地跳出故事情節，既就社會亂象高談闊論，甚至開名家富豪的玩笑。以上即為熊式一作品所展現的英國喜劇之影子。

14　熊式一，〈八十回憶：談談蕭伯納〉，頁 92—95。

15　熊式一，〈八十回憶：談談蕭伯納〉，頁 95。

　　本書以線性和相對宏觀的方式論及熊式一在中國內地、英國和中國香港三個創作階段，其第三階段在中國香港的戲劇和小説作品乃全書分析焦點。第三章論及中劇組的章節曾指出港英政府和中英學會及其文藝活動的關聯，以及中劇組因為跟英國官員的聯繫而受到優待。反過來説，中劇組以外的其他由華人主理之劇團在香港推行戲劇活動時，就會被徵受高額娛樂税，也難覓表演場地，跟英國人主理的戲團遭受到差別對待。不過，此研究並不是要重點批判香港在特定殖民管治時期出現的階級或種族歧視，亦無意從政策角度質疑港英政府的文藝管治措施。筆者從事熊式一的研究以來，最關注的從來是文藝工作者在二十世紀五六十年代於香港如何求存。熊式一並非生於香港，現在重讀其生平經歷和筆下著作，他在中英文化夾縫中尋覓生存空間的掙扎，某程度亦是一代香港文人的寫照，也能藉此再思殖民管治者與被管治者的關係，值得當前要面對多種族共融處境的香港人加以借鑑。所以，熊式一絕對是今日香港文化研究不能忽略的重要人物。

　　本書鑑於篇幅及研究範圍所限，未能論及熊式一早年在英國創作的話劇中展現的戲曲性，事實上，他筆下的獨幕劇如 *Mencius was a bad boy*（《孟子是壞孩子》）尤其可以彰顯中國戲曲特有的虛擬舞台特色。另外，本書亦未有論及他的小説《天橋》及《萍水留情》，後者講述一位作家與舞女在香港的現代愛情故事，既寫入大量香港地景，亦論及階級與性別議題，且容日後另文接續研究。

後　記

　　記得我有一位師姐説過，讀一篇學術學位論文，最好看的莫過於其鳴謝辭，因為從中可得知從事研究的辛酸與喜樂。我完成哲學碩士和博士論文後，都未能就此寫上片言隻語，所以，我現在要認真地為此書寫一篇後記，尤要交代我如何「發現」熊式一。具體來説，我在 2015 年才首聞熊式一之名。當時受香港八和會館之託，要為新秀演出系列撰寫一篇介紹粵劇《王寶釧》的導賞文章，儘管分析重點是李少芸為名伶芳豔芬編寫的版本（由新豔陽劇團在 1957 年首演），我查找微縮膠片資料期間，卻在機緣之下找到太平劇團在 1937 年的演出廣告，並由此開展後續研究。[*]由於我近年公開發表的文章通常離不開中國地方戲曲研究（香港粵劇），是以大家都好奇我為何會轉向研究中英翻譯戲劇（話劇）。事實上，此疑問是建基於戲曲與戲劇分家的概念，而熊式一的個案研究正可以打破上述常規想法。戲曲故事既能作為話劇藍本，戲曲的虛擬藝術特色亦可為舞台表演開拓更多可能性。

　　回顧多年的求學生涯，學術研究之路從來都不易走。我大多時候都自覺手執火光微弱的風燈走在漆黑不見盡頭的道路，日子過得絕不輕鬆，失去很多，但得到更多。縱然步履艱難，不曾有半點後悔，因為面前還有無數前輩學者以巨大

[*]　陳曉婷：〈堂前擊掌不負盟・海枯石爛志不移 —— 粵劇《王寶釧》〉，《明報》，副刊世紀 D6，2015 年 11 月 20 日。

身影為我作護蔭，只要願意邁開腳步，路還是有的。我非常感謝在我求學的漫漫長路一直陪伴我的師友，為怕遺漏，在此不會逐一寫出他們的名字，謹此致歉。

　　我特別鳴謝商務印書館的編輯團隊不辭勞苦為我修改文稿，令我的遣詞用語益發精準，論文能以全新面貌問世，他們絕對應記一功。最後，我誠意將此書獻給我的父親陳禮烈和母親吳曼華，家父乃我從事文字寫作以來最忠實的讀者，他跟家母幾乎是我每次公開演講的聽眾，在此容我由衷致謝。

<div style="text-align:right">

曉婷（辛黛林）

寫於香港

2023 年 1 月

</div>

附錄：熊式一著作

一、中文劇本（按篇名筆畫排序）

《大學教授》，台北：中國文化大學出版社，1989 年。

《女生外嚮》演出劇本，1961 年 4 月。香港中文大學圖書館藏品。

《王寶川》，香港：戲劇研究社，1956 年。

《王寶川（中英文對照）》，北京：商務印書館，2006 年。

《事過境遷》演出劇本，1962 年 3 月。香港中文大學圖書館藏品。

〈財神〉，《平明雜誌》第 1 卷第 1 期（1932 年 5 月），頁 1—31。

《樑上佳人》演出劇本，1959 年 3 月。香港中文大學圖書館藏品。

《樑上佳人》，香港：香港戲劇藝術社，1959 年。

《樑上佳人》，台北：世界書局，1960 年。

二、英文劇本（按篇名字母排序）

Lady Precious Stream: An Old Chinese Play Done into English according to Its Traditional Style. London: Methuen, 1935.

"Mammon", *The People's Tribune*（Shanghai），Vol.8, No.2,（Jan.,1935），pp.125—151.

The Romance of the Western Chamber: A Chinese Play Written in the Thirteenth Century. London: Methuen, 1935.

The Professor of Peking: A Play in Three Acts. London: Methuen, 1939.

三、中文小説（按書名筆畫排序）

《女生外嚮》，香港：藝文圖書出版社，1961 年。香港中央圖書館藏品。

《女生外嚮》，台北：世界書局，1962 年。

《女生外嚮》，《星島晚報》，1961 年 4 月 18 日至 10 月 8 日。

《天橋》，香港：高原出版社，1960 年。

《天橋》，台北：正中書局，1975 年。

《天橋》，北京：外語教學與研究出版社，2012 年。

《天橋》，《星島晚報》，1960 年 1 月 2 日至 9 月 29 日。

《事過境遷》，《星島晚報》，1962 年 5 月 27 日至 11 月 24 日。

《萍水留情》，《星島晚報》，1960 年 10 月 1 日至 1961 年 3 月 2 日。

四、英文小說（按書名字母排序）

The Bridge of Heaven: A Novel. London: Peter Davies, 1943.

The Bridge of Heaven. Beijing: Foreign Languages Teaching and
Research Press, 2013.

五、自傳散文

〈八十回憶：初習英文〉，《香港文學》第 20 期（1986 年 8 月），頁
78—81。

〈八十回憶：出國鍍金去，寫《王寶川》〉，《香港文學》第 21 期（1986
年 9 月），頁 94—99。

〈八十回憶：談談蕭伯納〉，《香港文學》第 22 期（1986 年 10 月），
頁 92—98。

《八十回憶》，北京：海豚出版社，2010 年。

〈代溝與人瑞〉，《香港文學》第 19 期（1986 年 7 月），頁 18—19。

〈《西廂記》上演前言〉，《西廂記》演出場刊，1956 年 3 月、4 月。
香港中文大學圖書館藏品。

〈家珍之一：家父〉，《天風月刊》，創刊號（1952 年 4 月），頁 56—
59。

〈家珍之二〉，《天風月刊》第 10 期（1953 年 1 月），頁 10—13。

六、翻譯巴蕾作品（按中文篇名筆畫排序）＊

括號內標示原著的英文篇名及出版年份

〈七位女客〉（*Seven Women*，1917 年），《小說月報》第 21 卷第 10 期（1930 年 10 月），頁 1502—1512。

〈十二鎊的尊容〉（*The Twelve-Pound Look*，1910 年），《小說月報》第 22 卷第 11 期（1931 年 11 月），頁 1383—1396。

〈可敬的克萊登：第一幕〉（*The Admirable Crichton*，1902 年），《小說月報》第 20 卷第 3 期（1929 年 3 月），頁 39—57。

〈可敬的克萊登：第二幕〉，《小說月報》第 20 卷第 4 期（1929 年 4 月），頁 91—104。

〈可敬的克萊登：第三幕〉，《小說月報》第 20 卷第 5 期（1929 年 5 月），頁 103—117。

〈可敬的克萊登：第四幕〉，《小說月報》第 20 卷第 6 期（1929 年 6 月），頁 106—117。

《可敬的克萊登》，上海：商務印書館，1930 年。

〈半個鐘頭〉（*Half an Hour*，1913 年），《小說月報》第 21 卷第 10 期（1930 年 10 月），頁 1491—1501。

〈我們上太太們那兒去嗎？〉（*Shall We Join the Ladies?*，1917 年），《小說月報》第 22 卷第 1 期（1931 年 1 月），頁 131—142。

〈洛神靈〉（*Pantaloon*，1905 年），《申報月刊》第 3 卷第 1 期（1934 年 1 月），頁 131—139。

〈洛神靈（續）〉，《申報月刊》第 3 卷第 2 期（1934 年 2 月），頁 122—130。

〈潘彼得（又名〈不肯長大的孩子〉）：第一幕〉（*Peter Pan, or The Boy who wouldn't grow up*，1928 年），《小說月報》第 22 卷第 2 期（1931 年 2 月），頁 307—332。

〈潘彼得：第二幕〉,《小説月報》第 22 卷第 3 期 (1931 年 3 月),頁 468—478。

〈潘彼得：第三幕〉,《小説月報》第 22 卷第 4 期 (1931 年 4 月),頁 597—603。

〈潘彼得：第四幕〉,《小説月報》第 22 卷第 5 期 (1931 年 5 月),頁 707—716。

〈潘彼得：第五幕〉,《小説月報》第 22 卷第 6 期 (1931 年 6 月),頁 827—840。

〈遺囑〉(*The Will*, 1913 年),《小説月報》第 22 卷第 12 期 (1931 年 12 月),頁 1503—1519。

〈《難母難女》前言〉(*Alice Sit-By-The Fire*, 1905 年),《香港文學》第 13 期 (1986 年 1 月),頁 119—122。

〈《難母難女》第一幕〉,《香港文學》第 13 期 (1986 年 1 月),頁 123—128。

〈《難母難女》第一幕 (續)〉,《香港文學》第 14 期 (1986 年 2 月), 頁 90—99。

〈《難母難女》第二幕〉,《香港文學》第 15 期 (1986 年 3 月),頁 92—99。

〈《難母難女》第二幕 (續)〉,《香港文學》第 16 期 (1986 年 4 月), 頁 94—99。

〈《難母難女》第三幕〉,《香港文學》第 17 期 (1986 年 5 月),頁 92—99。

七、其他翻譯 (按中文篇名筆畫排序) *

括號內標示原著的英文篇名及出版年份

蕭伯納著,熊式弌譯,〈安娜珍絲加〉(*Annajanska, the Bolshevik*

　　Empress，1917 年)，《現代》第 2 卷第 5 期 (1933 年 3 月)，
　　頁 753—767。

佛蘭克林著，熊式一譯，《佛蘭克林自傳》，上海：商務印書館，
　　1933 年。

哈代著，熊式式、大心譯，〈嘉德橋的市長〉(*The Mayor of
　　Casterbridge*，1886 年)，《平明雜誌》第 2 卷第 24 期 (1933 年
　　12 月)，頁 1—36。